# 心象有光

何日昌 著

推薦序

# 何日昌的鏡子

**謝春德**│攝影家和藝術家

「我見青山多美麗，料青山見我應如是。情與貌，略相似，一尊騷首東窗裏……。」辛棄疾從東邊望著對面窗外日薄西山的景緻，也回望日薄西山的自己，騷首自問。

是的！生命就像拿著鏡子觀照，兩面都是自己。照相機的觀景窗如同一扇窗，透過這扇窗我們看世界。於是，攝影成了看世界的方式。這扇窗同時也成為鏡子，反射出攝影者自己的身影。

何日昌透過照相機的觀景窗看到什麼了呢？

你看！夜色中「那躺平在溜滑梯上的小孩」（第 17 頁）。在公園青綠色日光燈底下睡得這麼安穩，是玩累了嗎？還是負氣離家出走，故意選擇漂盪的夜晚，讓不安的水泥床背棄家裡溫暖舒適的床，是小孩在對抗父母威權下的圖景呢？還是何日昌渴望逃避家庭的宣言！

聽說過了中年以後的男人心中常常懷著一個夢想，某天夜晚趁外出買宵夜時出走，不再回家了！可男人沒這個小孩勇敢，因為男人買完宵夜就匆匆回家了！夜色中「那躺平在溜滑梯上的小孩」圖像竟也勾勒出我這進入老年的渴望！這就是何日昌的影像魅力所在，他在媒體工作很久了，強大的工作壓力並未稀釋他對影像美學及準確度的要求。

但積累下來的勞頓終於擊潰了意志的巨人，何日昌得了嚴重的憂鬱症！他如何渡過呢？

你看！「十月霜降萬里奔波」（第 76 頁）的小男孩來了！「風中的勝利女神」（第 166 頁）也來了！

「十月霜降萬里奔波」影像中何日昌藉著害羞的被攝者，將自己隱遁，欲進入景片畫中的世界。他開始逃避人的社會組織，開始潛心攝影，並進行一場孤獨的旅程。旅程中他耐心地重新看待自己，也重新用照相機的觀景窗來看世界。

打從海邊經過,不經意的回頭,哇!一個釣客搖搖欲墜的遮陽棚竟成了「風中的勝利女神」。何日昌這段期間很自然的上了佛光山也皈依了,「活著是一日日的喜樂,也是一日日的劫難。」「苦難,是人逆增上緣,增進智慧的機會。」星雲的話語逐漸開啟了他。這時喜獲重生的何日昌,看自己和看鏡中的世界都同時被釋放,自由了!

你看!「風中的勝利女神」。手執勝利的火炬迎向未來!原來攝影不只是影像的創作,同時也顯影了創作著內在的原生意志。

漫長的藍色時期,何日昌手持照相機不間歇地到處遊走,他靜心細查、觀看和聆聽大自然界美麗的賜與,花卉、露珠、風和樹的呼吸。他可以信手拈來是一株、或一木、或一山河;並從微觀中看四季變化的遼闊壯美世界。

你看!「暫停呼吸的海」(第151頁)。經歷幾番風雨後何日昌內心漸漸平息了,看山看海已無狂浪、無暴雨,一切止息如日常;似來自遙遠的呼喚輕聲的告訴我們,暫停呼吸吧!伸手撫摸那靜如薄紙的海平面,讓她深情的回應你,回應你的愛原是這麼溫柔貼適!

你看!夜色中「那睡在溜滑梯上的小孩與母狗」(第236頁)。正在授乳中的母狗似在夜色中尋找迷失的小孩,而我們曾經迷失的歲月,竟成了何日昌攝影作品中的切片,鏡像中同時反映了那尋找迷失小孩的焦慮父母。「那睡平在溜滑梯上的小孩與母狗」的單幅影像作品,不只映射了你我,也成就了「心象有光」攝影作品集的全部。

何日昌以「心象有光」將生命史中最珍貴的影域彰顯在我們面前。理應致謝並獻上讚美!微笑佛星雲法師將自己的笑臉複製在何日昌臉上。

你看!何日昌正臉帶微笑對我們說,一切如常,攝影就是這麼簡單。

是的!一切都這麼簡單,已逝的星雲法師似在鏡子的彼方,對著此方的何日昌說,你應當聽:
「生死,就像人晚上睡覺,白天起床這麼簡單。」
「因此,生未嘗可喜,死未嘗可悲。」

推薦序

# 一份緣份

永光法師｜佛光山菲律賓總住持

我們相識在基督社工，那時日昌年少 17。我們再見在佛光籃賽，那時日昌壯年 57。

40 未見，印象中，從做慈善社會工作青年活力的日昌，到手拿相機攝影奔馳在球場的日昌，感謝星雲大師讓我們在佛光盃相遇。

每每見到何老師在球場上為球賽拍攝的照片，不論是籃球、足球，甚至棒球。那是一份歷史，那是一份故事，更是一份用心。對工作認真，對藝術執著，對自我的鞭策。日昌終於交出屬於他的人生成績單。

喜見何老師即將出書，除了精彩攝影外，還有詩文創作，是何老師的淬煉有成，也是生命階段的禮讚。

浮生若夢，能將閱歷精華攝存並與人分享，美好且深具意義。

攝影將美留存於電光石火時，佛法讓心解脫於夢幻泡影間，終將消逝但曾經燦爛。

一切有為法，
如夢幻泡影，
如露亦如電，
應作如是觀。

我謹以《金剛經》四句偈與有緣人共勉。

于椰島國

# 鏡頭下的人生百態心象

趙政岷｜時報文化出版董事長

「攝影」、「博士」、「大師」、「狗仔」……都是形容何日昌的說法，而且絕對貼切、傳神。

他有一種非凡的魔力，在同儕中佼佼勝出。

認識何A（何日昌的綽號），已超過三十五年，以前覺得他的照片不是最好，但真心地說往往是最傳神的。我這樣說並不客觀，我不是拍照的人，我也拍得不好，但當年當主編的我，是挑照片的人。何A有一種魅力是，透過鏡頭看見大家所沒看見的。攝影除了講究構圖，要的就是鏡頭後面的眼與心，而何A是最會挑、最會跳、最會看見不同的人。

他有很好的人際關係，當年他報社座位，一度是上女生廁所的必經之地，每位經過同事他總能聊上兩句或更久。這是攝影人所必須擁有的人情世故。

他身材不錯，扛得起重重的相機設備，儘管現在電子相機變得輕便，但當年這是攝影人必須要有的汗草。

何A難能可貴的是，他驚人的記憶力與博學多聞。他雖然沒有博士學位，但所知比十個博士更廣更瞭，所以稱他為「博士」應該不為過，這是攝影人接地氣的所要。

之後他擔任《壹週刊》的攝影頭頭，運用上了他所有的擅長與技能，提供給讀者好好看、不想看又愛看的圖片內容。

年到六十的他，現在是攝影老師，教大家拍照。坦白說，大家是學不來的。我們也許學會鏡頭、學會構圖，但沒有這樣的人生歷練，沒有這種心、這種眼，我們怎麼可能變成「何A博士」？

好在，他發心立願要出書，這應該不會賺錢，只是留念（除非大家支持，也拜託大家支持）。但他真心地把攝影會碰到的類型與詮釋方法，公開了出來。

《心象有光》全書有人像、有景象、有人生、有光影。何曰昌精挑的作品當然美，沒想到文字卻這麼動人。他寫道：「文字是一種超度，在文字中公開自剖，既是過場也是結案。以攝影為媒介，每一張成像，都成了拍照者自我意識的鏡子。無論如何，都不可能逃脫反省自觀。」他說：「這是一個結案報告，結案後，放下更多，可以走向光明的＋紅？還是－藍？」「筆尖流洩時，快門咯擦咯擦，心情就獲得救贖嗎？總是在黑暗隧道中來回穿梭，像吸血鬼般，不敢碰觸出口的光亮。在黑暗的－藍與光亮的＋紅間，徘徊低語著。我要，我想的，那是我嗎？」

沒想到他曾經憂鬱，書中許多作品是他那個時期留下來的。是他「現在的我」，初次觀看到那個「藍色的我」所寫出來的。

到此，不得不向好友何曰昌致敬！人生起起伏伏，江湖翻翻滾滾，謝謝你願意留下所拍、所寫、所感、所悟，讓芸芸眾生感受到這世界的美與現實，眾生的真與領悟。讓我們透過鏡頭，更了解社會、更愛自己。

這是一本攝影書，也是一本社會書。這是一本寫實書，也是一本療癒書。謝謝何Ａ！讀者有幸有福。

自序

# 藍色鬱夢

何日昌

蘇珊桑塔格（Susan Sontag）在《論攝影》中提到：沒人透過照片發現醜，很多人透過照片發現美。相機被用於記錄，或用來紀念社會儀式的情況外，觸動人們去拍照的是尋找美。

照片其實不只是真實記錄的功能，同時，也是攝影者透過拍照對世界的一種觀看。「攝影式觀看角度」，也就是攝影者透過拍攝，提供世人另外一種觀看的視角、讓我們看見不曾發現的攝影美。

照片拍出的美變成了：「眼睛看不到的」，攝影師透過觀察與智慧，用照片當媒介，轉印出現實的美，讓觀看著驚嘆著「視覺的英雄」。追求代為觀看「美」呈現，成為每個攝影師追求的目標。桑塔格稱這行為為「視域的英雄主義」。

2004 年夏季一個午夜時分，我在四樓辦公室外的陽台上抽菸，等待著同事帶回當期封面素材。當時工作壓力很大，幾乎夜夜無法成眠，每天睡眠只有三個小時，一天抽三包菸，每天早上七點下班，下午一點多再進辦公室。面對黑夜星空，漫長的等待，焦躁的心情，耳內卻傳出了「跳下去」「跳下去」。這是最快解脫一切痛苦焦慮的方式。回到室內拿出辭職文件，只寫下「身體因素請辭」。

消失四天後，因為經濟因素，我又回來上班了。這是我第一次憂鬱症發作，在那個憂鬱症還是很新鮮名詞的年代，我去看了睡眠科會診了胸腔科。之後我每天靠著「史蒂諾斯」才能睡上四、五個小時，藥量從最早的半顆秒睡，很快地變成一顆會睡、加量到兩顆，甚至一年後變成三顆等著睡。如果，吃藥後一個小時還不能入睡，我知道，今夜又將是一個等待天亮的漫長夜晚，因為三顆，不能再增加藥量，只能用身體直接對抗無法成眠的夜晚。

2010 年，我正式離開攝影職場，專職在家當一個憂鬱症患者，決心戒除史蒂諾斯，每天天黑後，看著二月河的《康雍乾三部曲》，一遍一遍地看，直到眼皮沈重才趴桌小睡，不能上床睡，因為一到床上，就睡意全消。

天亮了，拿著鋤頭去屋頂種菜，看著手上的水泡，起了破了又起了，皮翻了，血流了──不痛，沒有知覺，心中焦慮掩蓋了一切痛覺。三年後，終於可以不倚靠藥物入睡，但是憂鬱症是不會完全消失的，不定期就突然出現了。只是現在「藍色世界」再度來襲時，能漸次地縮短時間，比較能控制不要太耽溺於藍海中。

2013 年秋天，我演了一部舞台劇「你用不上那玩意」演一個退休的老記者。這次的演出，事前排練了八個多月，排練中的自我面對訓練，每天與人對話，走出室外，讓我更能面對自己的憂鬱症。之後陸續有一些舞台劇的演出，有機會一再面對人們，與掏心觀看自己。

隔年，走上攝影教學，因為教學而接觸到佛光山。在宗教中我平靜了，試圖與自己和解，放下焦慮。2019 年 6 月，我在菲律賓的佛光山萬年寺皈依了，感謝永光法師的指引包容，給予我很多機會親近佛法。

這本書中有很多照片是在藍色憂鬱時期拍攝的，很多文字也是在當時寫下的。甚至很多篇文字，是「現在的我」，初次觀看到那個「藍色的我」寫出來的文字。

　　在吃史蒂諾斯的九年多當中，多次發現自己有夢遊現象，多次出現醒來的地方，不是我記憶中睡下去的地方。所以我相信那幾篇陌生的文字，可能是某幾次「夢遊」中打開電腦，看著這幾天新拍的照片有感而寫下，然後還存檔了；或是，我是在有意識的情況下寫下這些文字，但是很快地忘記了自己寫了什麼。吃藥讓我頭腦很混亂，文字有些跳耀，有些不通，但是我忠實地保留了。

　　攝影是追求美的，按照蘇珊桑塔格的「視域的英雄主義」，我努力充當著轉換攝影者的「心象」，「美」這個英雄角色。從我的心象出發追求非視覺直觀的呈現。

　　可能很藍，也有些許的綠與紅，但是絕對是我的「心象」。

民國 112 年 1 月 15 日晨（沒有史蒂諾斯第十年）

1

# ＋紅驅－藍

文字是一種超度，在文字中公開自剖，既是過場也是結案 。
以攝影爲媒介，每一張成像，都成了拍照者自我意識的鏡子。

無論如何，都不可能逃脫反省自觀。
這是一個結案報告，
結案後，放下更多，可以走向光明的＋紅？還是－藍？

筆尖流洩時，快門喀擦喀擦，心情就獲得救贖嗎？
總是在黑暗隧道中來回穿梭，像吸血鬼般，不敢碰觸出口的光亮。
在黑暗的－藍與光亮的＋紅間，徘徊低語著。
我要，我想的，那是我嗎？

伸出無限多條觸鬚，希望只要一條、一個細胞群，
可以碰觸到一丁點的光亮與熱度，透過傳染的散播，
驅趕走占據已久的「－藍」，
救贖全身轉向「＋紅」。

無數夜晚的糾纏，還是清晨白天的糾葛。
在藥物與清醒，夢遊中，我忘記了我做了什麼。
甚至我不記得我吃了什麼？寫了什麼？
只記得呼吸並驅役身體以記憶存在的痛，用痛超越內心的鬱結。
我能救贖自己？
還是只是給一個痛快的解脫？

我如是希望著，可以走過，代表還能以後。

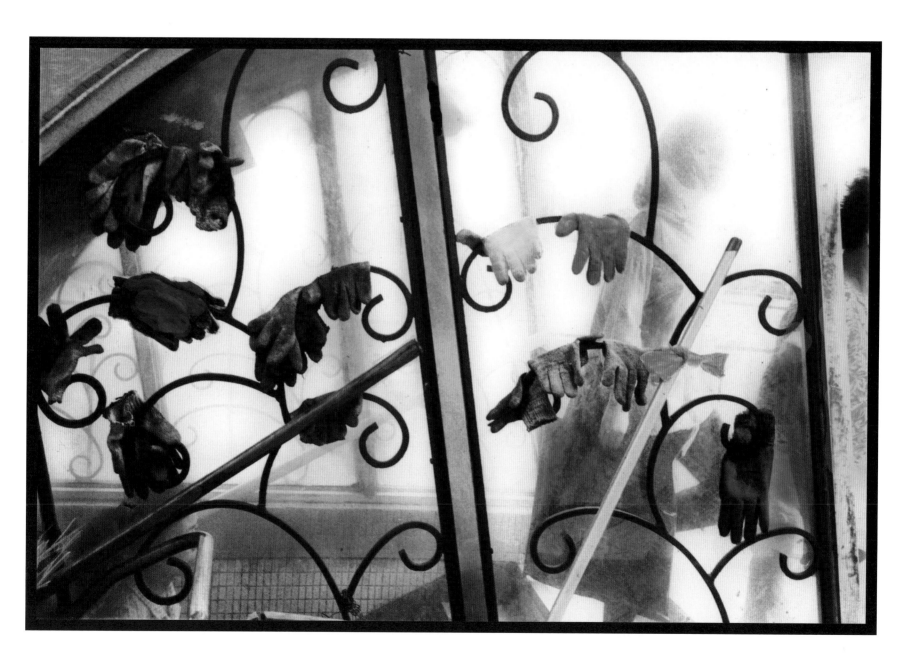

# 暗夜沁冷

從不知名的休息站冷醒，
回神。
車內沁涼的冷氣，車外滿天星斗。
打開天窗，往東北方英仙座看去。
時速 110 公里滑向黑暗的道路，
北高一天的來回持續奔走。

路中貓眼球的亮點，畫出透視的軌跡，
指向暗邊的山影，些許透亮的窗戶，
是為晚歸的家人點亮？
還是為孤獨夜行的人照亮？

宇宙浪者噴出的碎屑，
抬眼三秒，望向黑暗的星空，
搜尋著劃過天際的光亮線條，
依舊用著 110Km 前進。

血液中二分之一的客家血，
總是吸引著我在這個彎點轉向，

沿著三歲就有記憶的地名，
母親的河流——油羅溪前進，
她 悲慘童年故事又再出現，
背誦著那聽過數百次的片段，
硬命、剋父、養女、童養媳、殘疾孤女，
千百年中國女子的宿命包袱，
從小記憶中，修復心靈傷痛的母親印象
一再重疊，一再上演......
妳 風中吹起的髮梢，
觀音像前的對話，
山谷吹起的微風，
是夜晚？也是白天？
記憶翻頁......

總是喜歡用記憶搭配黑夜的高速，
來回南北的路途與古巴藍調配上客家女子宿命故事，
流星劃過點亮與六二老叟，
千百億年的趕赴，一秒的相會。

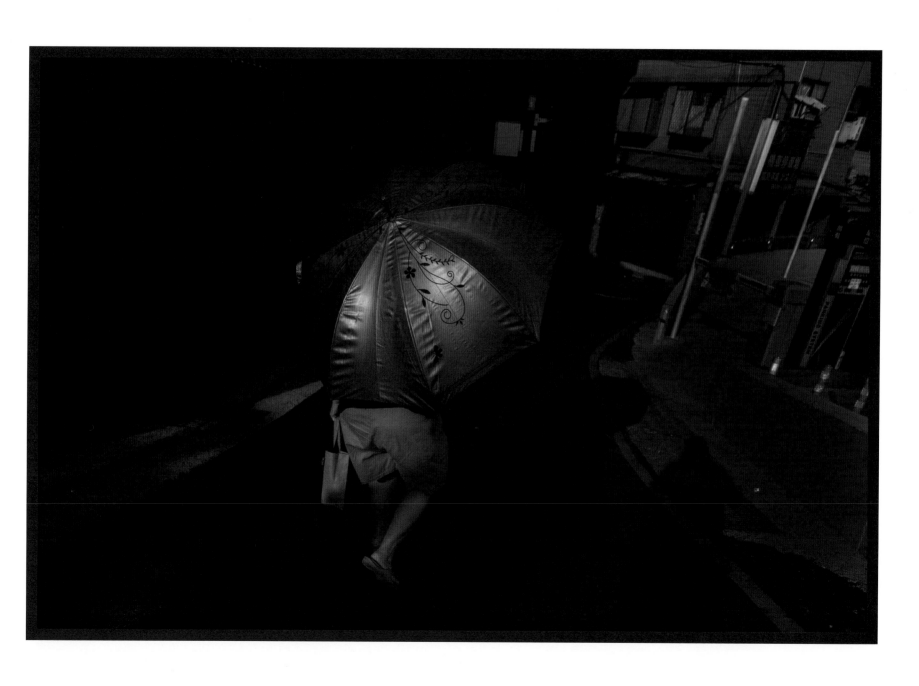

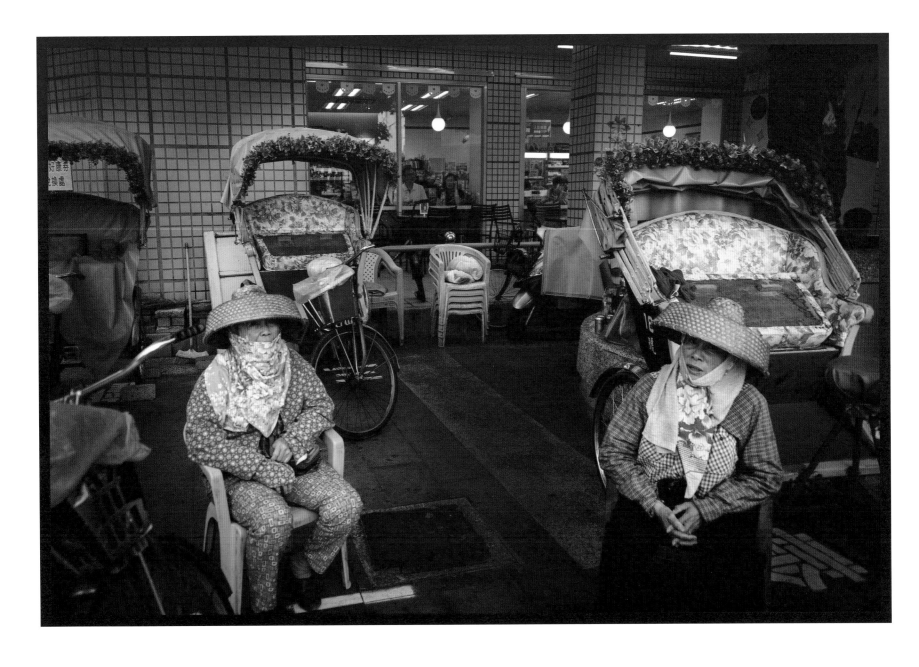

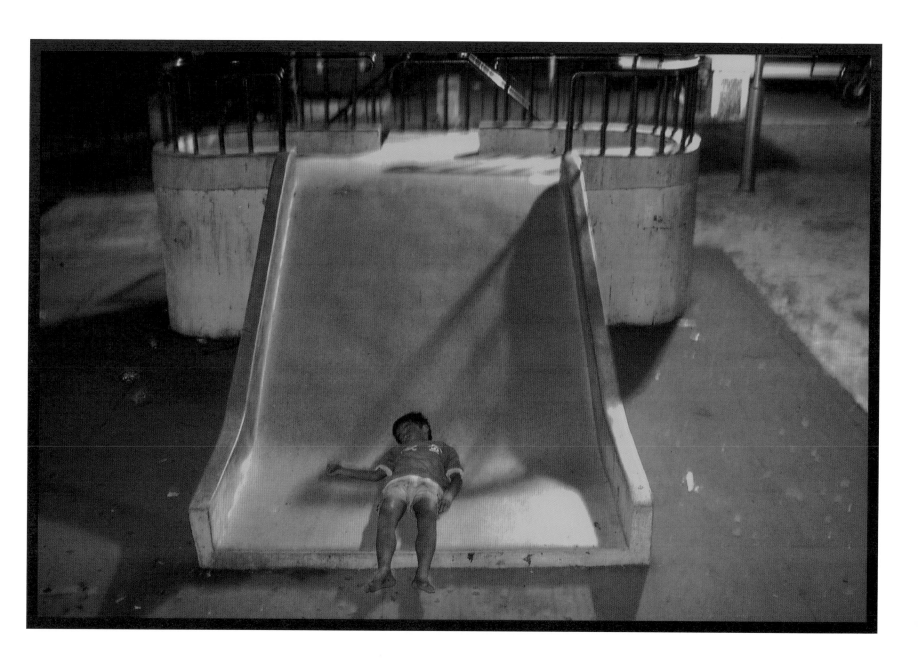

# 十方眾的試煉

當我獨處，
冬陽，
暖意無感。
當我獨自，
煢煢街角，
人來人往我如牆上，
孤影。
以今世人輕賤故，
先世罪業則為消，
感謝十方眾試煉我。

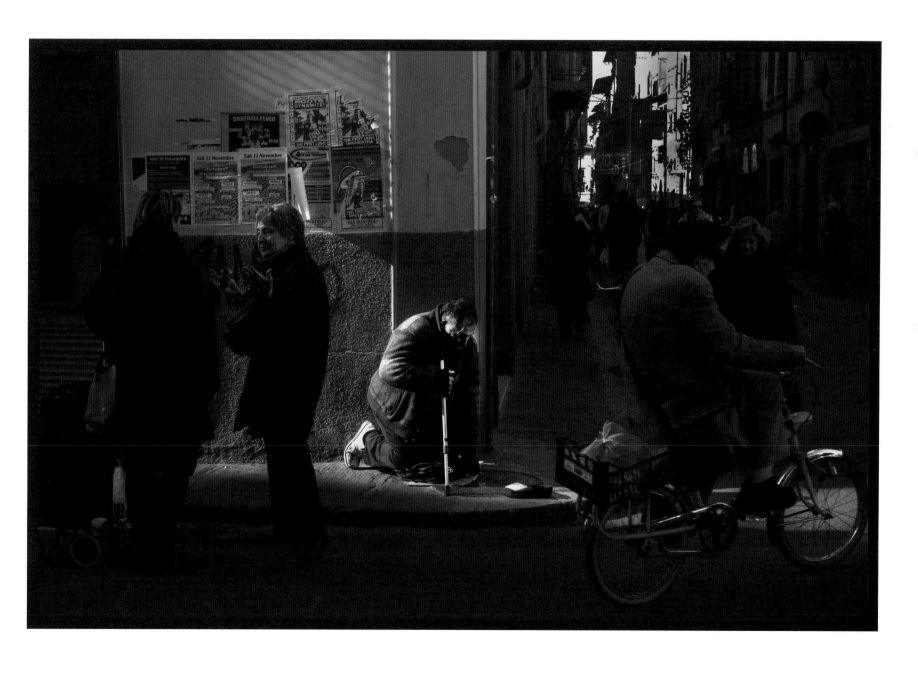

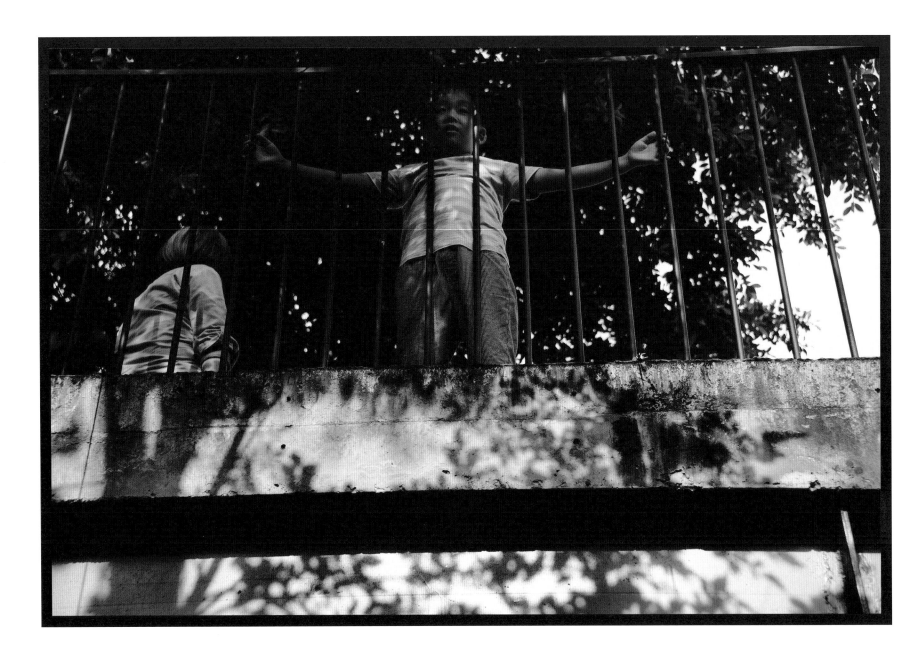

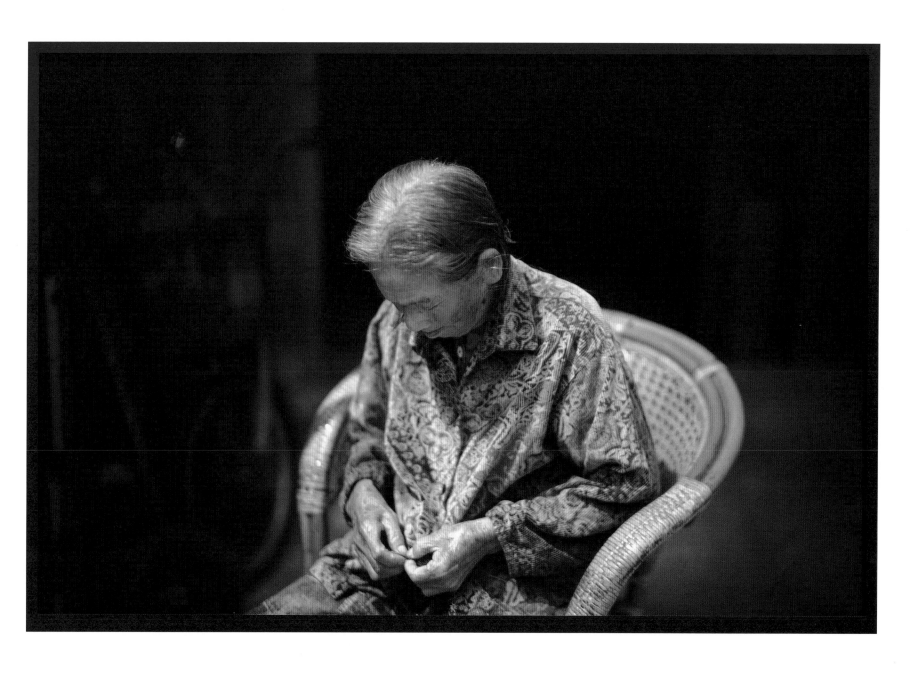

# 還能再見嗎

《楞嚴經》
「 若眾生心，憶佛、念佛，
現前當來，必定見佛，
去佛不遠；不假方便，
自得心開。」

我？
還能，
再見你嗎？
趁願再來相會。

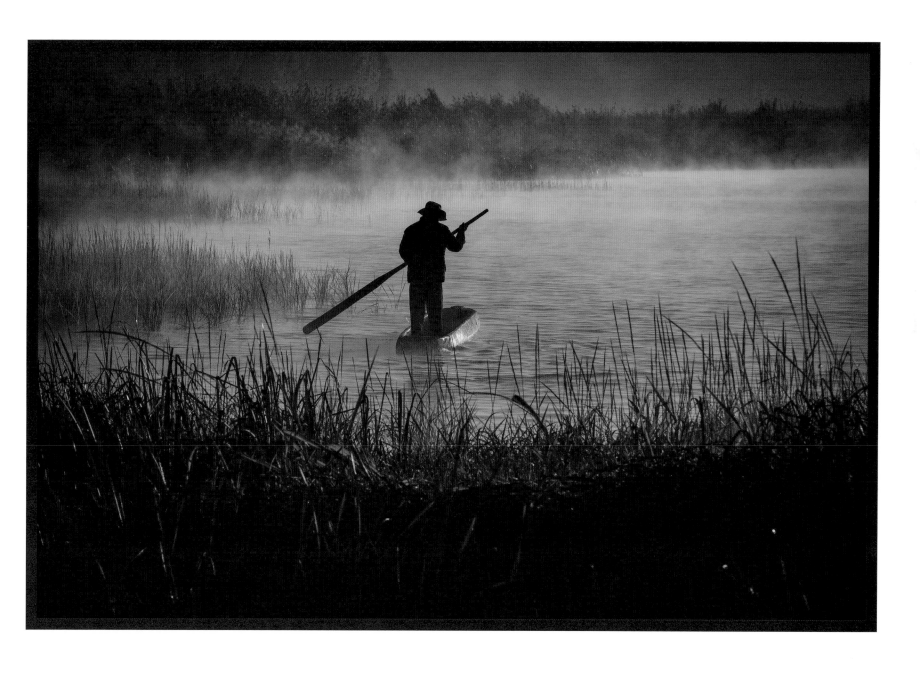

# 夕陽下

你拖曳最後的身影，
擺盪艷橘紅的裙擺，
劃過一片蔚藍，
妝點著雲朵的色彩，
專注的看，
忘記對焦的眼神輕柔的，
滑過一片，
柿紅色。

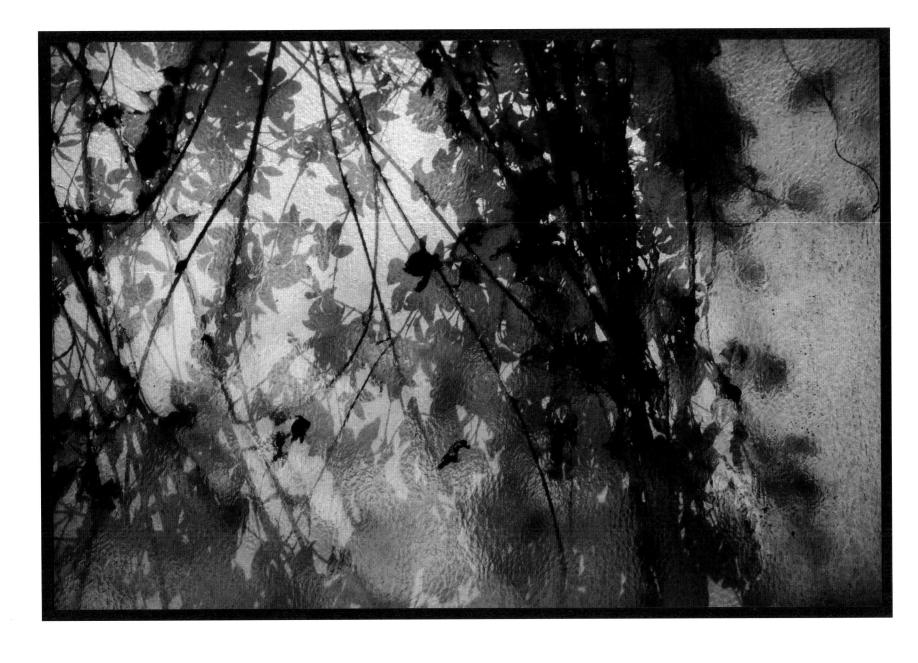

# 翻倒了色彩

是誰翻倒了色彩？
在雨中，不濡，不滲。
只是在我眼前，
透色著他的原始。

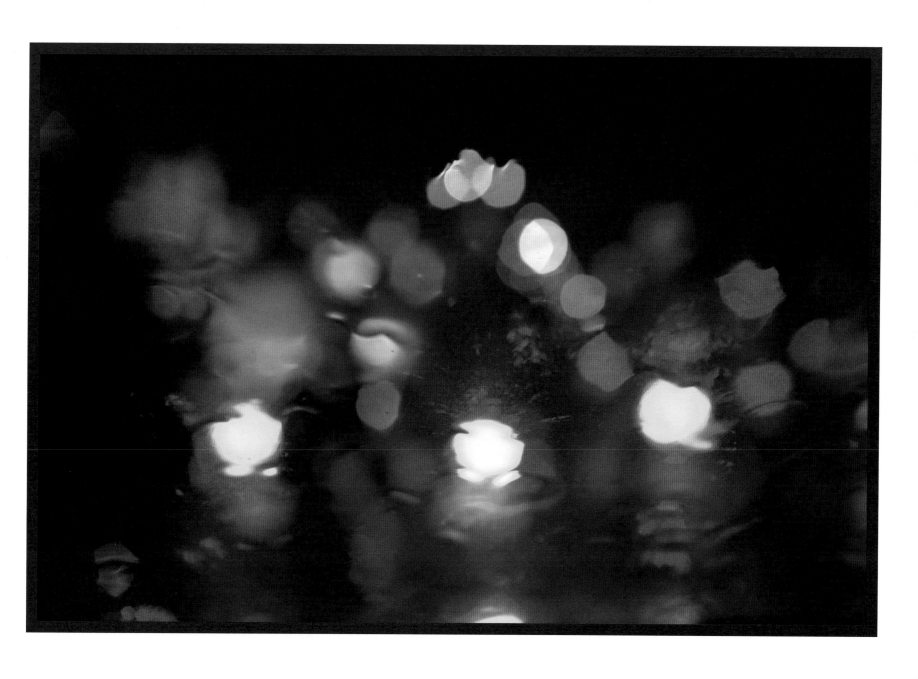

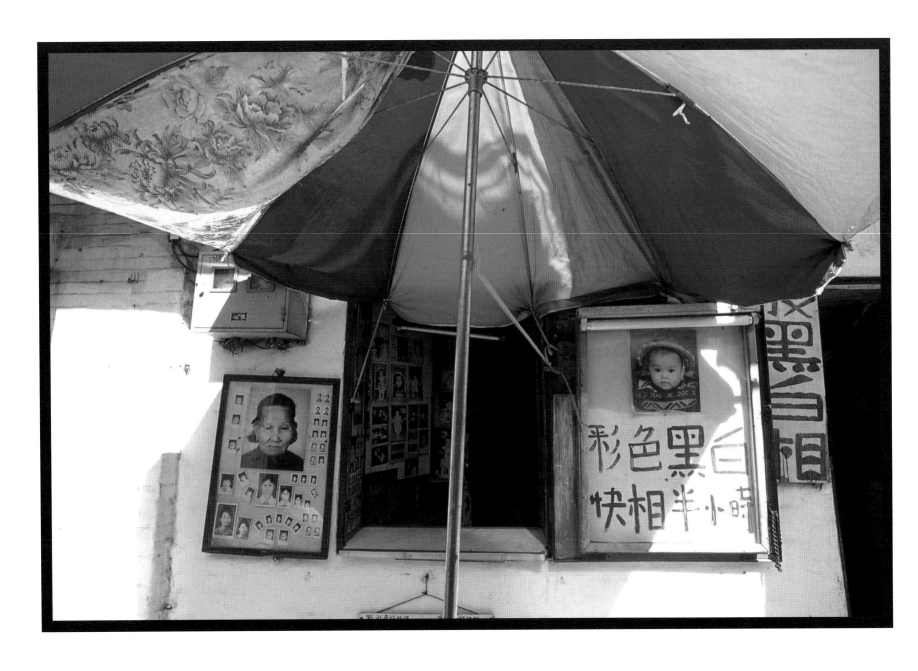

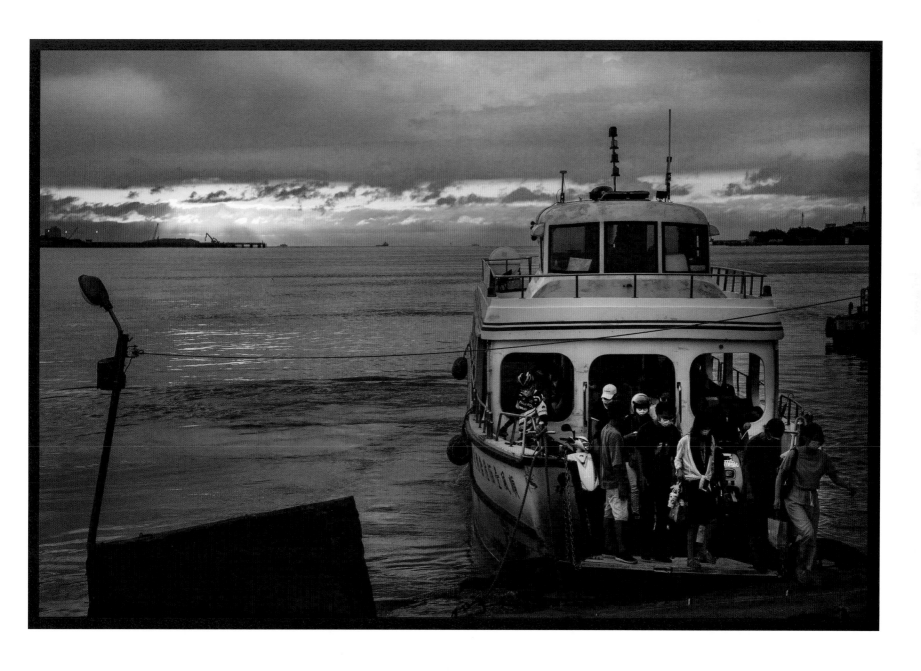

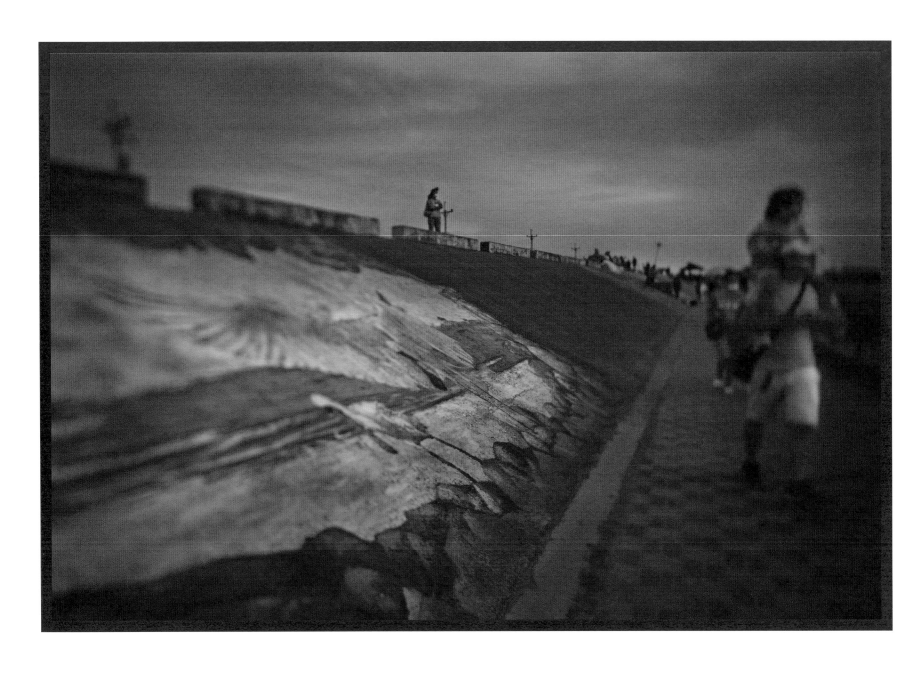

# 繭

以思緒爲繭，
困住我的心。
是誰困住了我？
我困住了自己。

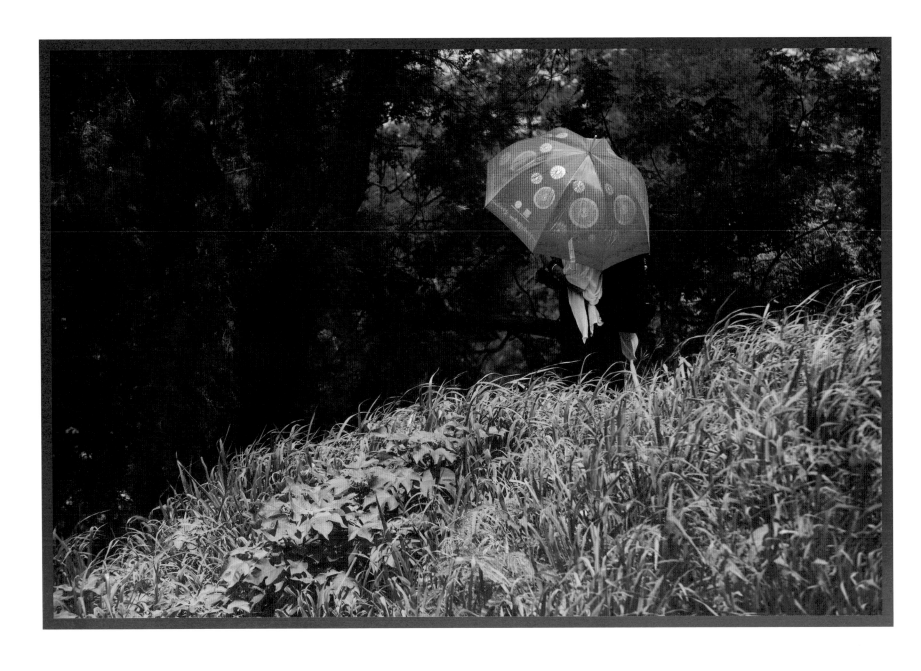

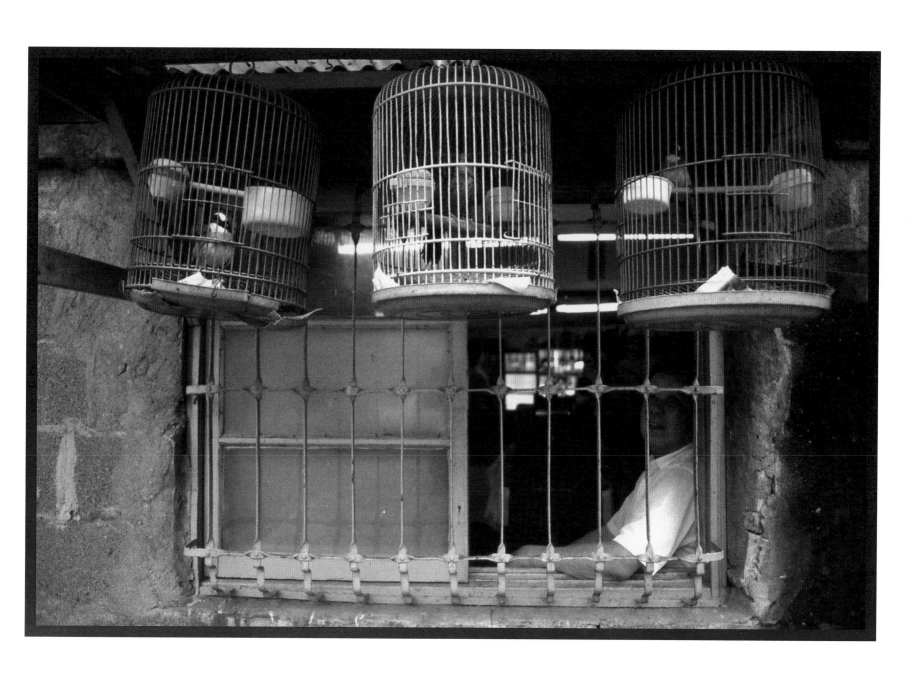

# 焉知紅綠

不知紅焉知綠？
觀與看、
知與曉、
堆疊交雜，
卻只爲深沉的埋下一個記憶，
鎖住在回身離去的當下，
於是，
我守在那片亙古不改的色域中。

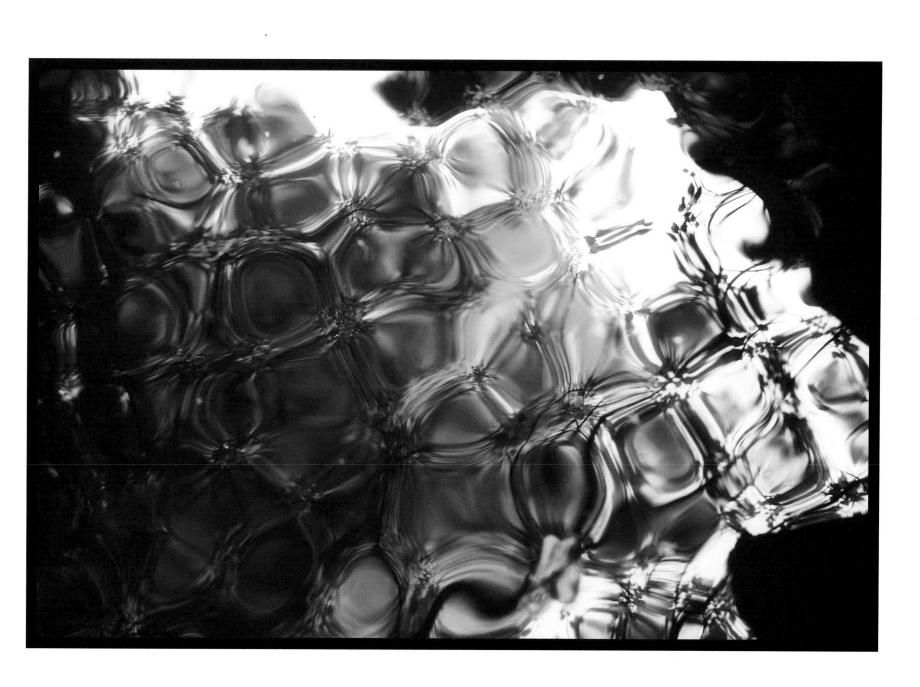

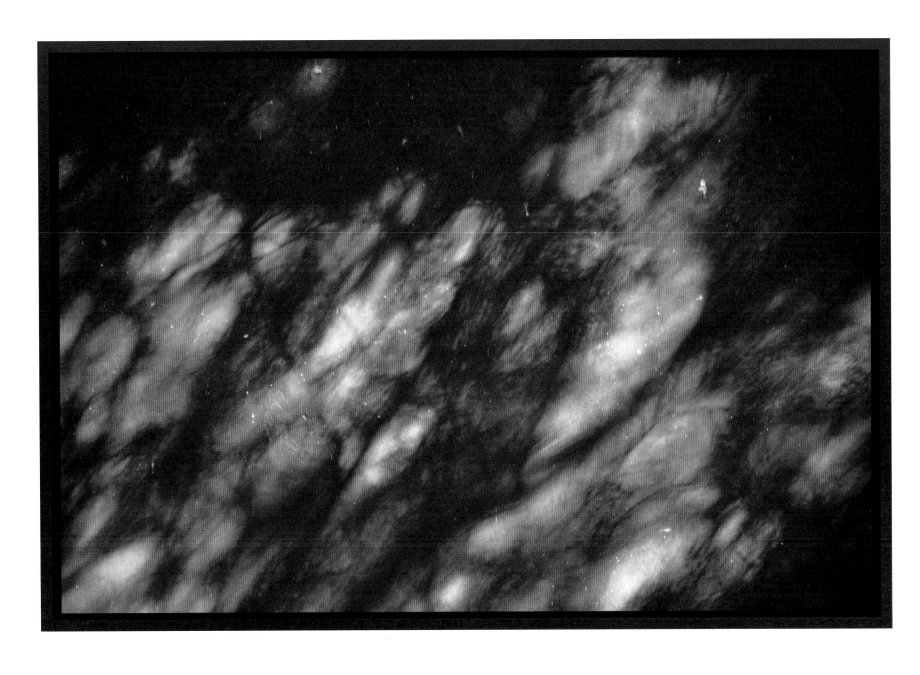

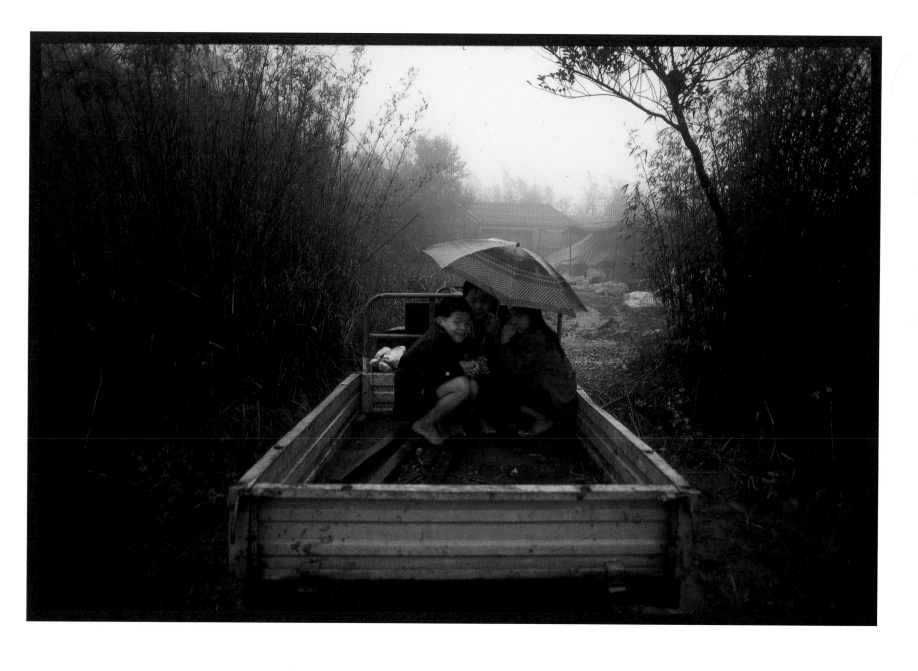

# 秋雨綠意

———

秋雨連綿，
綠意黯然，

唯有，

心。

靜。

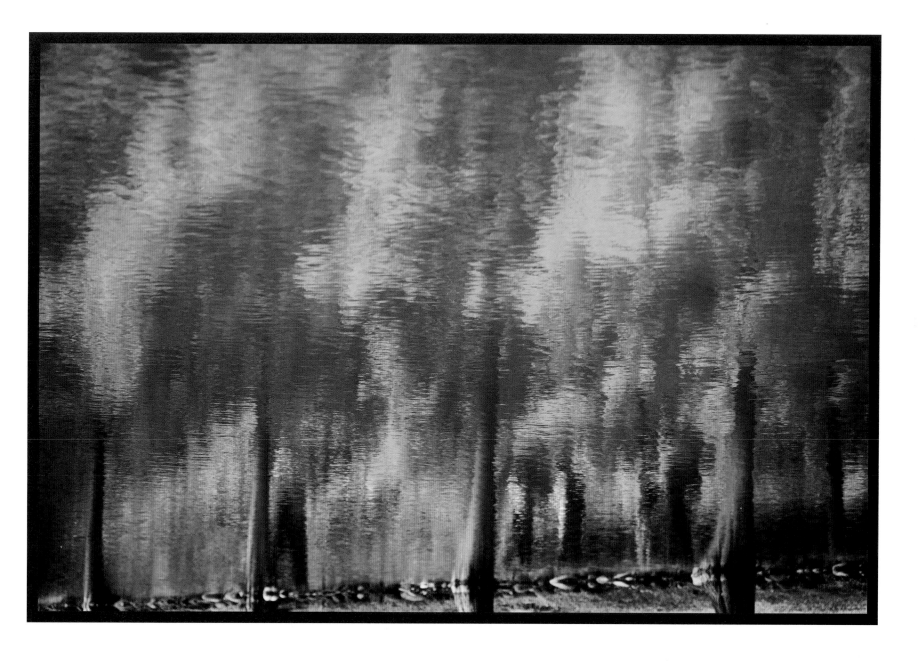

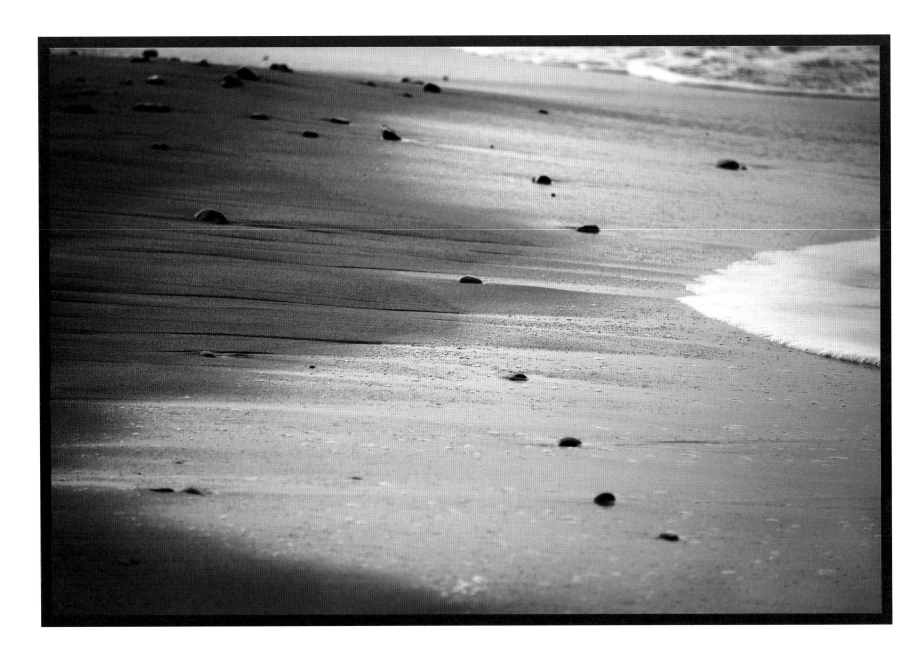

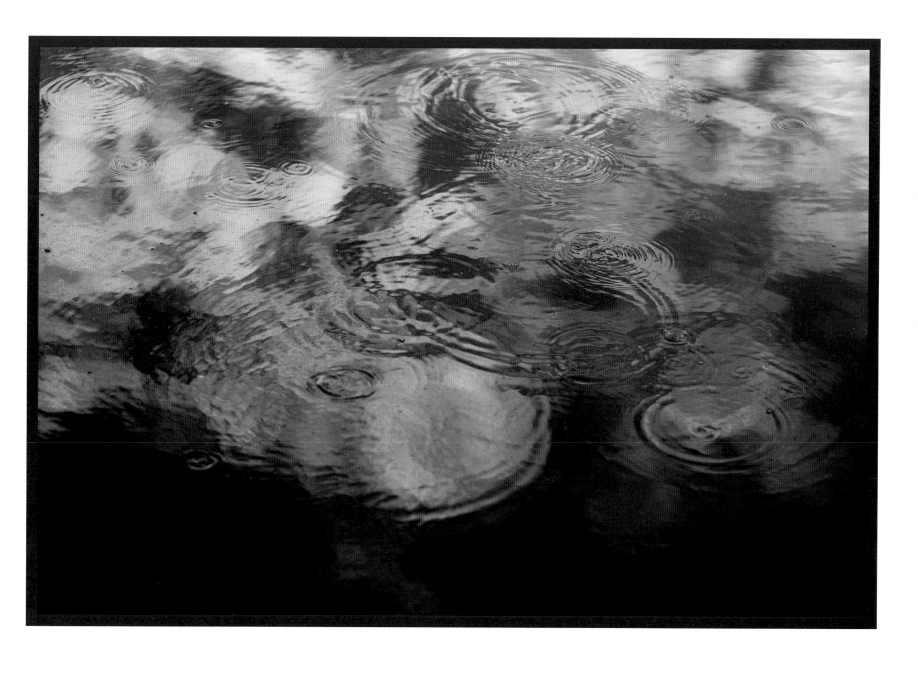

# 秋風瑟瑟

秋風瑟瑟，烈烈秋陽。
荷塘葉枯，池水渾渾。

你嫩綠正茂，我枯黃萎凋。
誰與你一冬的能量。
等我再來？

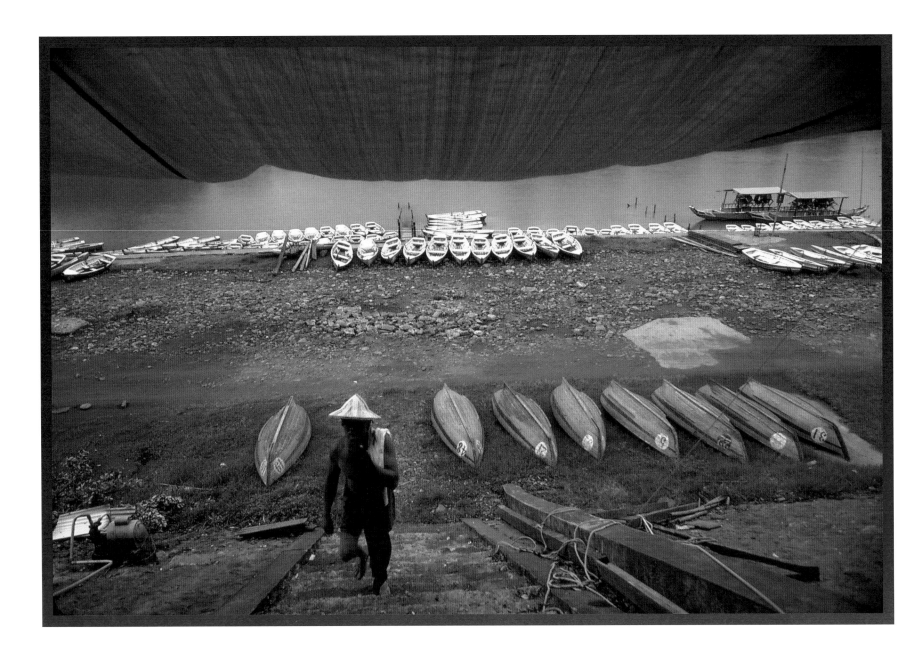

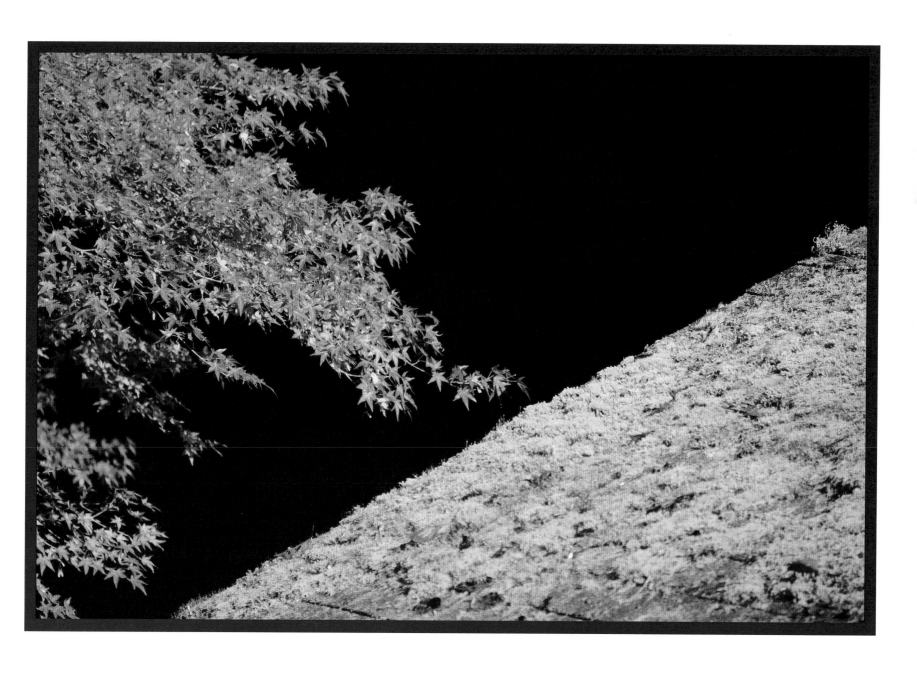

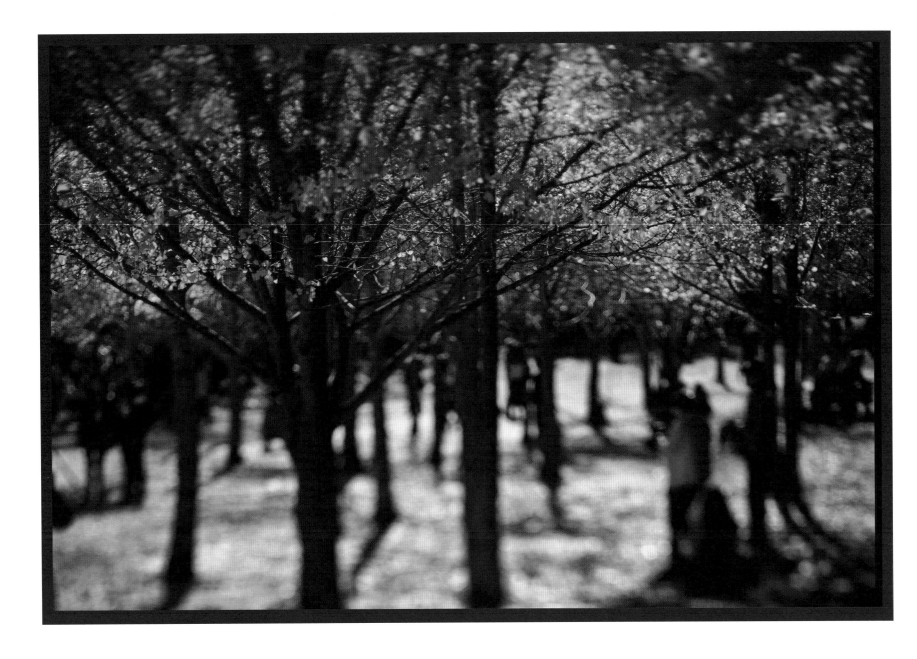

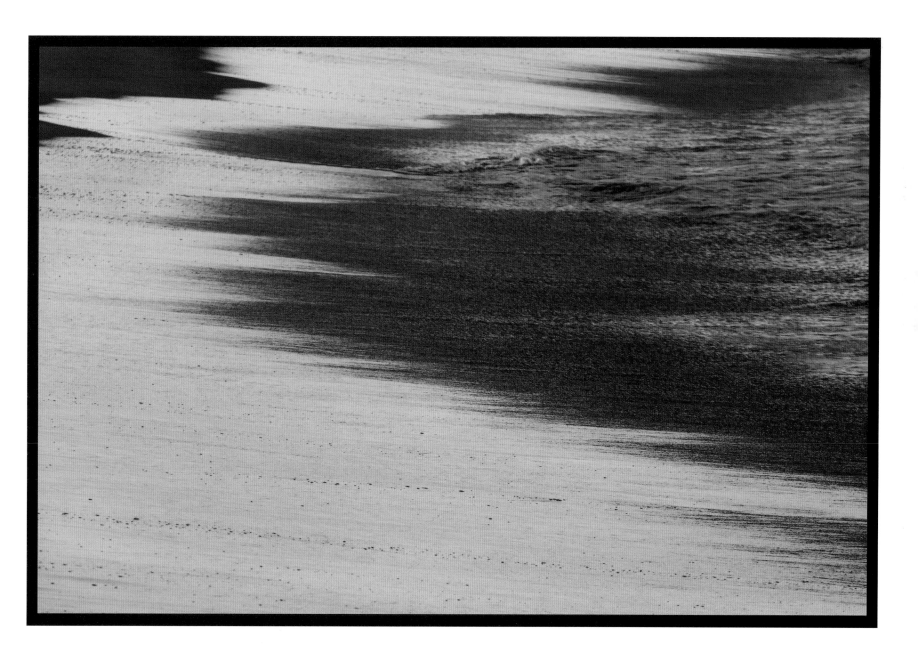

# 夏荷顏

夏荷顏，翠綠疊。
西北雨，珠玉連。

去秋，瓷缸所養荷葉小而稀。
歲末，拔除老死蓮藕復填泥。
今夏，滿缸翠綠，枝枒盛，
午後，綿細雨，
珠珠玉玉爬上。

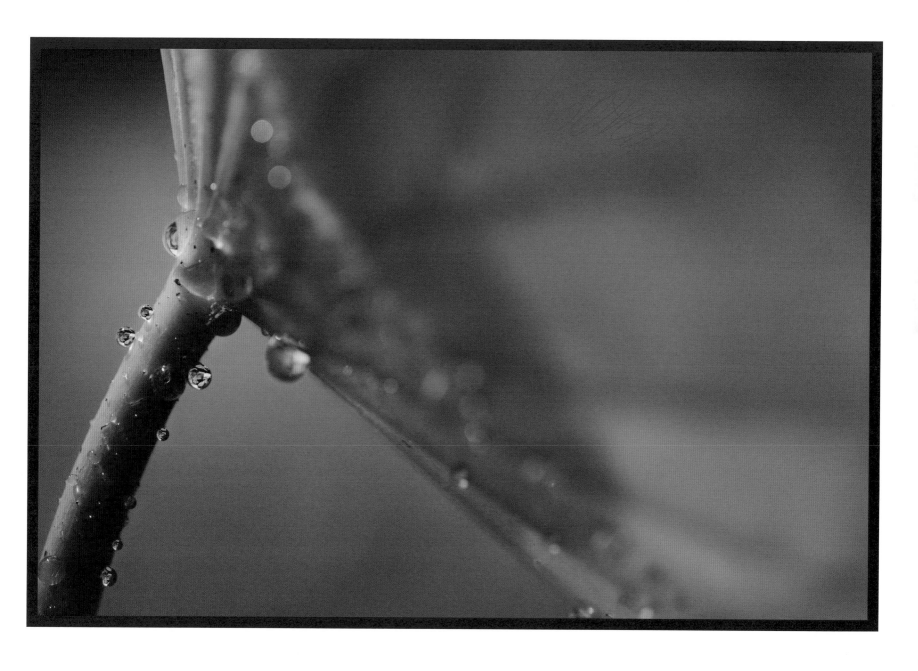

# 撩嬈

以枝葉妝點我的撩嬈，
吸引你的目光，
讓枝枒扮起我的姿態，
希望你關注我，
綠蔭鋪上，
陽光點綴，
我漂亮吧。

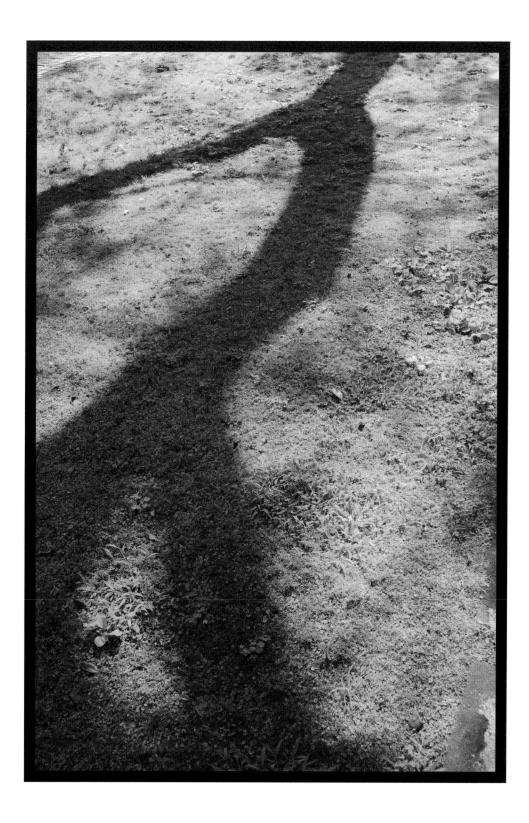

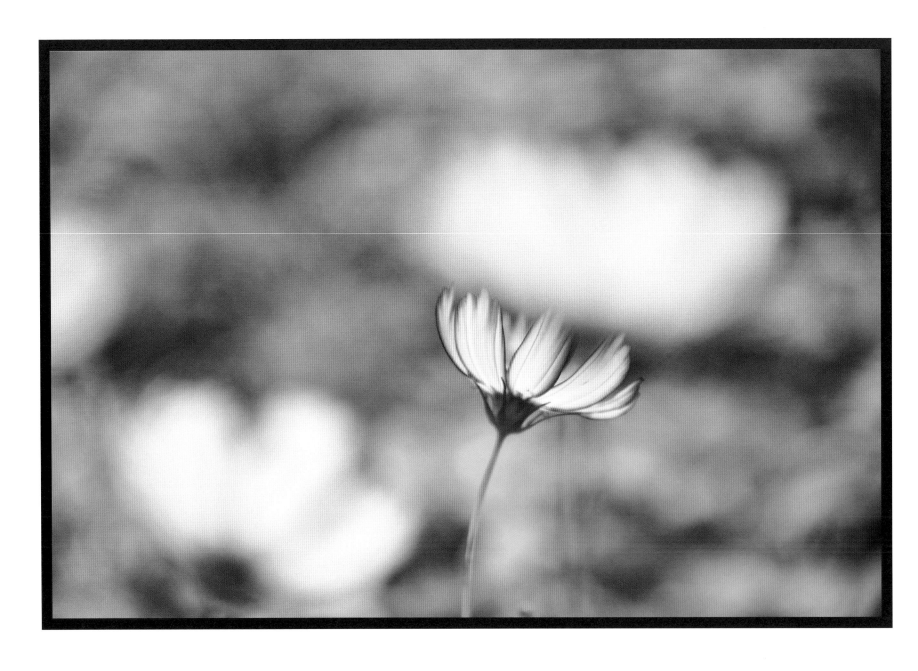

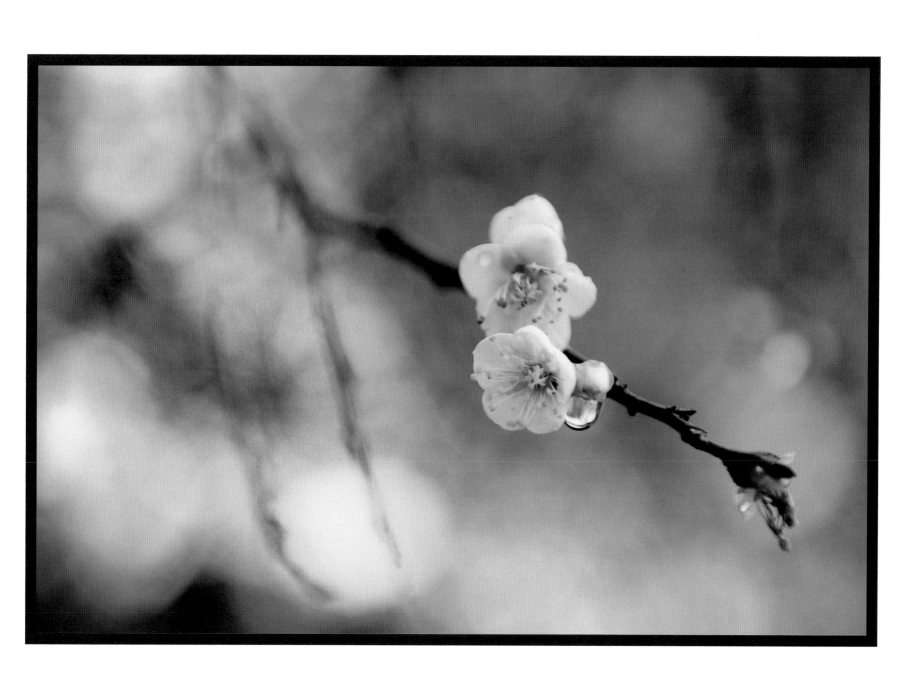

# 夢幻的騎士

我是孤寂的騎士，
站在城堡頂端，
看著我的領土。

灰黑的天空是蒼鷹的領土，
綿延的樹林是我心中私密的空間。

我跳進眼前的河流，
帶著我去尋找敵人，
洶湧起伏中，
惡龍不在。

盔甲散落在河石上，
弓劍掉落在魚水的房間。

我的敵人帶著我的心，
唱著凱歌。

我化成灰色天空中的蒼鷹，
背著我僅存的自尊與意識，
俯瞰大地的深綠河流。

停息在枯樹上對話的蒼鷹，
述說著相同的故事，
失敗者是灰色天空的蒼鷹。
被詛咒的心情與命運是遙望城堡的無奈，
飛到城堡的頂端，
我比站立的視野更高，
河流不再是我心頭悸動的源頭。

我的眼中只有灰色的天空，
數著日落等待，
看著日出變紅變籃。

遠方城堡上又有騎士站立著。

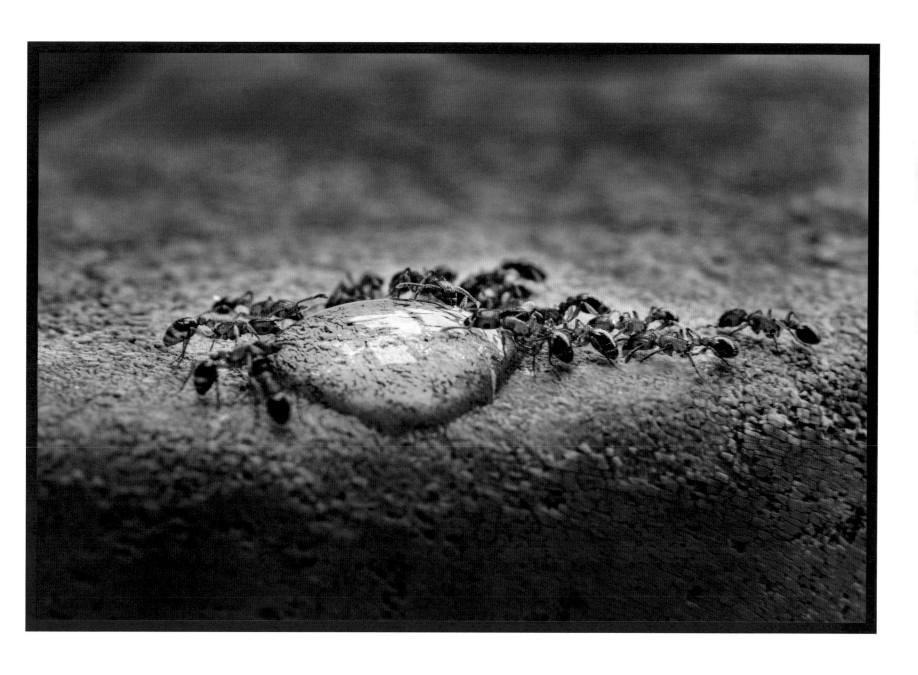

# 水性楊花

———

你裝扮著自己，
只是爲了虛掩私隱，
你披裝綠衣，
只是想要躲閃護衛。
其實你只是潮間水浪的產物，
不是樹梢翠綠的春芽，
只能飄移擺盪白浪間。

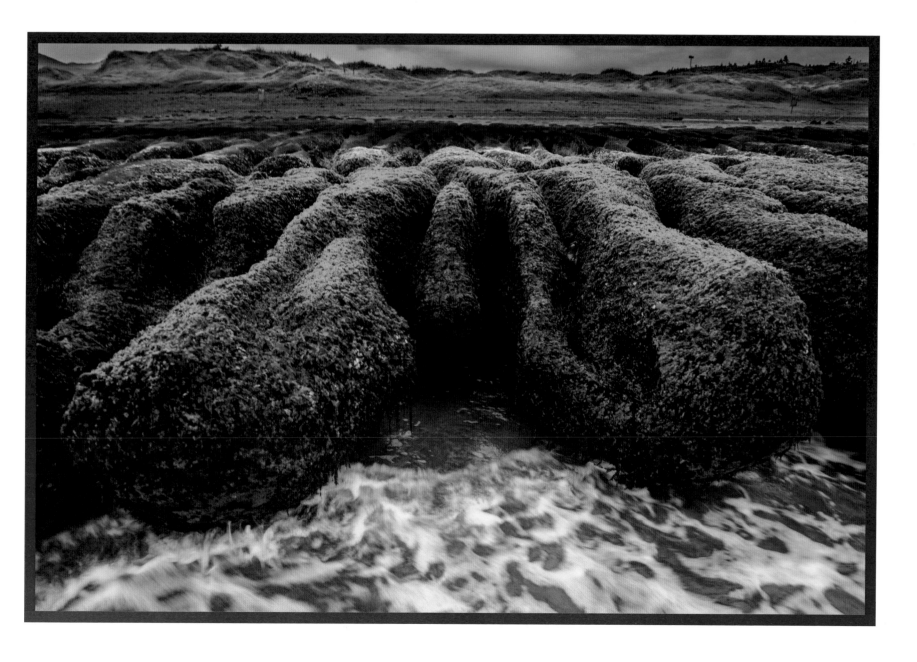

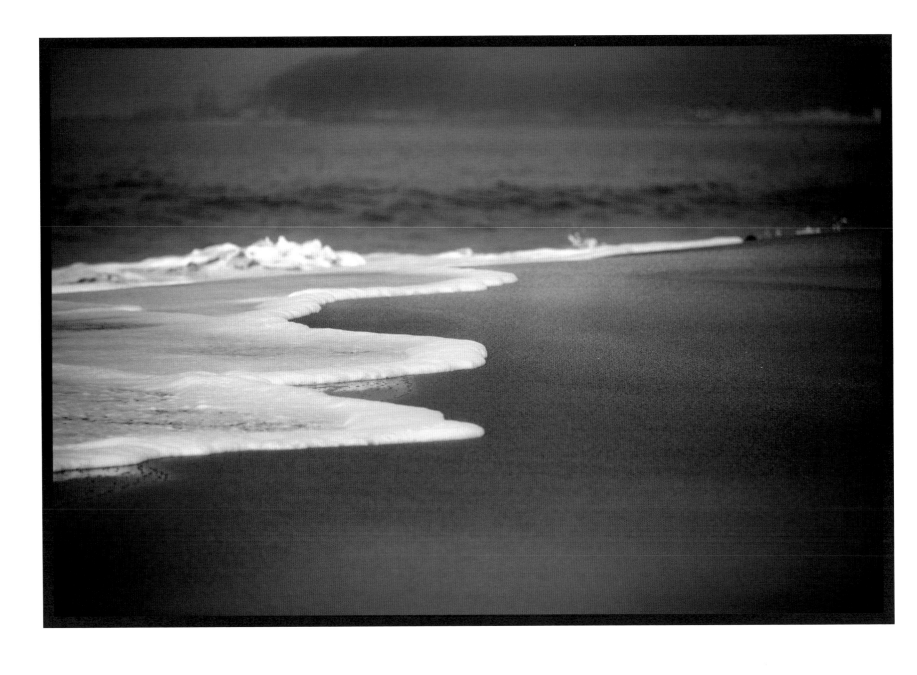

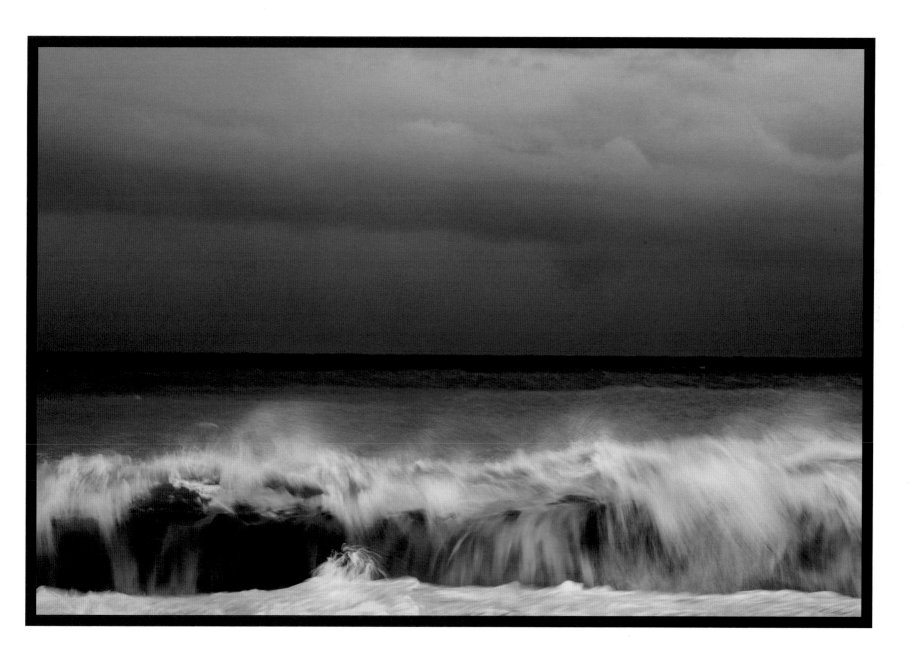

# 小徑

———

輕風邀我行，
於是，
風，
吹落，
遍撒出，
一片細碎，

引我往深處。

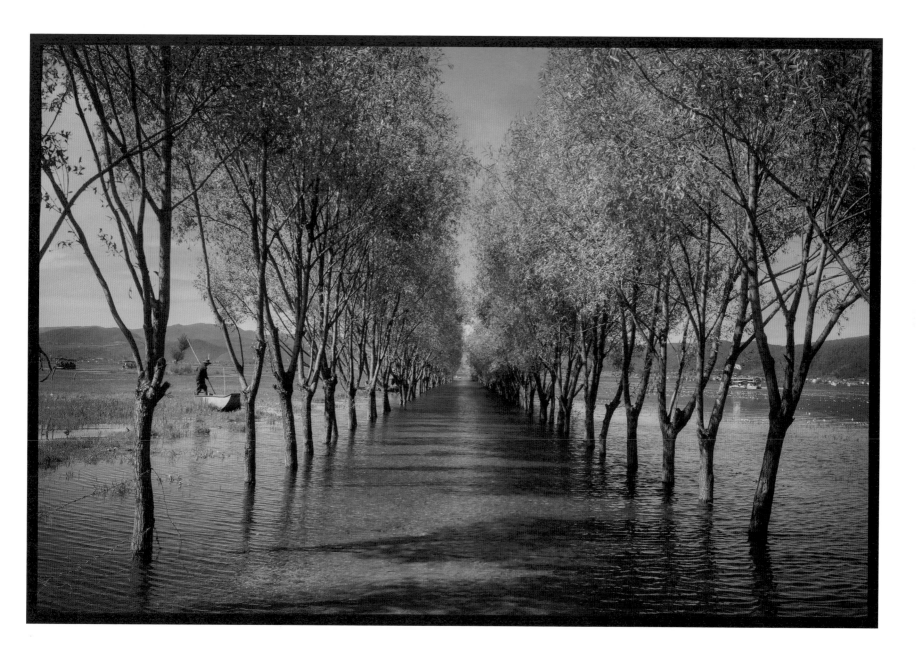

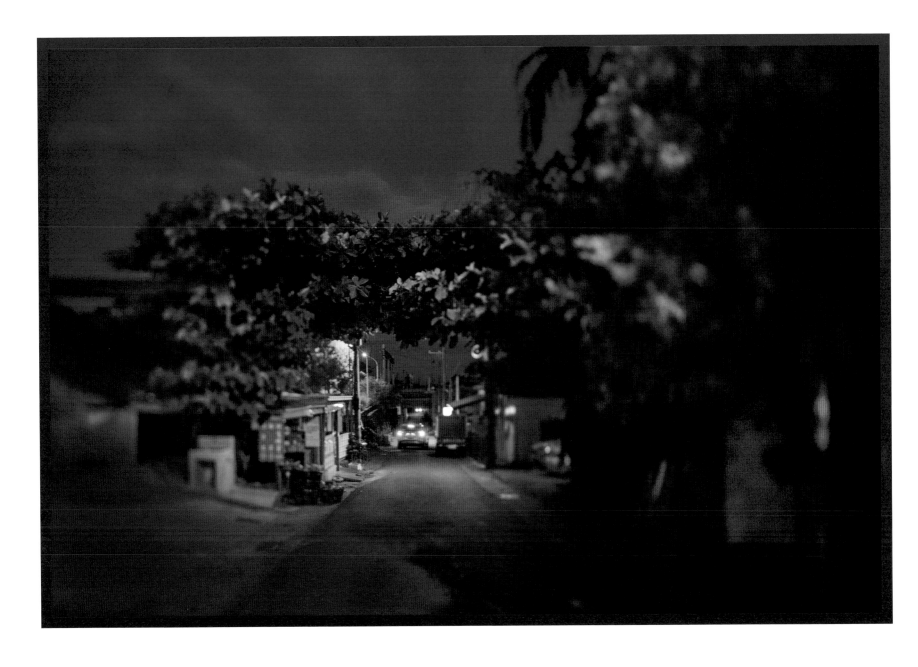

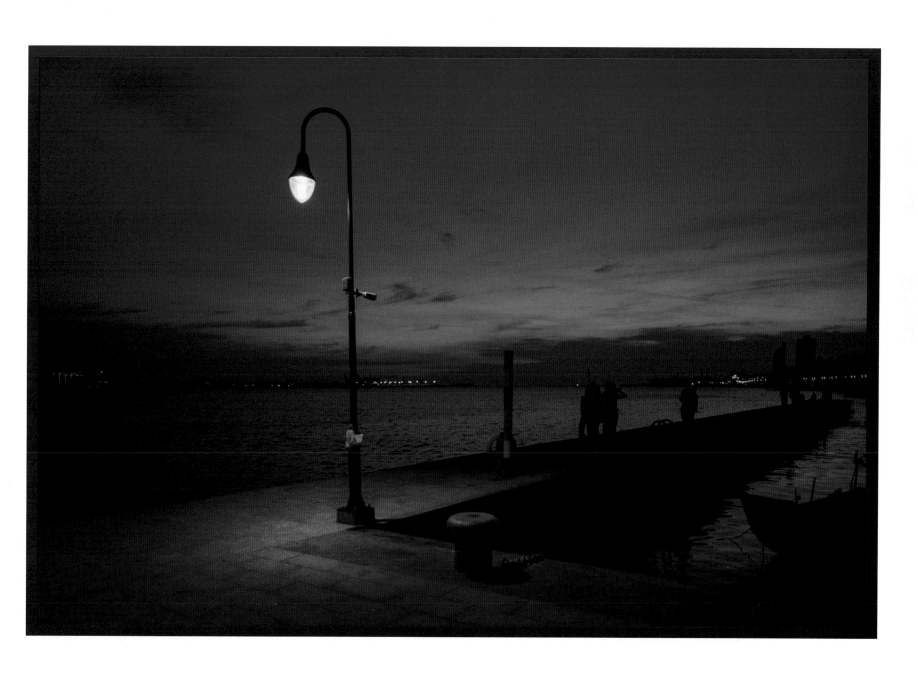

# 似是輕妝帶點愁

似是輕妝帶點愁，
寄託天際。
是風吹了心，
是墨染了，
千百年來萬點愁，
誰無心？
就無愁？

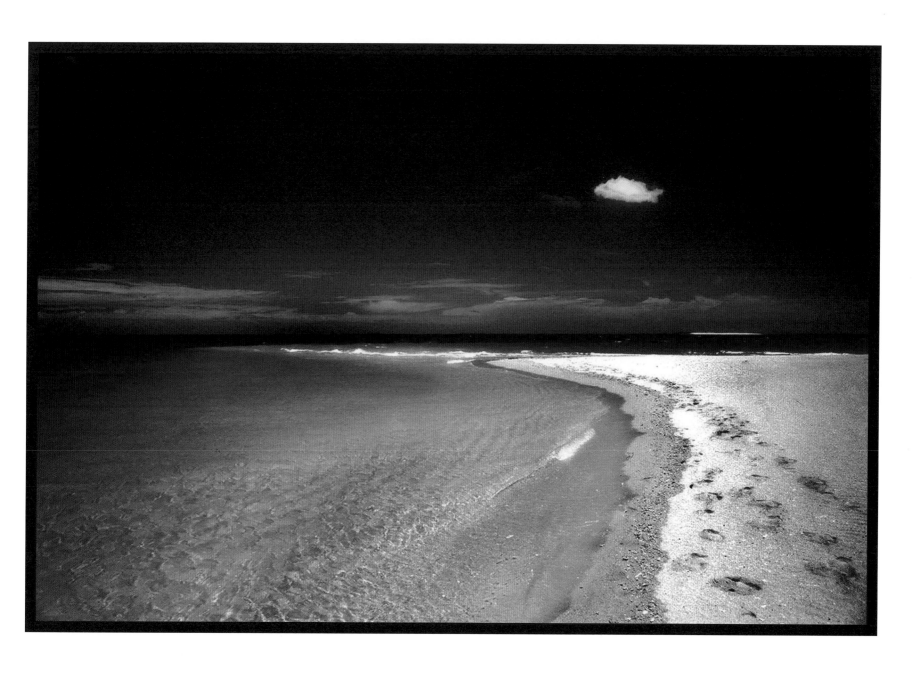

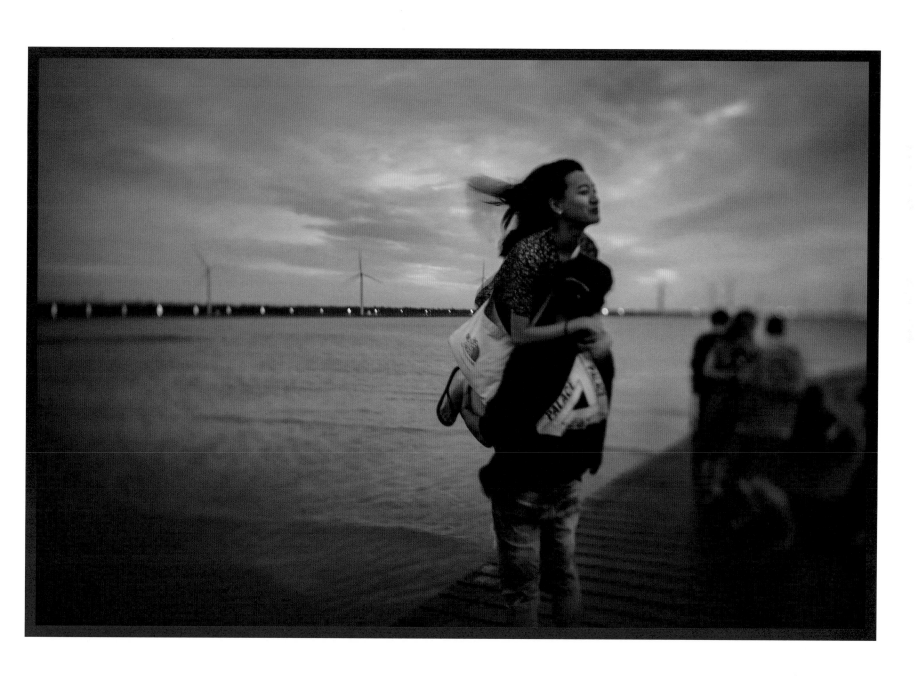

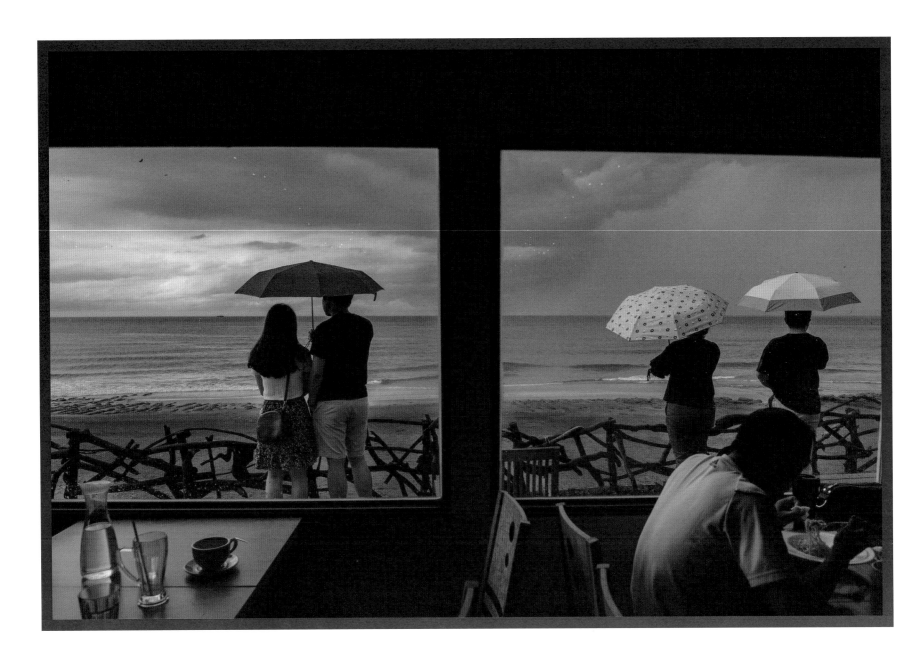

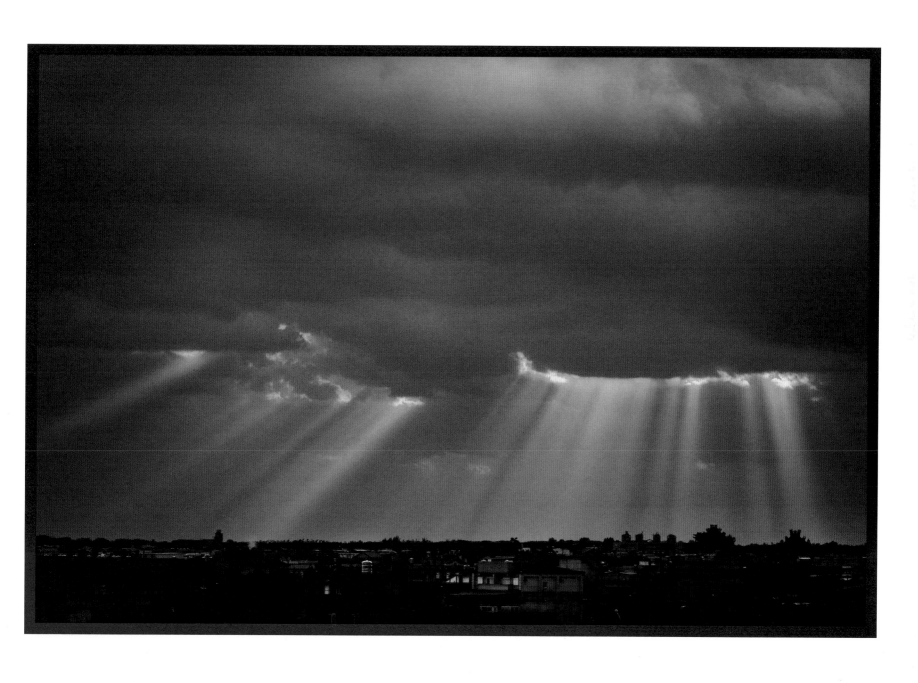

# 巴黎的

夜裡，我的心迴盪在巴黎的星空下。
走在塞納河上二十三座橋，
尋找我最愛的亞歷山大橋，
觸摸著鏽綠的燈柱，一二三四我數著。
手指順著它俄羅斯式的花卷紋滑落，
勾捲起我心中的思念，
觸摸的真實滿足腦海假想，
金光的天使，繁複華麗的燈柱，
流動的塞納河水，
空氣中飄盪著多少愛的分子，
與思念與悲傷與我曾經駐留的七十小時。
蒙馬特竄飛的小鳥，
我坐著喝咖啡的小店，
夏日的光影舞動在碎石路上，
存在我的速描畫本的一頁，
在那個屬於孤獨的午後漫步途中所繪圖片，
從畫布中再度躍進腦海記憶，

陽光的味道、
咖啡的顏色、
孤寂的刺痛、
就跟三秒鐘前一般的新鮮。
梵谷鮮黃十二朵向日葵，
只有在奧塞大鐘下被朝拜，
抹刀無法撫平跳躍的色彩，
是刺痛後流下的鮮紅液體，
不是星空下眩暈的星光，
夜讓我是這麼接近記憶，

合十禱祝。
天亮後，
可以安穩從夢中再來一次。

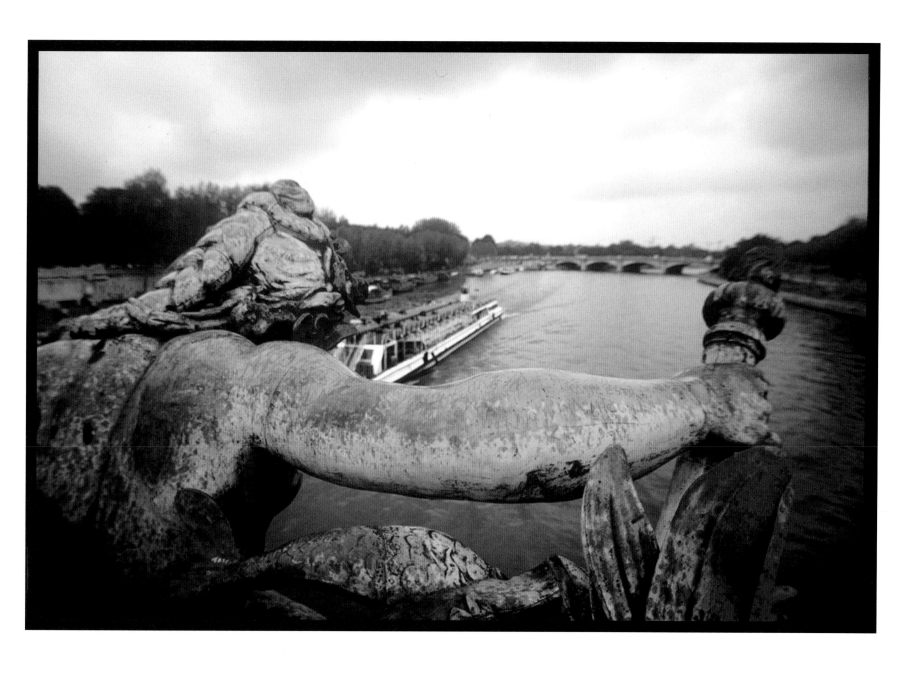

# 十月霜降萬里奔波

2004 年 10 月初到 11 月中，整整 50 天，出國四趟，都是工作出差。待在旅館生活的時間，比在家還要長，經常在睜眼醒來的瞬間，腦海中浮現「我在哪？」的疑問，恍惚間，經常搞錯時空。

那日為家母七十壽宴，前一日半夜兼程從上海趕回來。家母住在市區公賣局附近，我們住在台北郊區，開車距離約一個小時。睡前特別寫了字條給兒子，請他五點叫我起床，不然，吃了藥後，昏睡很難掌握時間。

「爸拔！起床了要去給奶奶祝壽吃飯了。」

兒子雖然已經上大學了，依然用童音童語喚我，剛從藥效未退的睡夢中被兒子叫起，對著兒子說：「你查一下，上海公賣局要怎麼去？」

「爸拔你醒醒啦！你已經回到台灣了。」

處在半漂浮虛脫狀態的我，看著昏黑的房間，再看看胖兒子的臉龐：

回家了！

三日後韓國出差，吃了一堆蘿蔔泡菜和人蔘茶後，又是在半夜回到台北。睡到自然醒，望著房間內的陳設，腦海中突然覺得：怎麼這個韓國旅館的陳設，跟家裡臥室長的一樣？

隔了一週，再度背負行囊出國，東南亞溼熱的天氣，跟剛進入冬天的台北絕然不同，經歷三溫暖般天氣，加上同行同事有感冒帶源，我竟扁桃腺發炎疼痛，不管出差兩人需同房的公司規定，立即分居。再加上當地正流行雞瘟，還傳出人感染，雖然上飛機前趕去打了流感疫苗，但是……夜半在這個結束戰爭才二十多年的國家，我與同事在不同房間，同時發生了「壓床」的現象，經過唸經持咒數分鐘後，全身終於解除「壓」的現象。

有宗教信仰但是學理工的我，絕對相信壓床是一種正常的生理現象，但是當下在那個沒有智慧型手機，網路不發達，沒有 Google 可以查的年代，剛剛被壓而驚恐的我，還是下床拿出隨身的天鐵與佛珠，左右手各持一物，藥效已過，也不敢再多吃，就半躺半醒中等待黎明。第二天相同的情況再度出現，繼續雙手持物等待度過，第三天沒發生，因為我忙到天亮才睡，也趕著離開這個雞瘟肆虐的區域。

註釋：

臺安醫院睡眠科醫生解釋「壓床」是人在熟睡期突然張眼醒來，但是四肢肌肉卻是處在熟睡期，所以腦子清醒，四肢無法動也叫不出聲音。

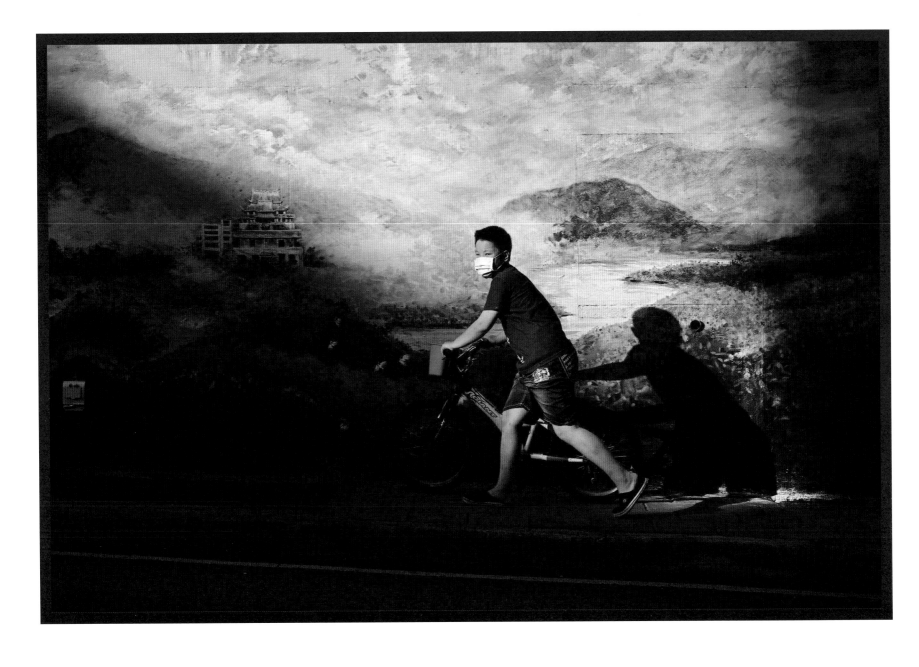

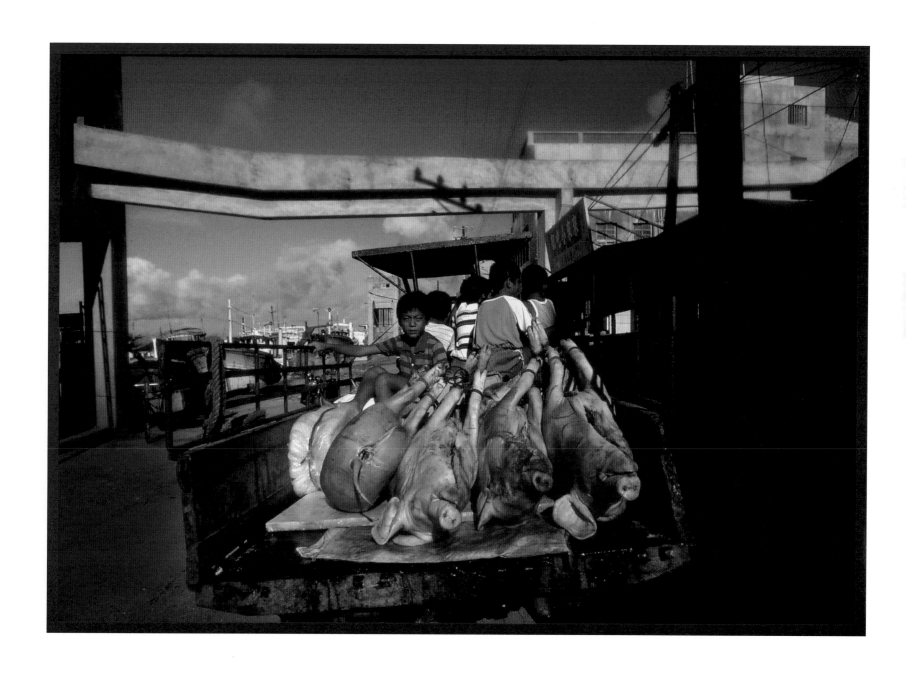

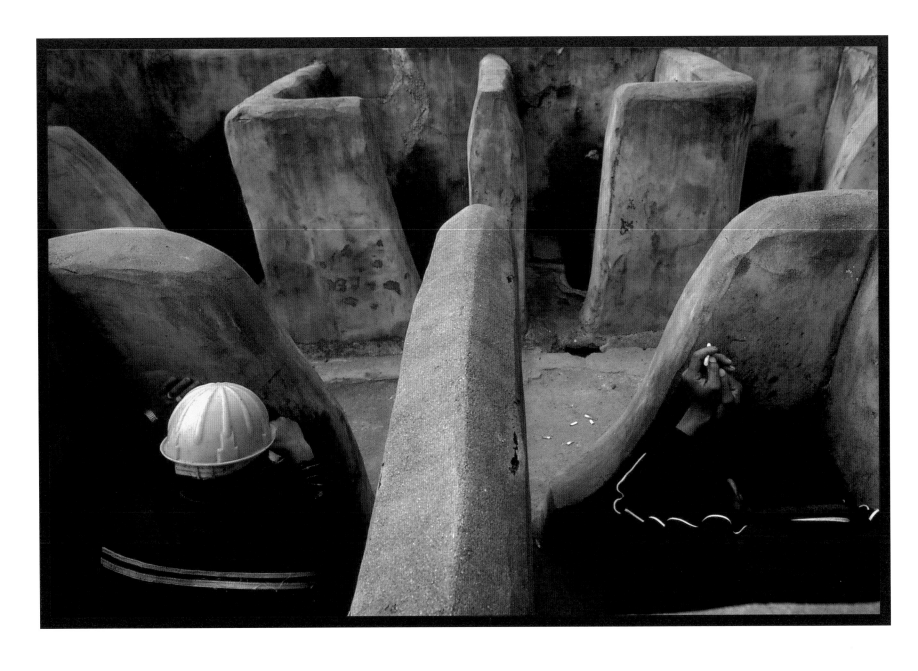

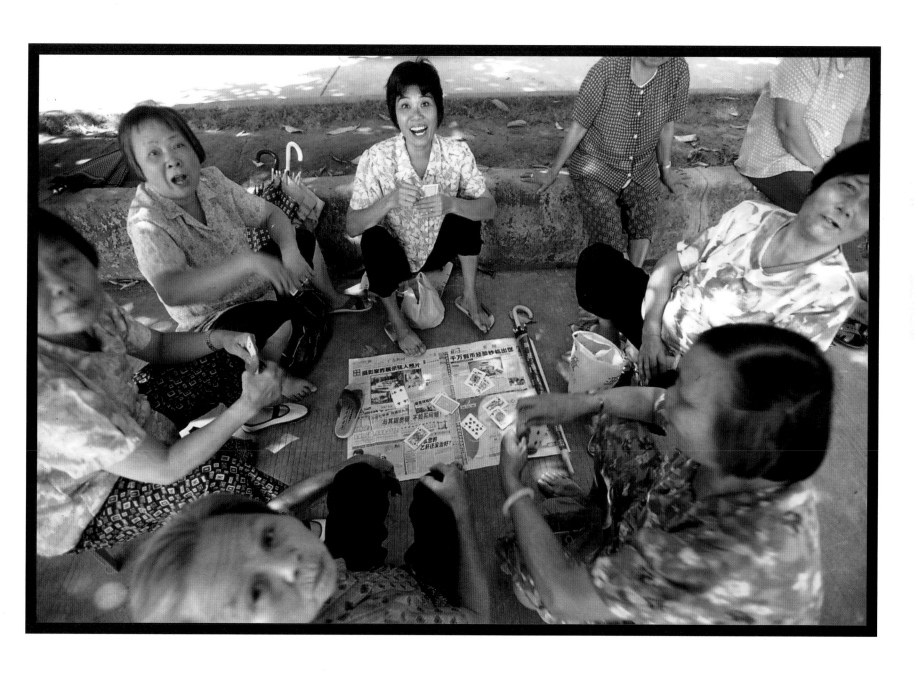

# 老梅阿嬤

九十三歲的李阿嬤，
拉著菜車去田裡挖土，
回家用來種花。
回家的路只有兩百公尺，
但是她卻無法一次走到，
途中休息了三次。

快到家門前，她一手扶著矮牆，
笑著跟我說：人老了沒路用，一條路近近的，無法一次走到。
小時候在草山上長大，家裡做山的，後來嫁到基隆。
住過台北，老了才搬到老梅這邊來過日子。
進門前她回頭跟我說：這麼多人生病，不要到處亂跑，快回家。

問她怕嗎？為何不戴口罩？
老啊，喘啊，戴了吸不到氣。

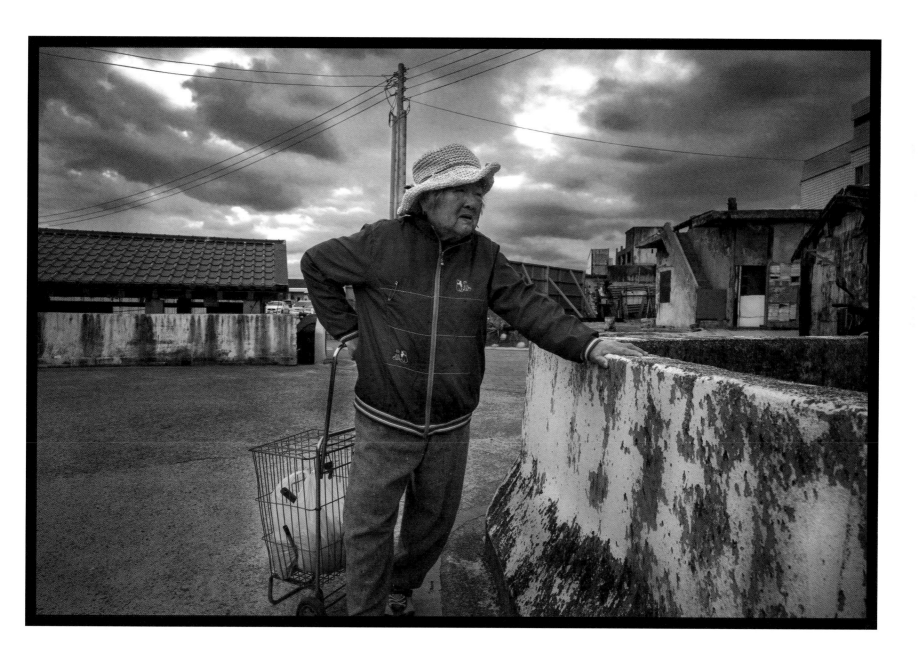

# 回望

————

總是不記得，
當時的緣由，
只記得皮肉上的疼痛，
還有，
母親氣憤的樣子。
於是，
討好著去洗碗，
換取嘉許的眼神。

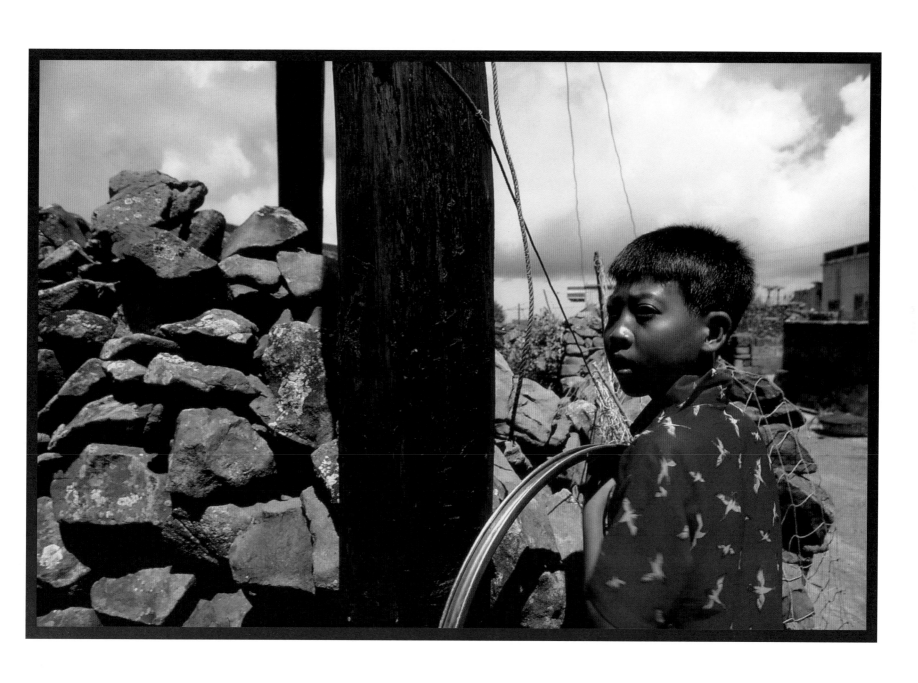

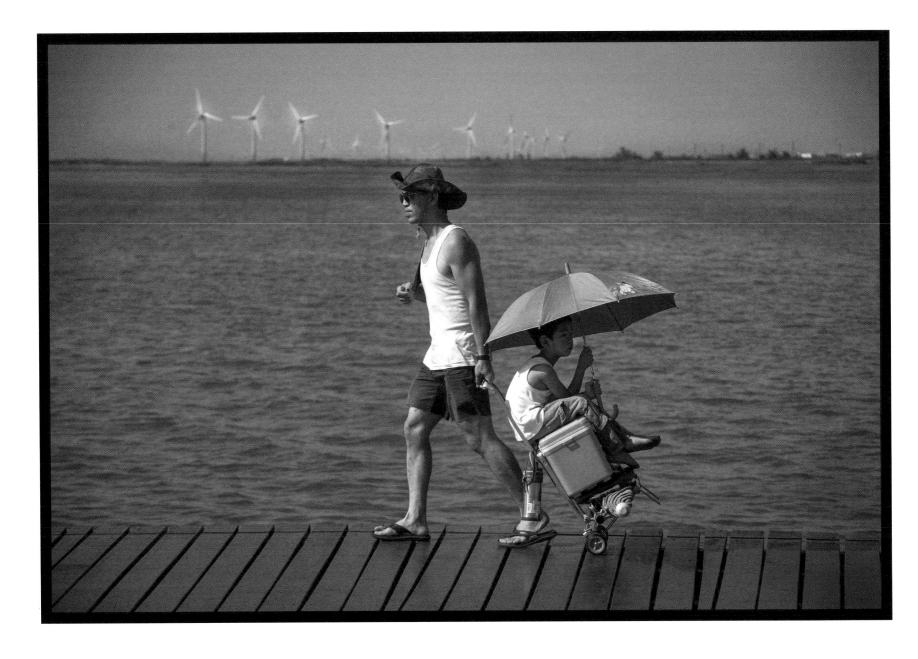

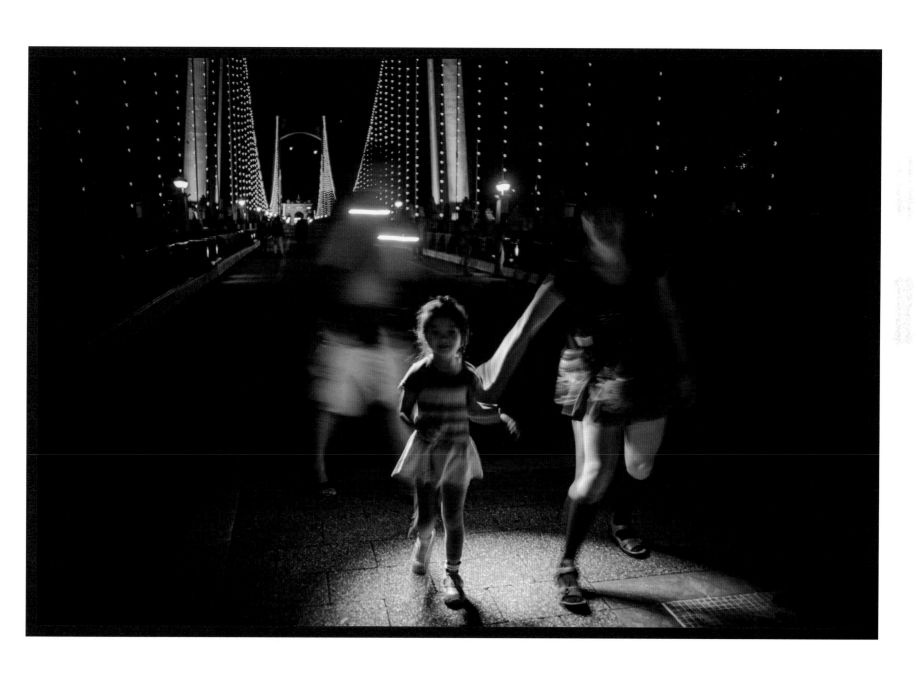

# 誘

寒夜，我跪在大雄寶殿前，
誦經聲源源不絕，
空氣冷冽哈氣成霧，
天上飄著細雨，

髮絲，落下積蓄不住的水滴，
落在溫熱的軀體。

腦中浮起溫熱的泉水中，
那柔暖的女體。

看著僧人進出，
我如同殿前那顆大樹，
一動，不動？
心緒卻在女體上盤旋。

抬頭，漆黑的天空，
回望，殿中佛像。

暗自期許，再冷一點，
飄場雪吧!!

那個，
牽手共看鵝毛細雪的心願呢？

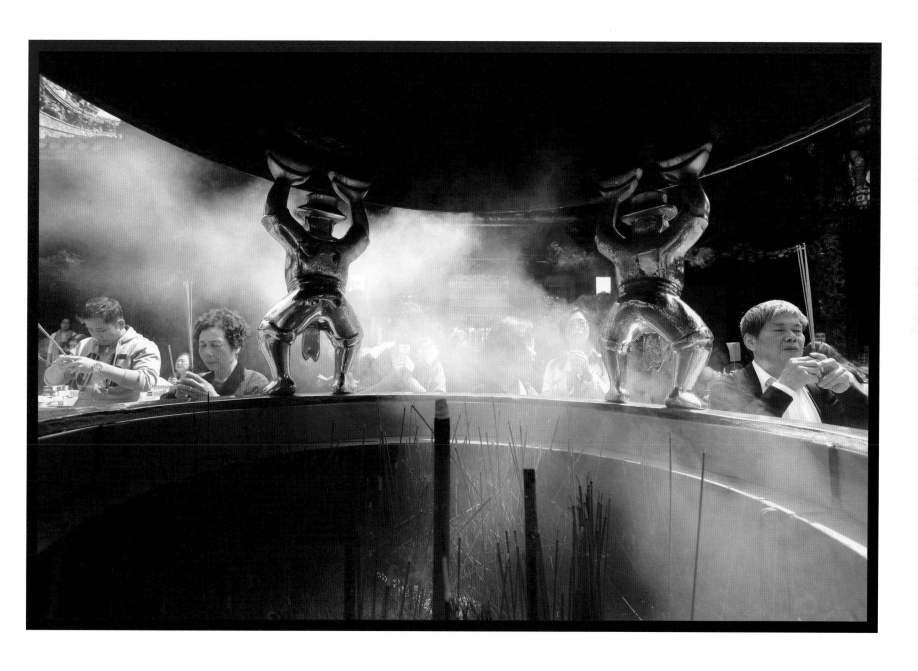

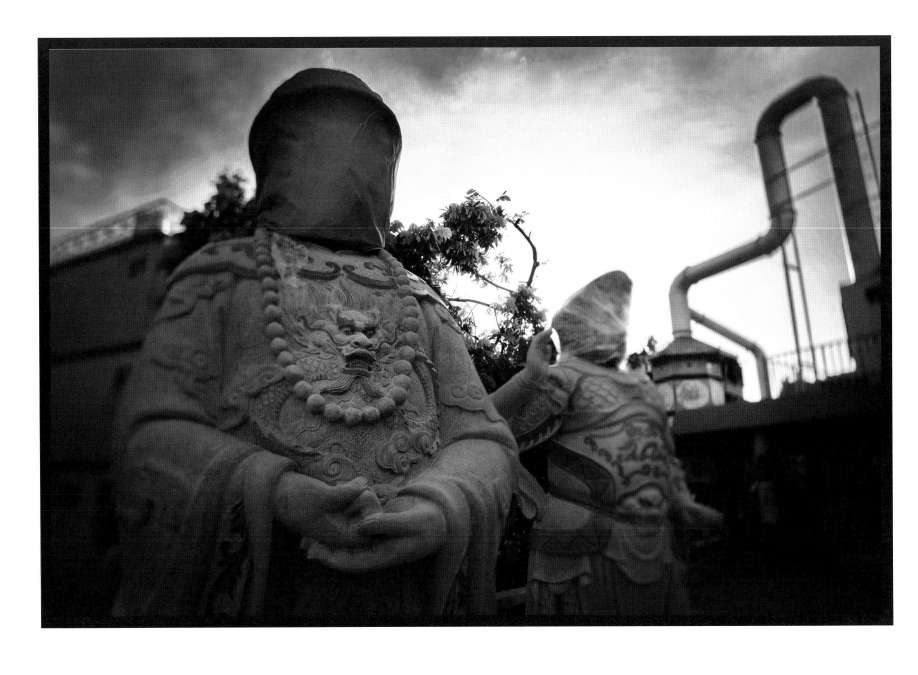

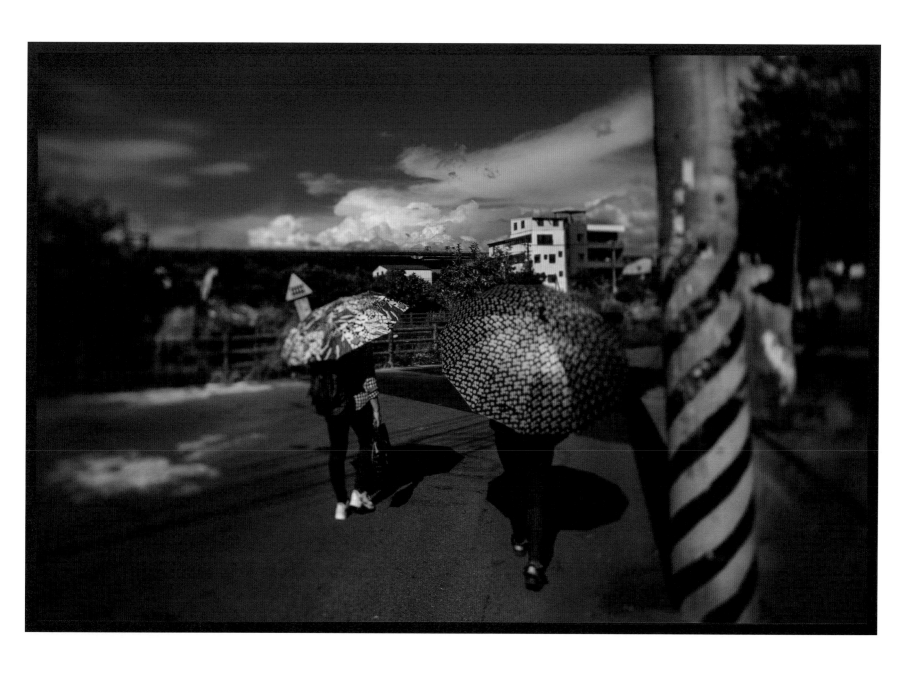

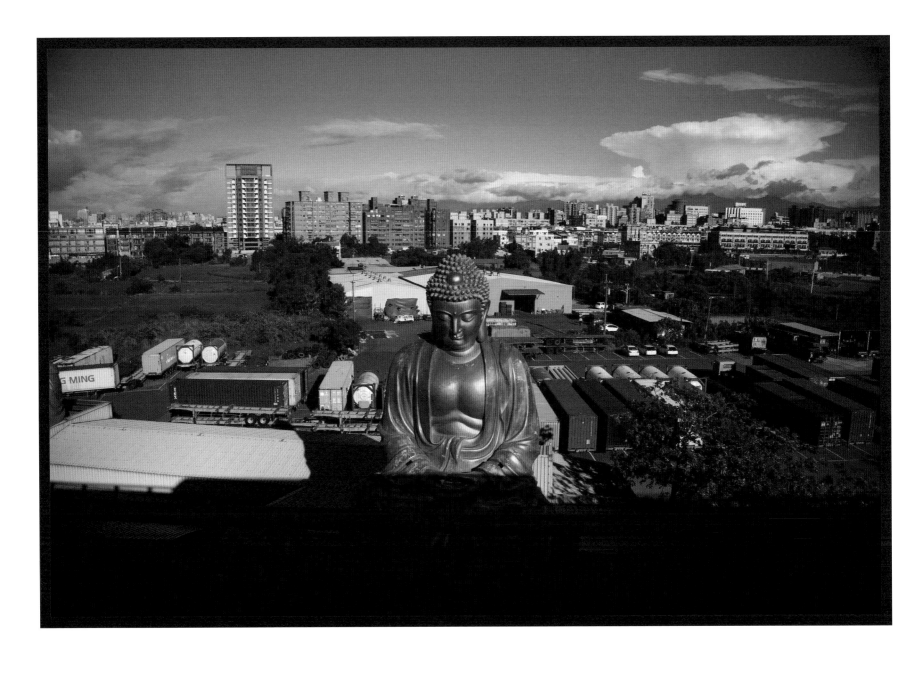

2

# 浮雲眾生皆佛相

我相、人相、眾生相、壽者相，
浮雲眾生皆佛相，

今生一捨前世緣。

如虛幻，
因無所住，

捨。

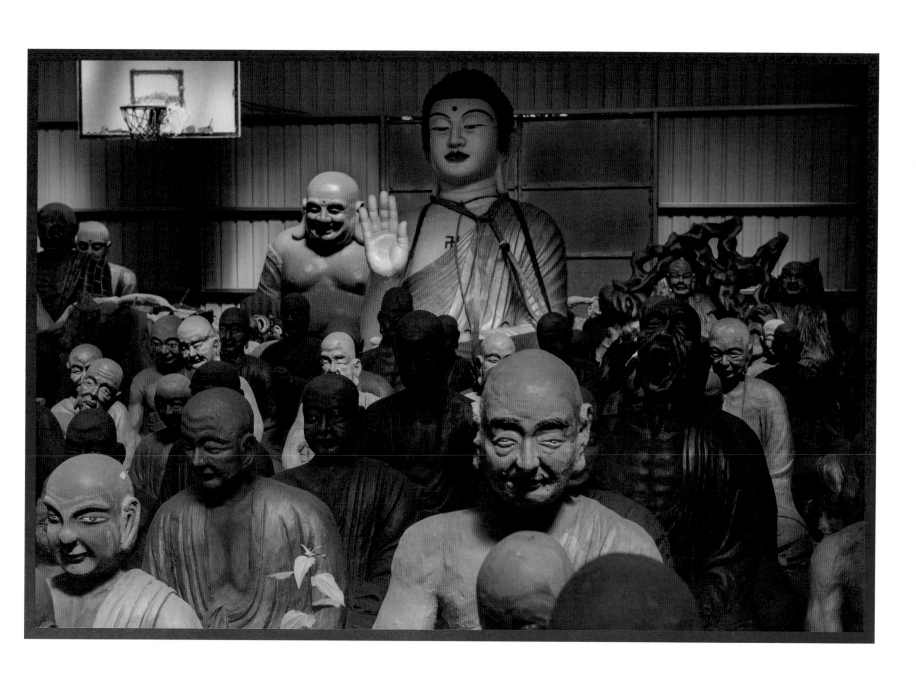

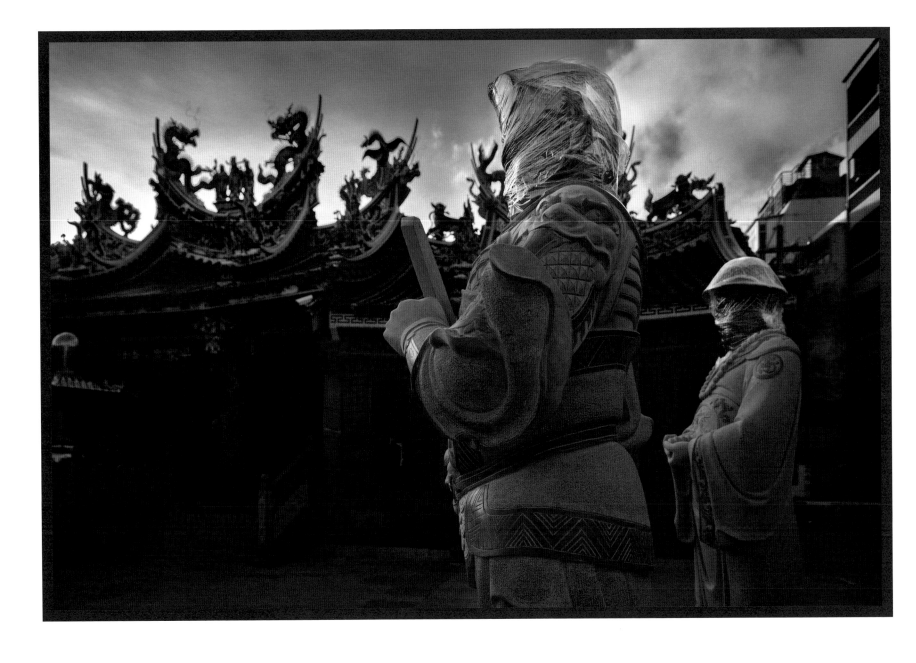

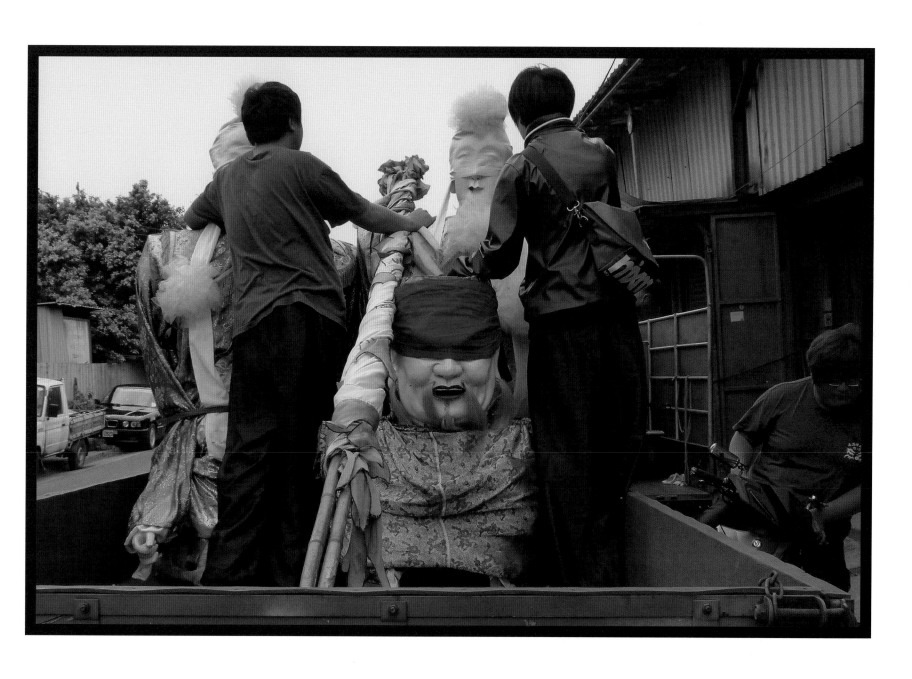

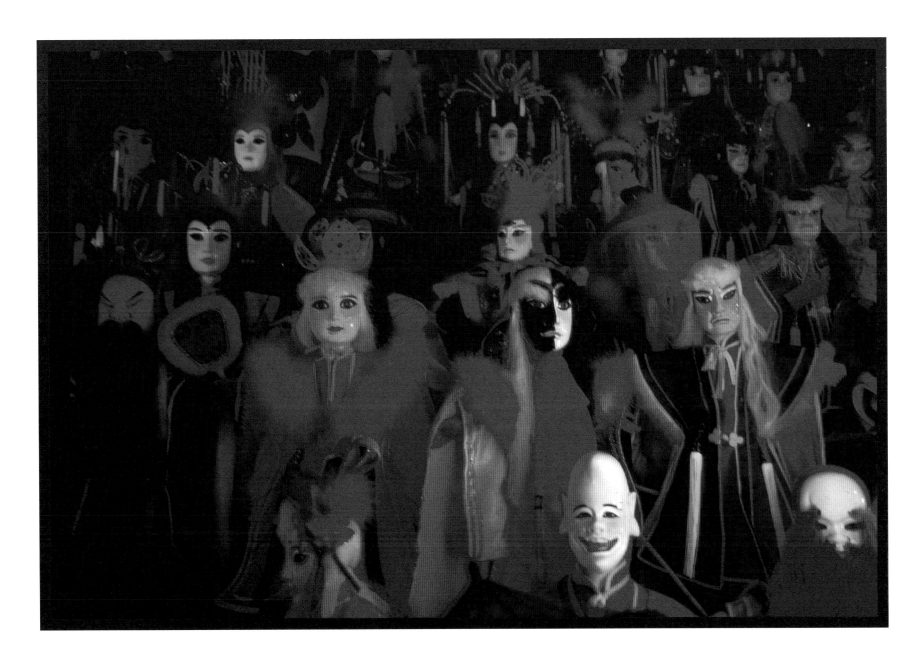

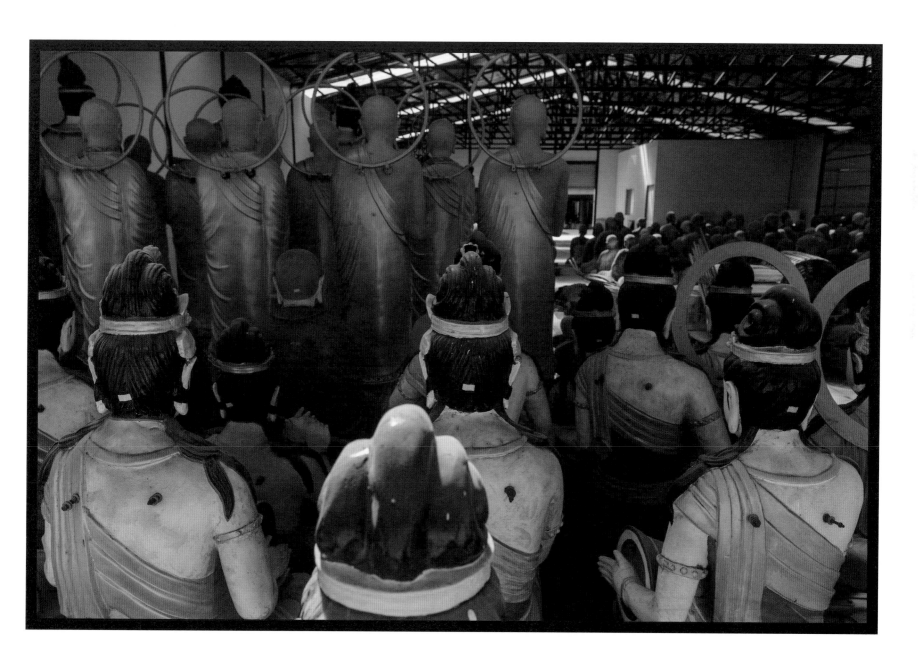

# 莊稼

你說：
收割了這一季的莊稼，天天擀麵給我吃。
還有我最愛的大餅捲蔥。
你說：
脫下磨花袖口的外衫，你給我補綴。
還要在肘處補丁。
為此，
我在你家黑褐色的土地上，
流汗收割，驅羊趕馬，
秋收後的停駐，放棄南返的溫暖。

一碗清湯掛麵，一盆燙腳熱水。
零下二十六度，你嬌喘的呼氣
猶如炕床下火熱的炭。
暗夜熱情，交換兩百八十天的冰凍苦寒。
融化我遠離的足跡。
我曲倦在餘熱的被窩，
甘受那三百六十五天循環的勞動。

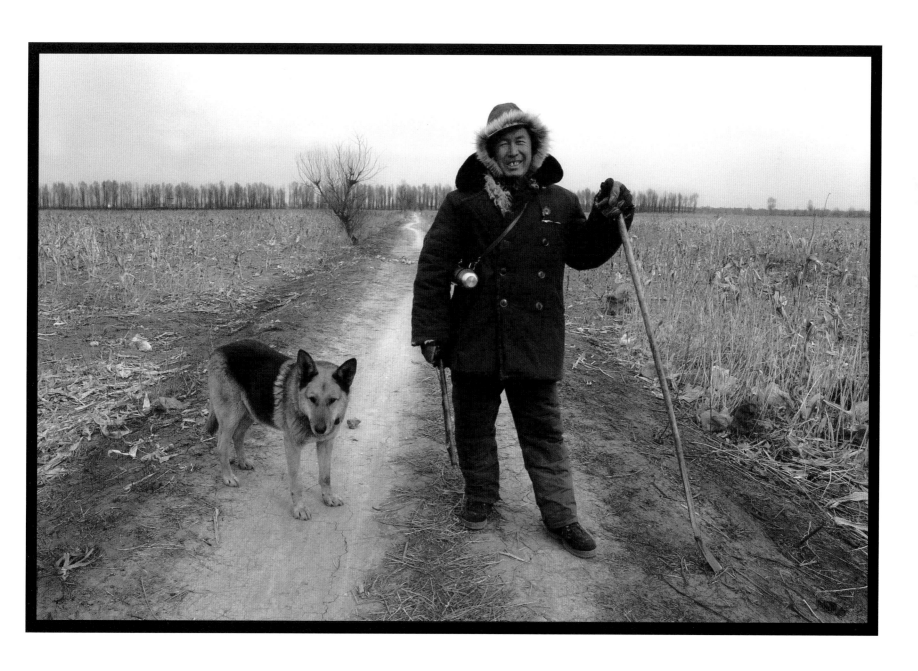

# 老歌老友老記憶

舞台上七彩燈光煙霧瀰漫，
歌手唱著二十多年前的老歌，
回憶隨著歌詞穿越時空而來，
夾雜著冰醋酸，顯影液的味道，
衝進嗅覺細胞與腦中。
為春德開展天天洗照片的歲月，
不用手錶、不用計時器，
只用歌者，
當年正紅歌曲為單位計算著曝光時間。

紅光下，
錄音機播放著，
我們附合唱著，
曝光連續唱四遍，
顯影唱兩遍副歌不要唱。
拉進冰醋酸中 ......

回頭看著一同聽著演唱會的老友，
唱起記憶中的歌曲，
低頭靠近老友的耳邊，
「朋友還是老的好」

轉頭，
黑暗中，眼角不聽使喚地滴下眼淚，
手肘觸感到輕拍，
我們同時記憶起那遠走天國的朋友。
冰醋酸與顯影液中，也有他的味道。

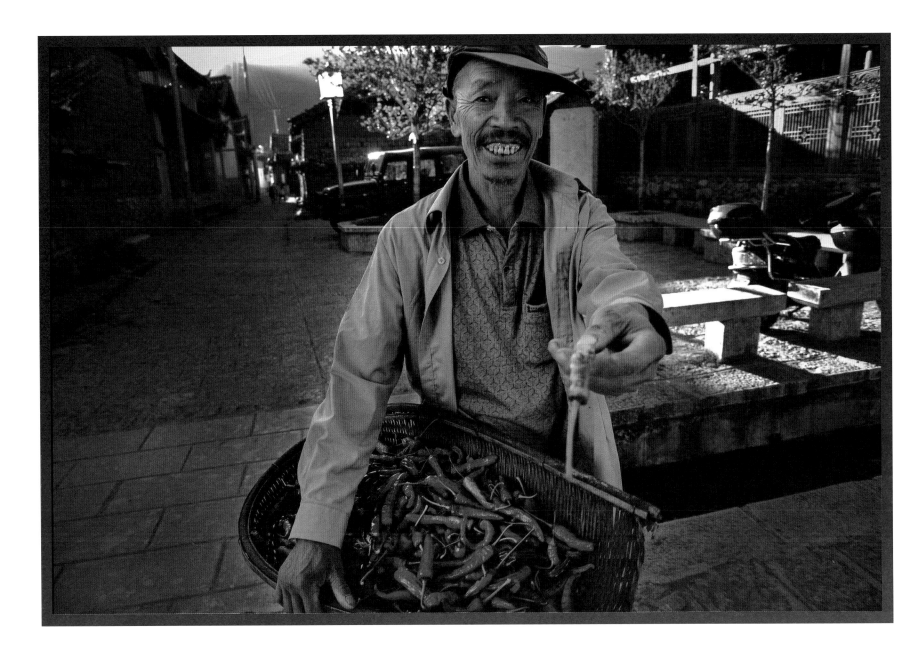

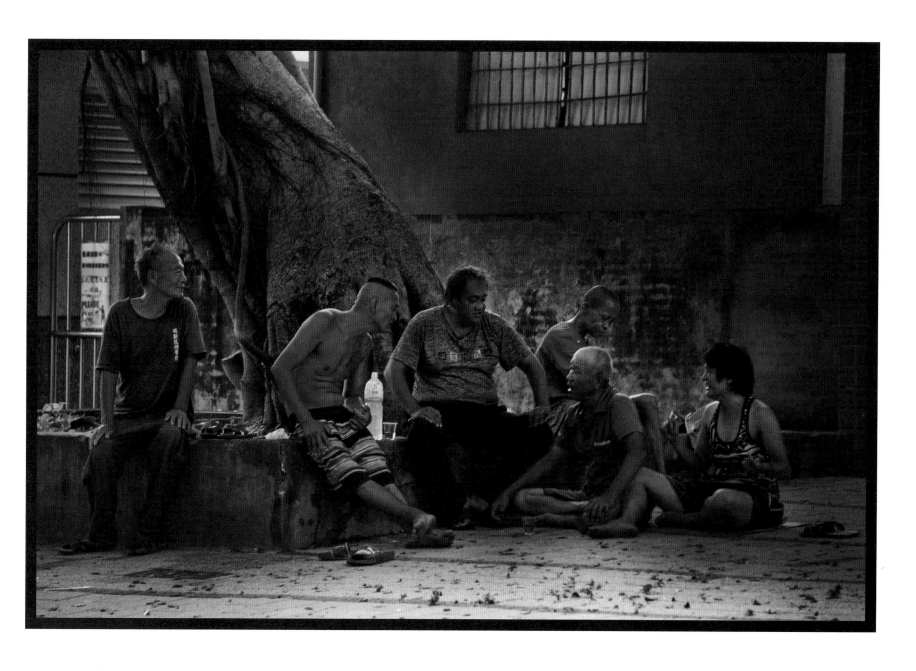

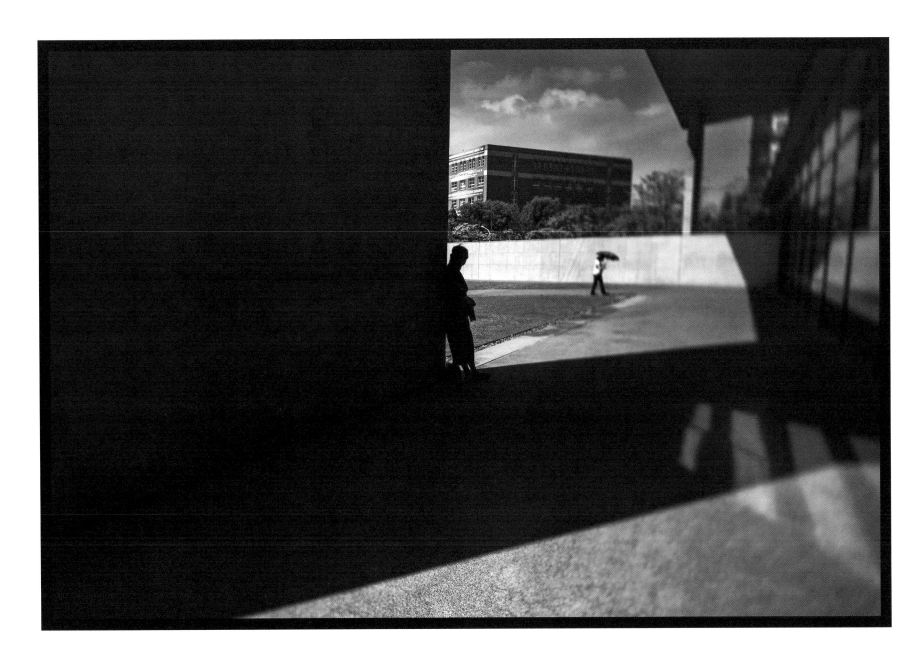

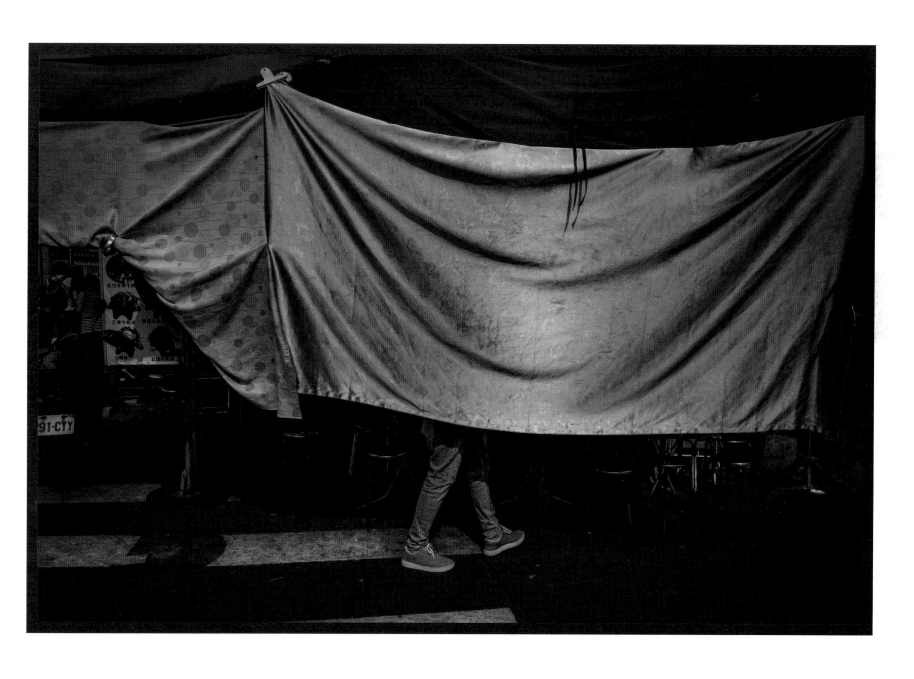

# 驟雨

狂亂驟雨，雨珠潑撒。
飢渴開張，狂喝吸吮。
只爲雨珠，只爲恩承。
遙遠一線間，
回望這般難，困乏身勞筋骨
何能？
神佛笑望，拈指成花，坐蓮中。

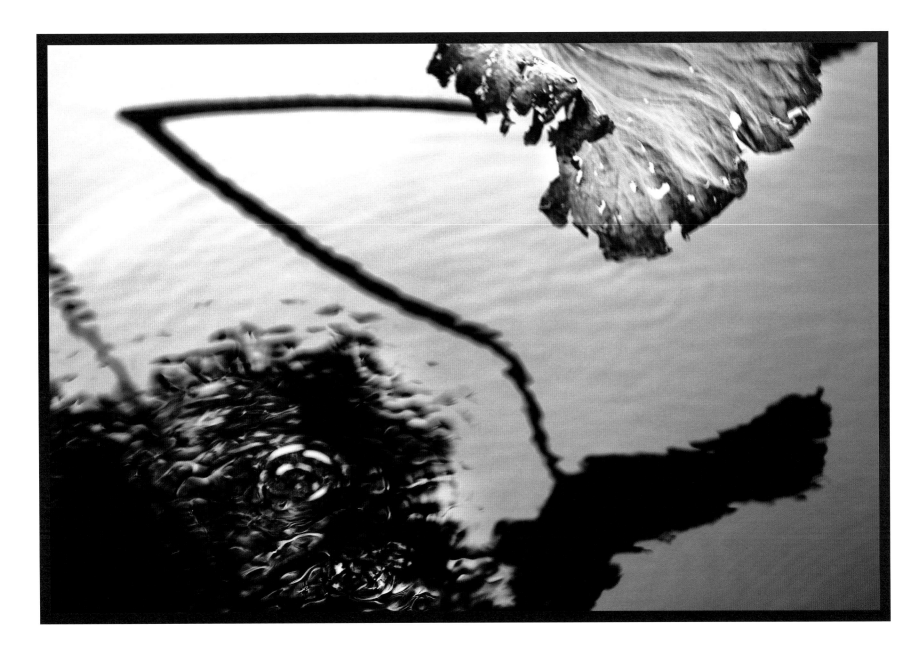

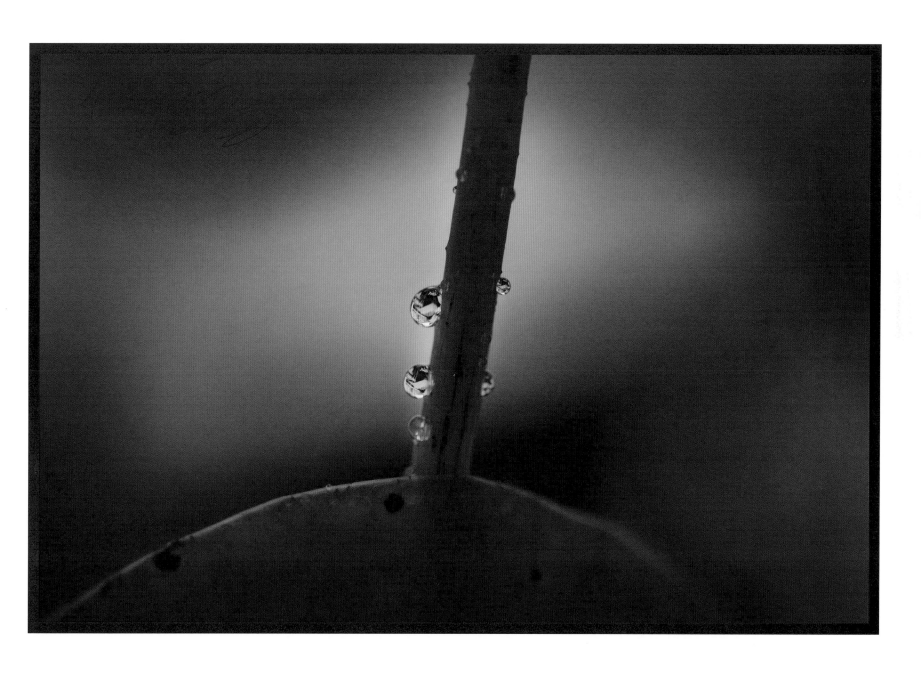

# 背 影

———

喜歡你的熱度，
愛上你的態度，
你我間的黏度，
停駐。
憩。

是什麼吹動著我？
隨著瓢移的雲，
離去。

是什麼撼動了我們？
讓我不捨的、
緩慢的、
移動，
意念牽動肉體而去。

我們間退燒了，
彼此只剩下，
褪色的視覺，
對話只有啞然的單字，
喔。
嗯。

請用視覺抓著我離去的背影。

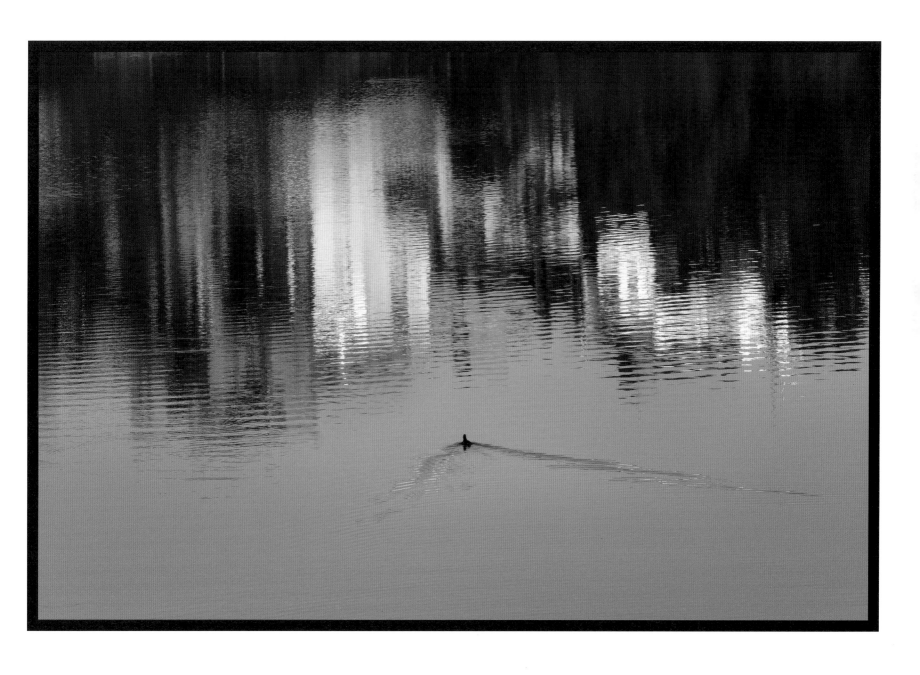

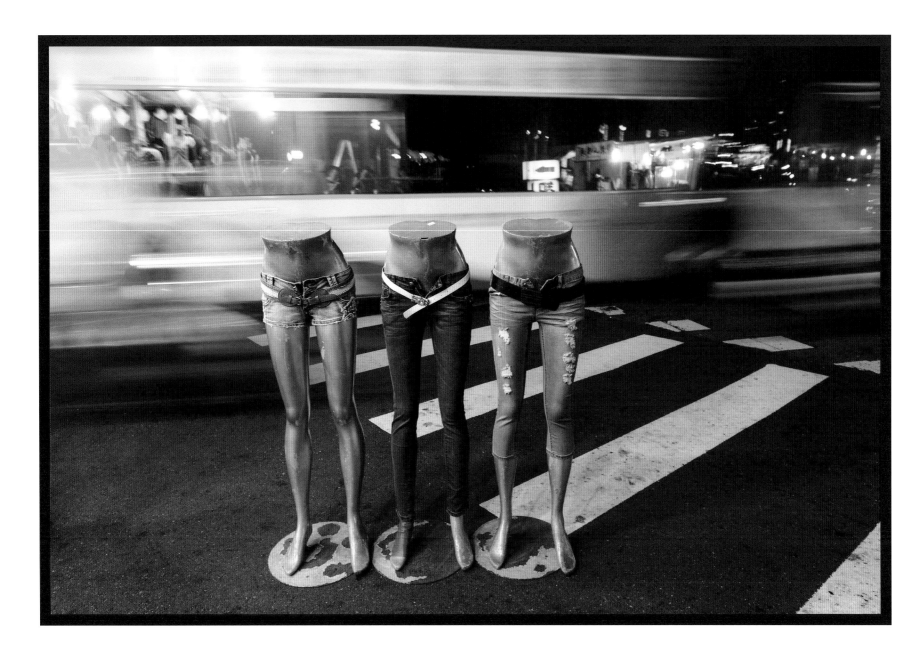

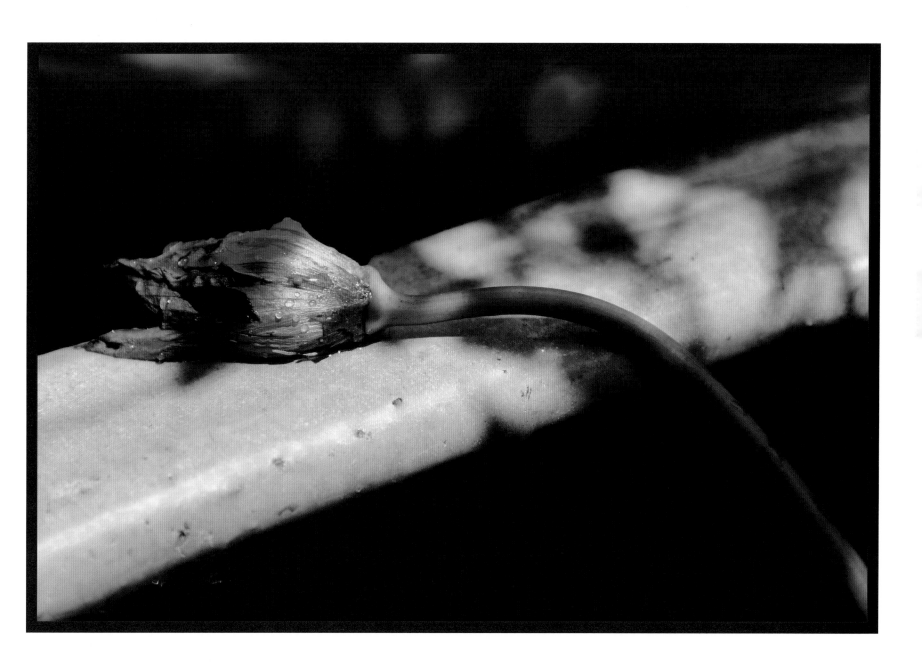

# 楓紅

---

冬陽的縫隙中你展現一片深情，
隨風飄零碎落滿地艷紅，
繽紛的落葉堆上，
我看見你回身，

一抹微笑，

張豔著紅唇輕啟。

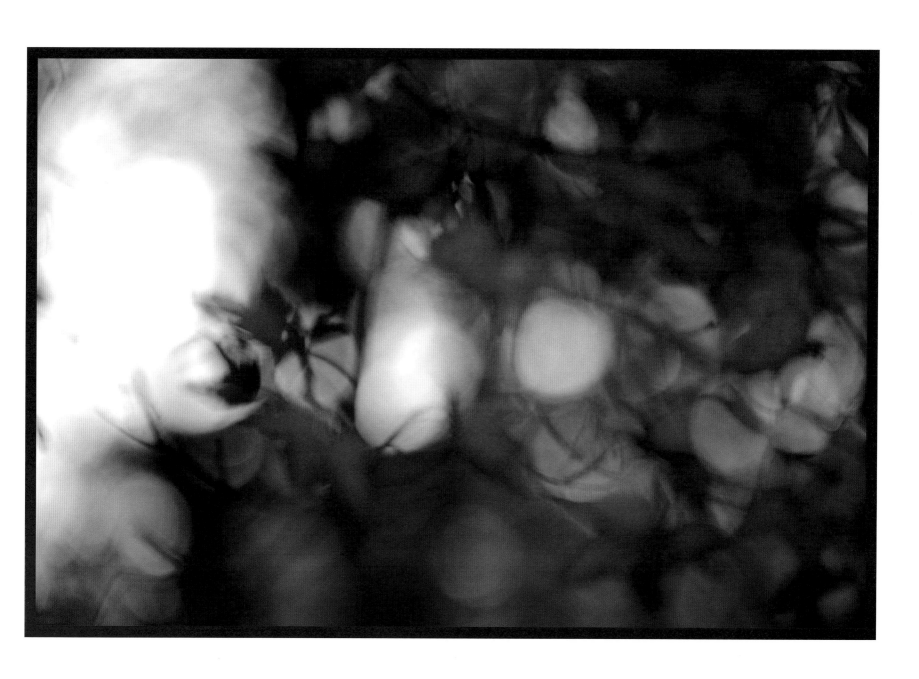

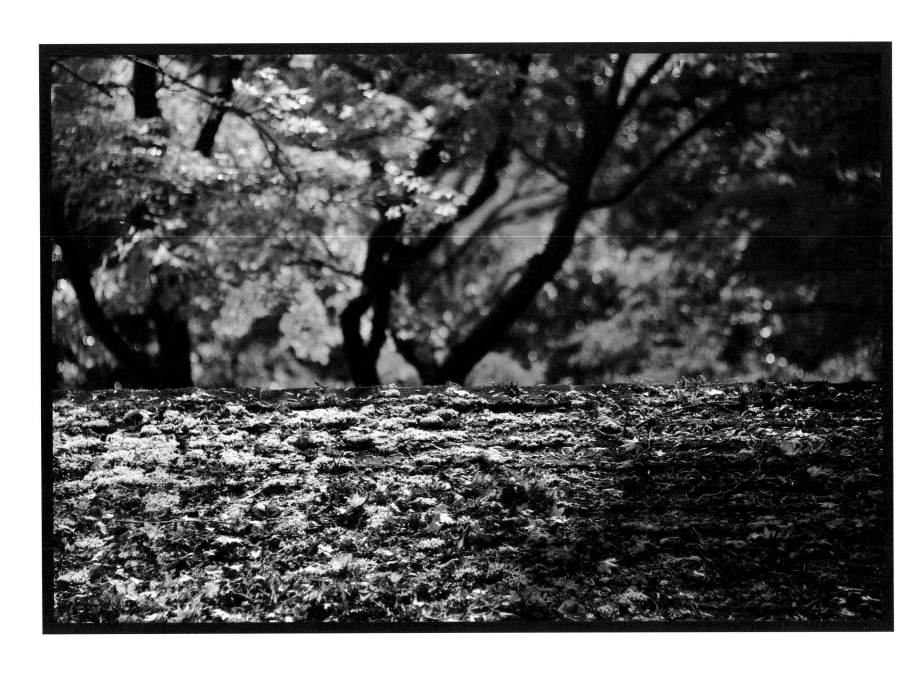

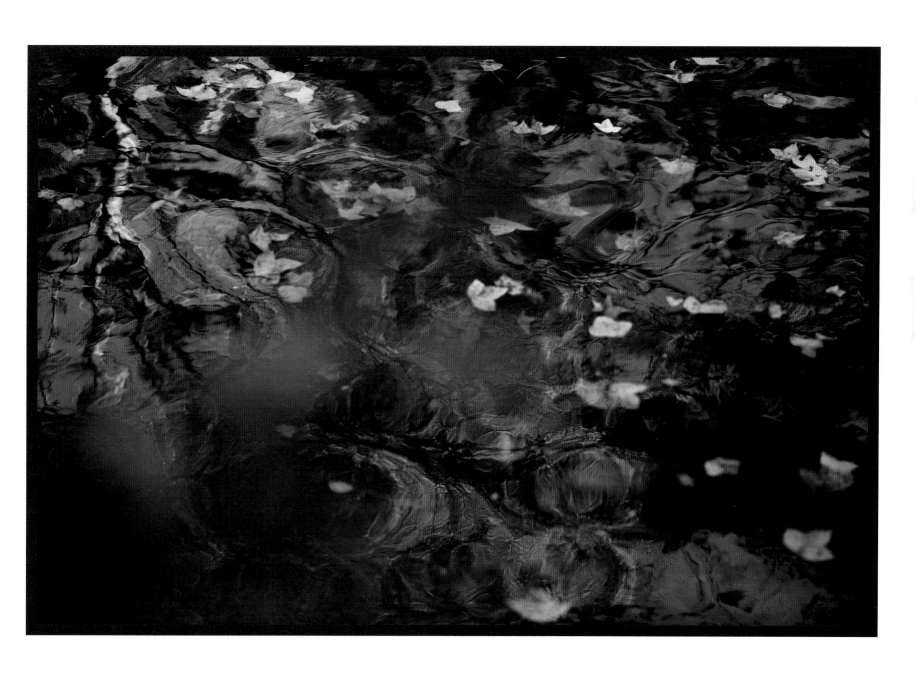

# 荷落

───────

晚風強吹池塘柳，
荷落傷離心感嘆，
悠悠千日過，
雲舒卷，
夕朝紅，
百日沉樹伴我眠，
誰與漱石話枕流？

賣石老叟嘆荷。

註釋：

2007 年當時的我，其實已經憂鬱症發作，每天受工作
壓力帶來的巨大自我折磨所苦，認真考慮百年後將採
取樹葬的方式。於是我買了一棵沈香樹，種在盆栽中，
等那一日，將種到家父墳前，而我的骨灰就埋在樹下。
當時一公尺多高的樹，如今樹高已達五米多，在陽台
盆栽中繼續存活著。等待執行他最終任務。

賣石老叟是我的別號，本來期待老了去嘉峪關前販售
燕鳴石。故稱賣石老叟。

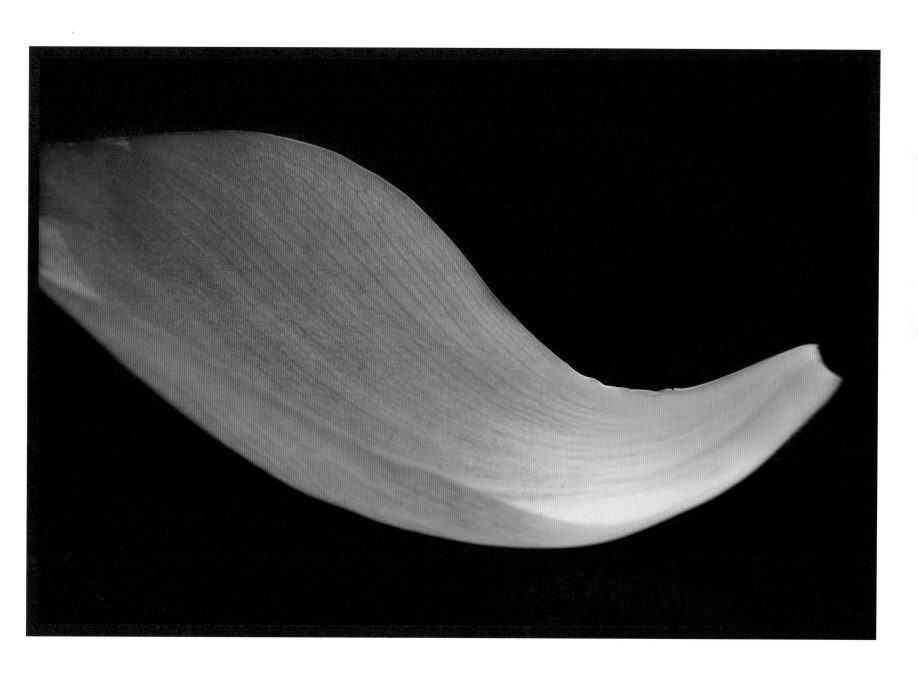

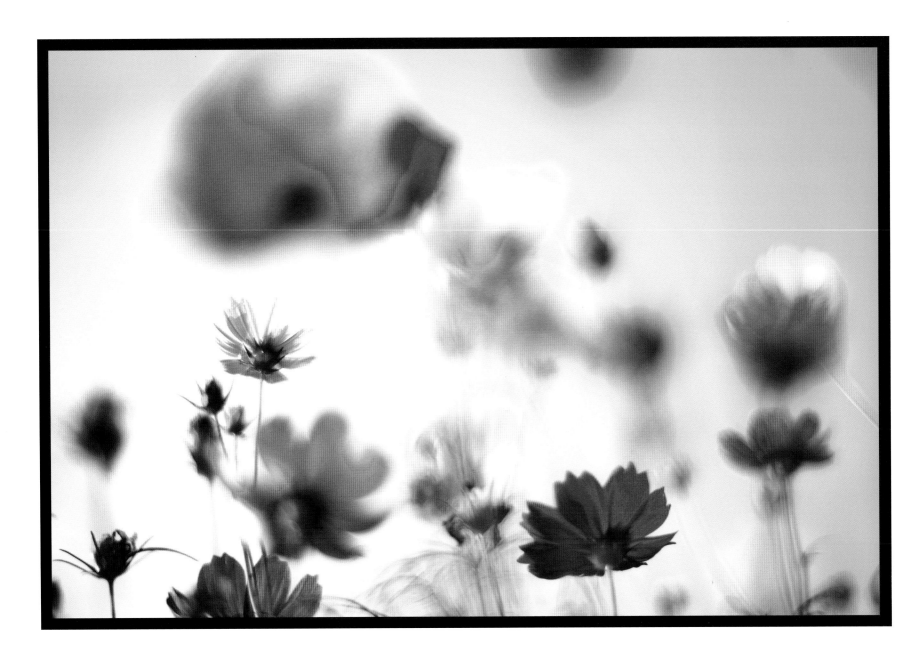

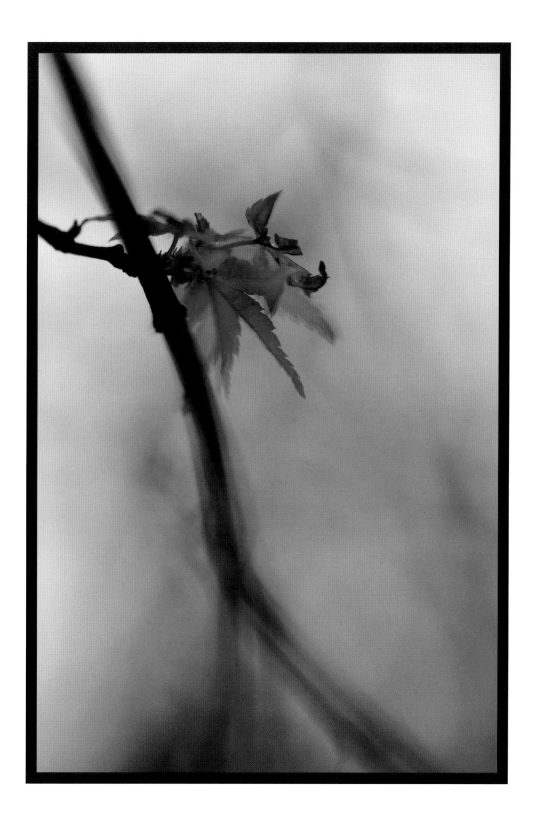

# 捻 花

———

走在黑夜的山路，不時的被路中凸起的石頭絆倒。
狼狽的情況猶如逃避敵人追殺的難民，月光破雲乍現引路。
循著螢點光亮繼續趕路，
見到了？
是嗎？
是吧！

廟宇頂上眾仙剪影身形勾勒著邊光，

是的！就是這，
我的歸宿，
我的終點。

打開行囊穿上海青，終於到了。
快念足三千五百六十六遍，
捻起一朵墨色蓮花，
是摩耶剛畫好的，
墨水正緩慢往下滴流著
我沒有微笑，
因為，突然我看到的畫筆沾染著色碟中最豔的紅色，
渲染蓮花變成一朵豔紅玫瑰，
如何存身進入這個世俗紅塵。

視網膜還存留著墨荷的身影，
摩耶的墨荷最吸引我，
突然的變化，
脫竅的元神進不去。

是誰用紅墨畫出這涅槃這障，
將紅去掉！

救我！
快點！
念力不足不能幻化成我要的墨色，
飛天托著遠去。

護身尊者追上檔駕，
地藏王菩薩呢？
張口大叫，聲帶沒有共振，
只有張嘴的空洞還是黑。
還是黑。

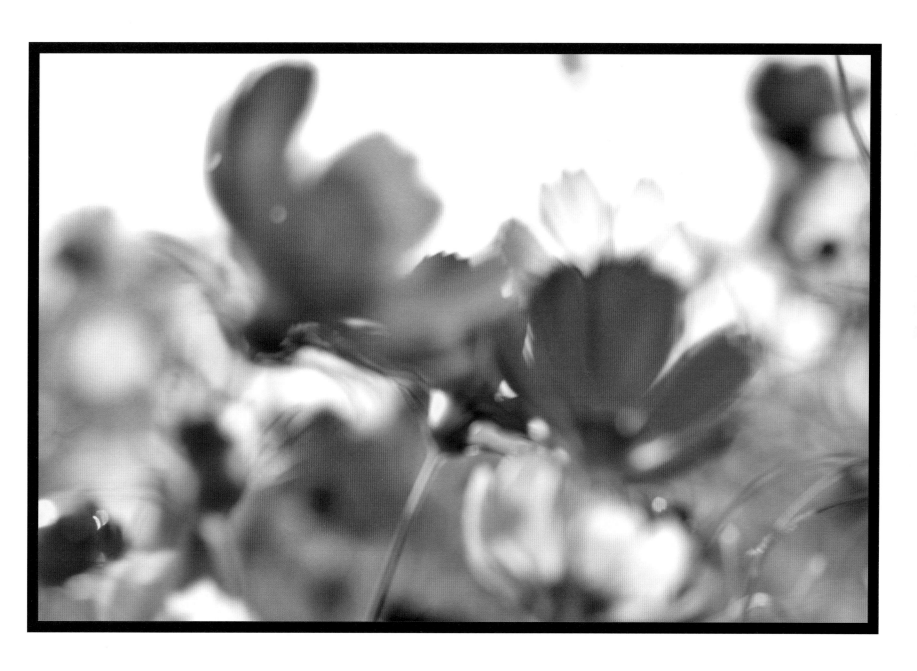

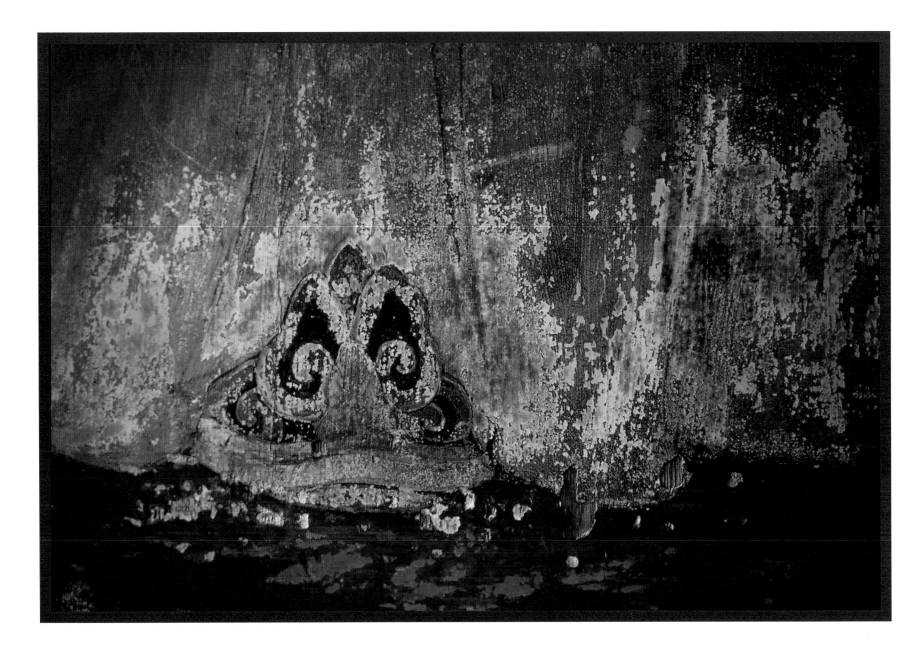

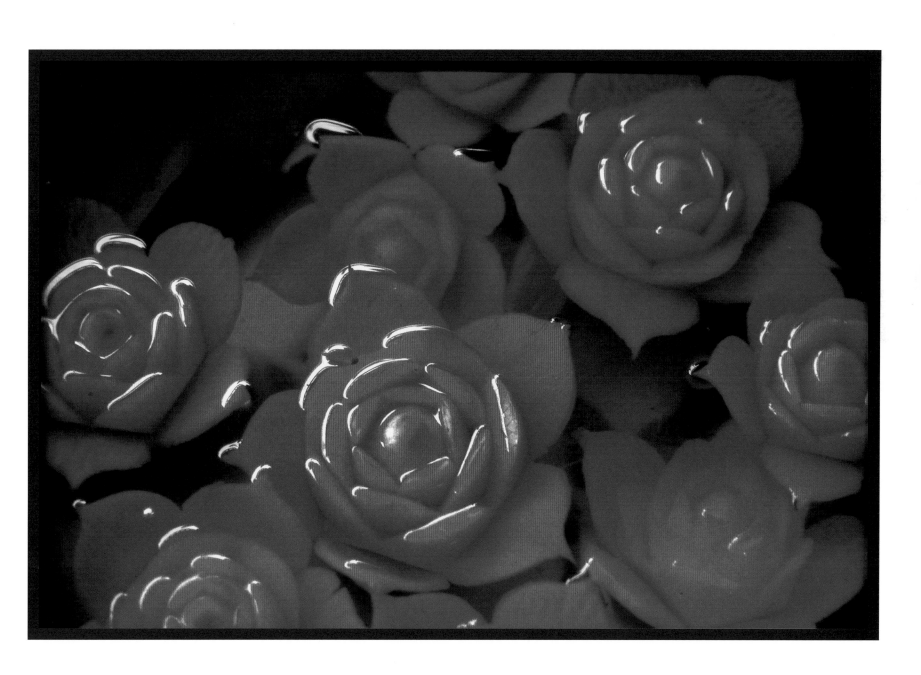

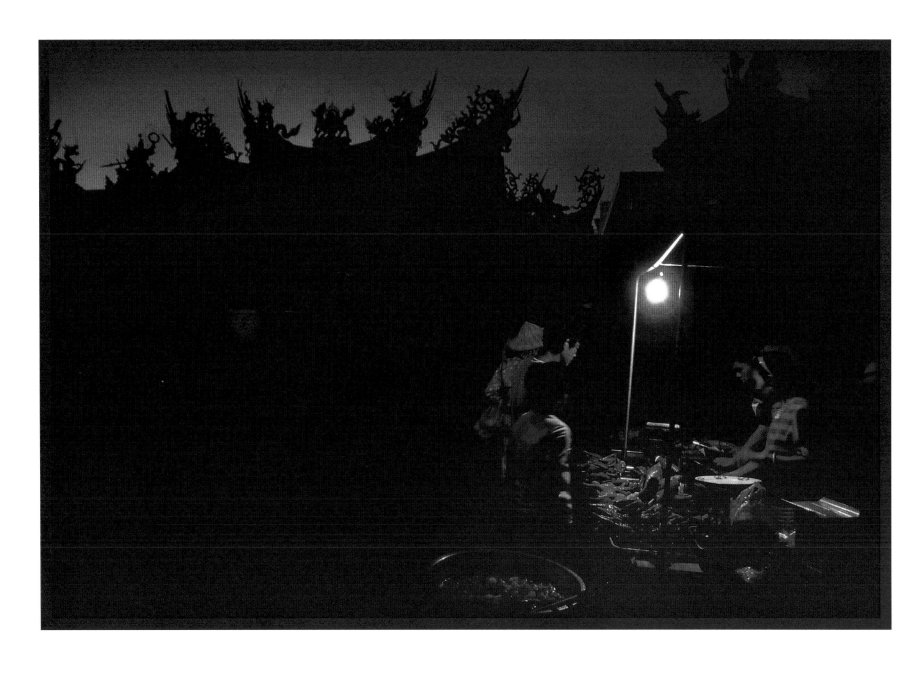

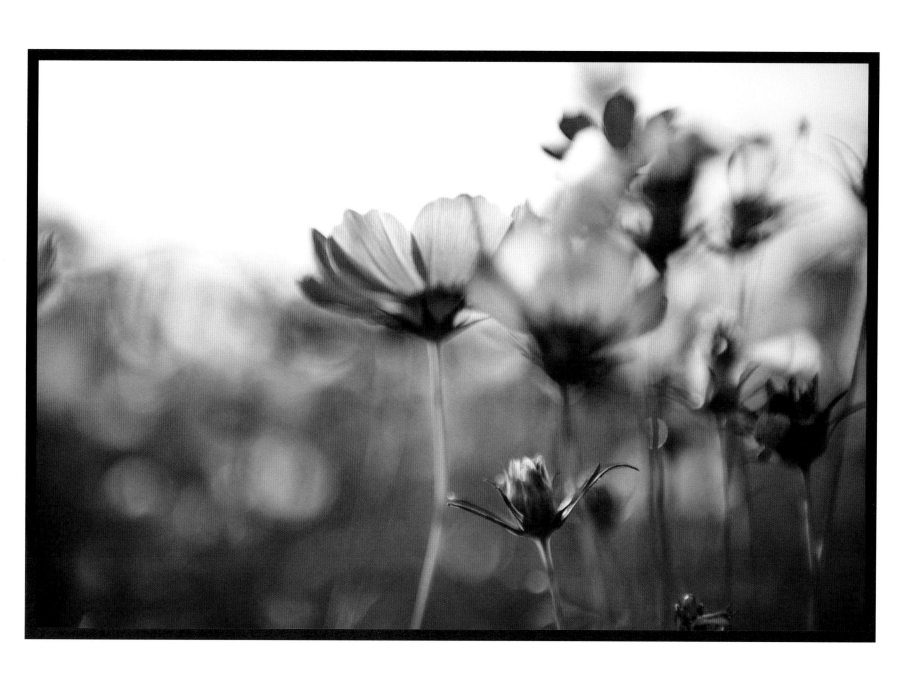

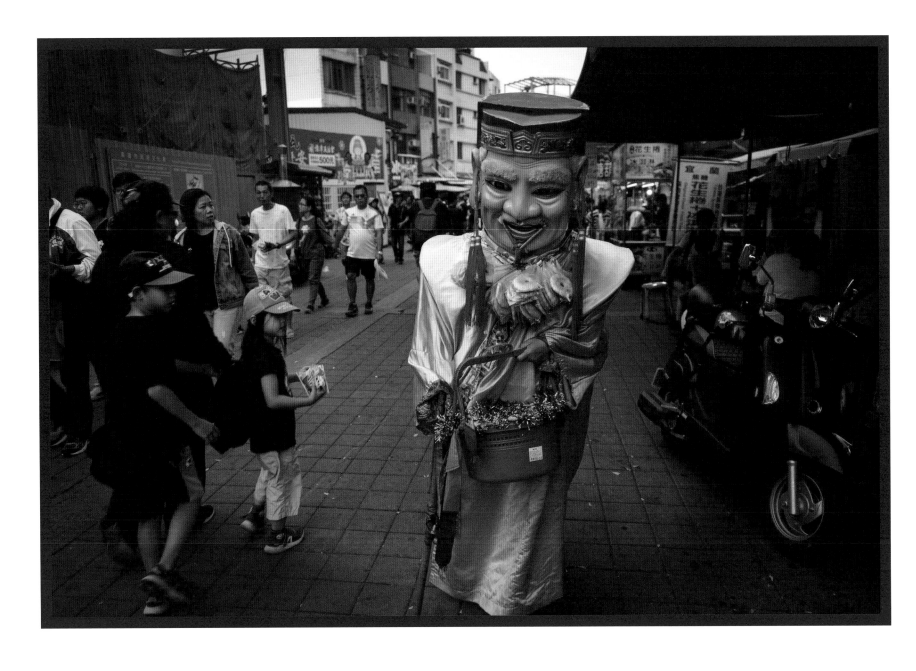

註釋：

20200615 寫的（當時你在哪裡？做什麼？）。我完全無法確認這是我寫的還不是我寫的，但是愛墨荷是的。 只能說如果是我寫的，當下的我已出竅脫出了。

年輕時，有幸曾經到過摩耶精舍拍攝張大千照片。當時大師正在作畫，畫的就是一幅墨荷，我痴看著忘記拍照工作。至今遍尋不著當時拍攝的底片。

1993 年星雲大師為了建佛光大學，將張大師贈與的「一花一世界」墨荷畫，拍賣得款一億兩千萬，建校成。拍賣當時我在現場，得觀一花一世界，深受感動。

2007~2012 年這幾年我被憂鬱症所苦，曾經有過數月未出門的紀錄。白天就是種菜，做著最勞苦單調的動作。晚上就是拿起二月河的康雍乾三部曲一遍一遍的看，慢慢的看，重複的看，一字一字的看，看到他寫稿的佈局用字，看到印刷墨色的網點，看到腦海一片白………

看到累，眼睛酸澀，這才可以不用吃「史蒂諾斯」倒頭睡覺。兩三個小時後，醒了。再起床看書，直到天明，天光亮了去種菜拔草翻土。看著手掌的皮，因為拿鋤頭而起水泡，破皮翻起，痛的感覺很淡很淡，不知是心痛多還是皮痛多，就是在等著黎明出現。

2013 年，我演了一齣舞台劇，同年，我加入了佛光山義工培訓的攝影老師行列。至此，我才從憂鬱症中慢慢脫出。但是憂鬱症是一種內分泌的問題。他不會憑空出現，再憑空消失。所以有的時候，尤其是秋初季節，很容易再掉進去那一片藍色中。只是，這幾年處在藍色中的時間相對短很多，數天到十天左右，曬太陽，買一個昂貴的鏡頭，大概就可以脫出。我想，這是我「出竅」當下，深陷藍色中而不知的情況，寫出這篇的吧。

# 動物莊園

―――――

動物莊園的拿破崙，
已經要後腳站立了？

不知道喬治・歐威爾在西班牙的時候，
有沒有碰過海明威？
如果有，
也許老人與海中打的是一隻拿破崙豬，
而不是魚。

白鯨呢？

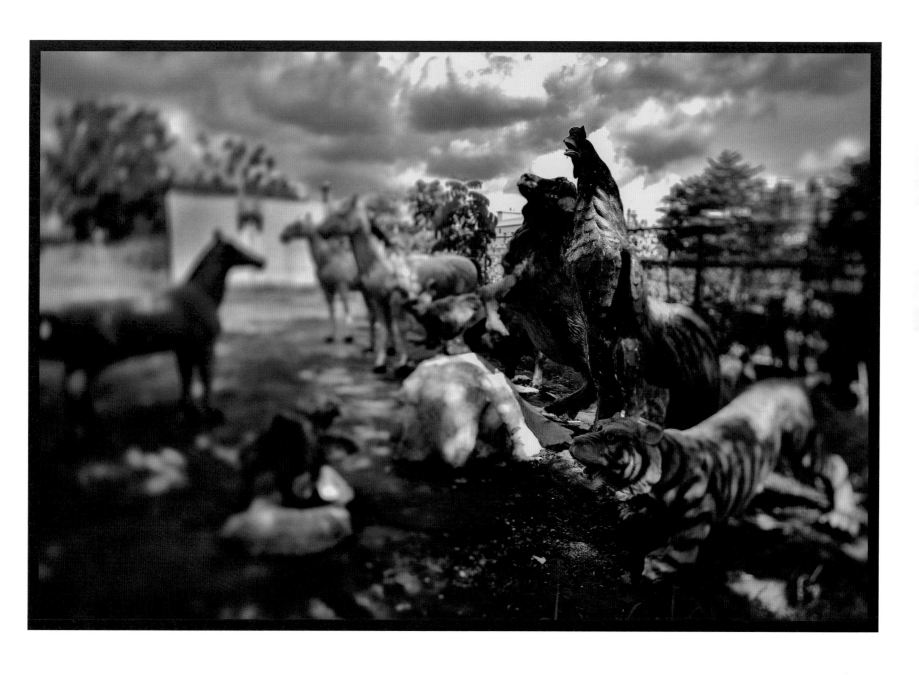

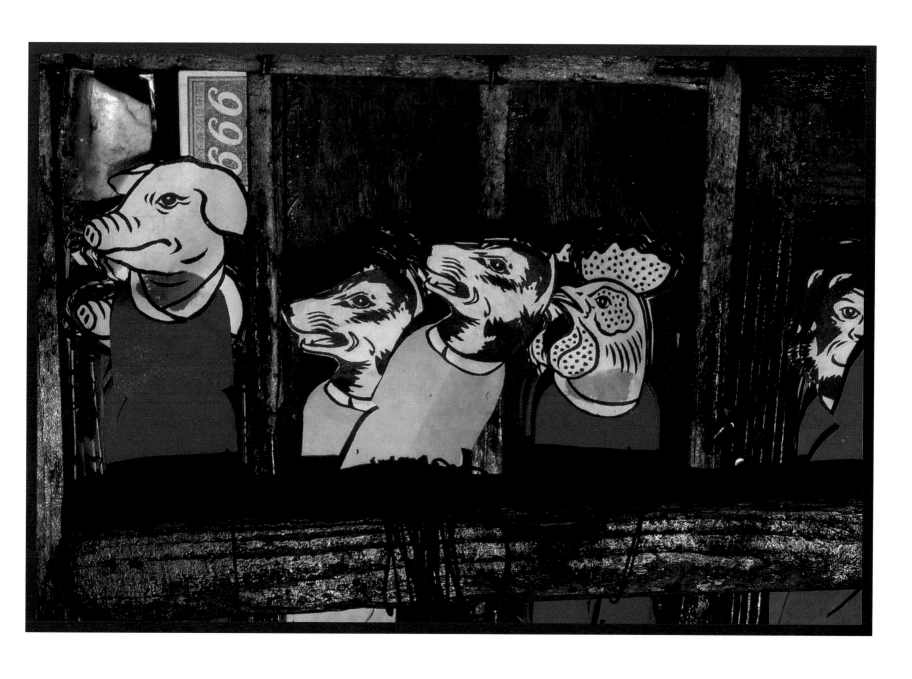

# 彩虹序列

———

裝扮是爲了符合，
你的期待。
色彩是爲了反射，
眞實。
如彩虹序列的光影，
告訴了我，
位置。

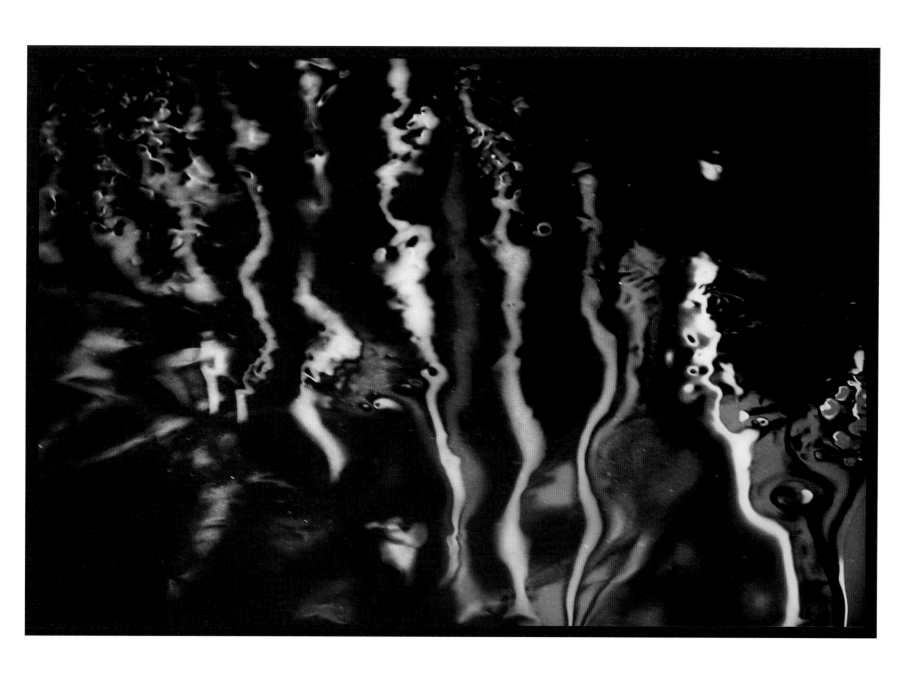

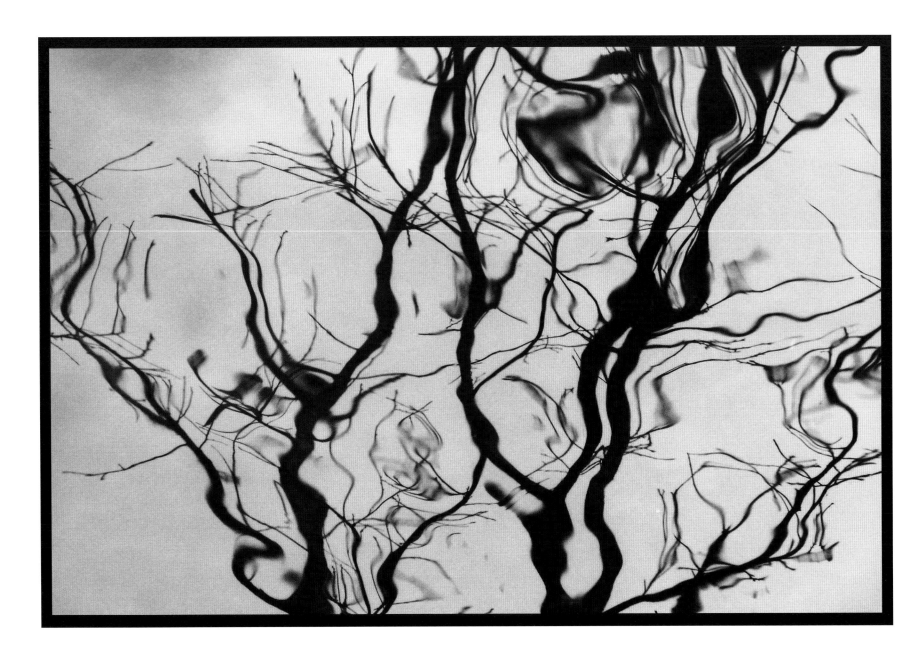

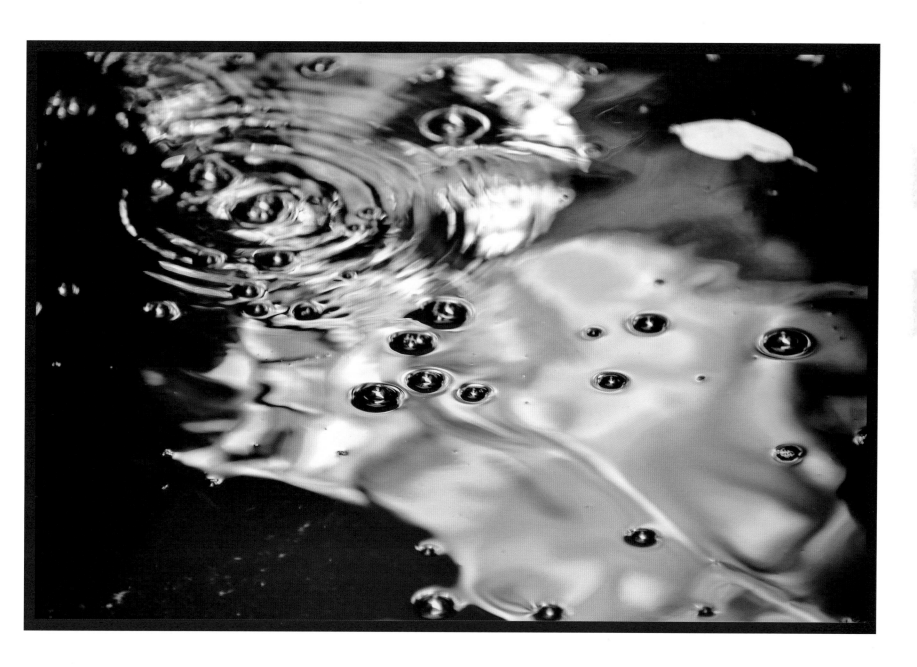

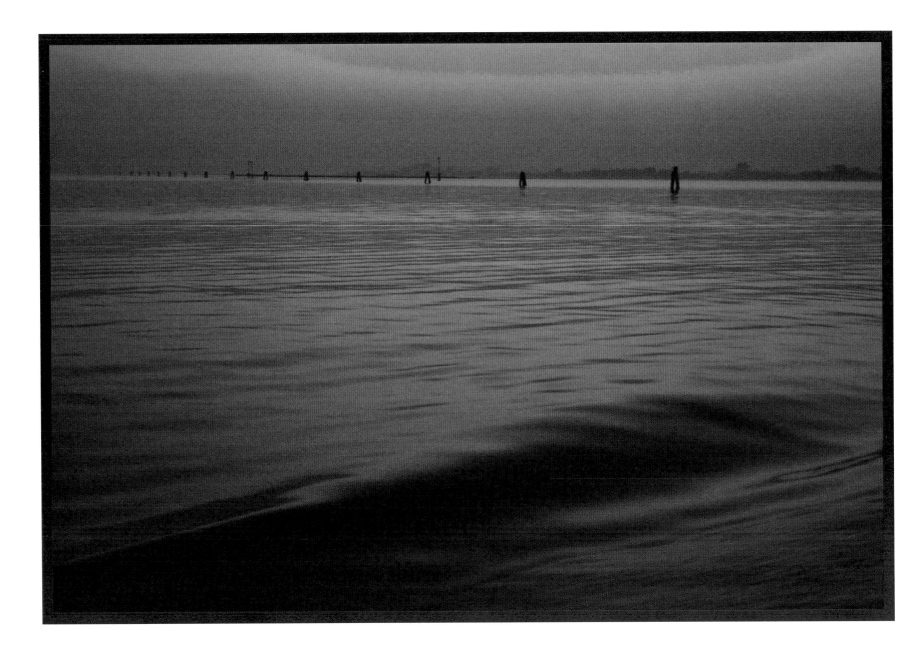

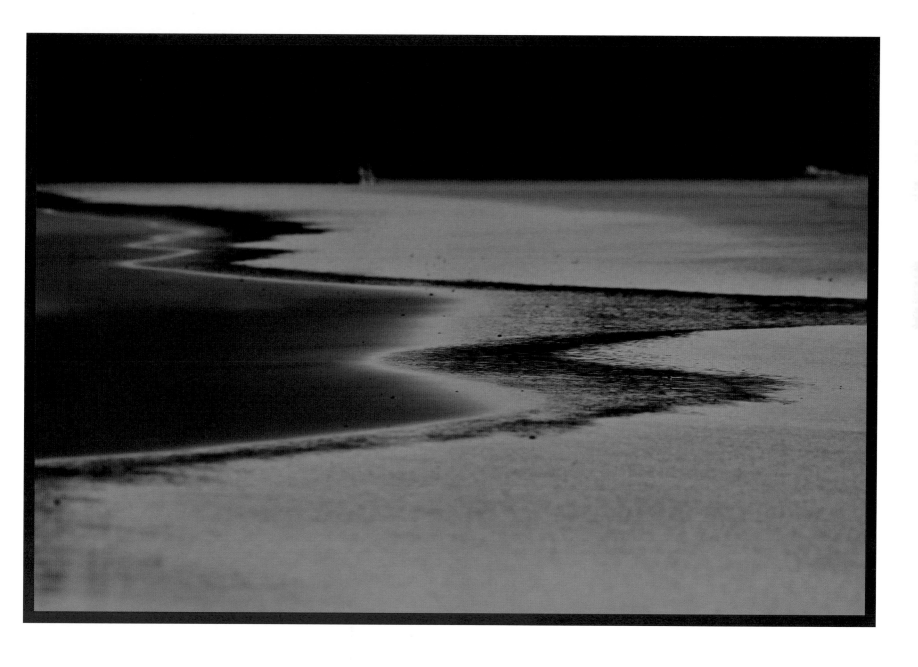

# 彩虹櫻

———

冬陽暖，
絲雨飄，
早櫻妖嬈滿山紅，
雨打紅櫻虹來戲，
攜老友，
草山行，
山蔬野菜笑相對，
細數家常白頭語。

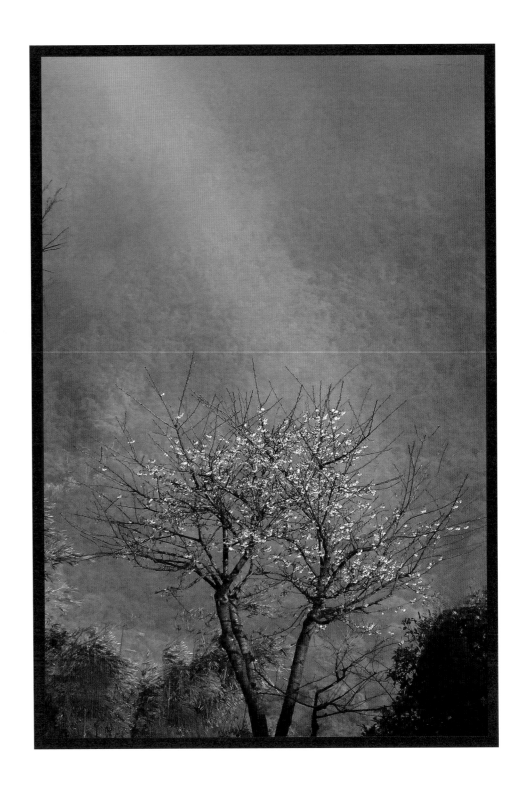

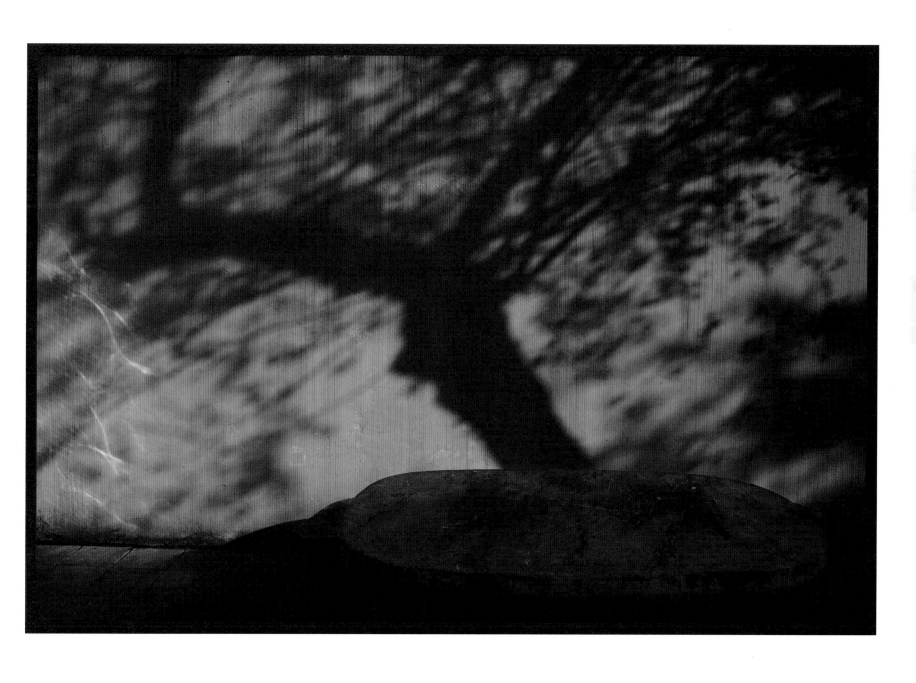

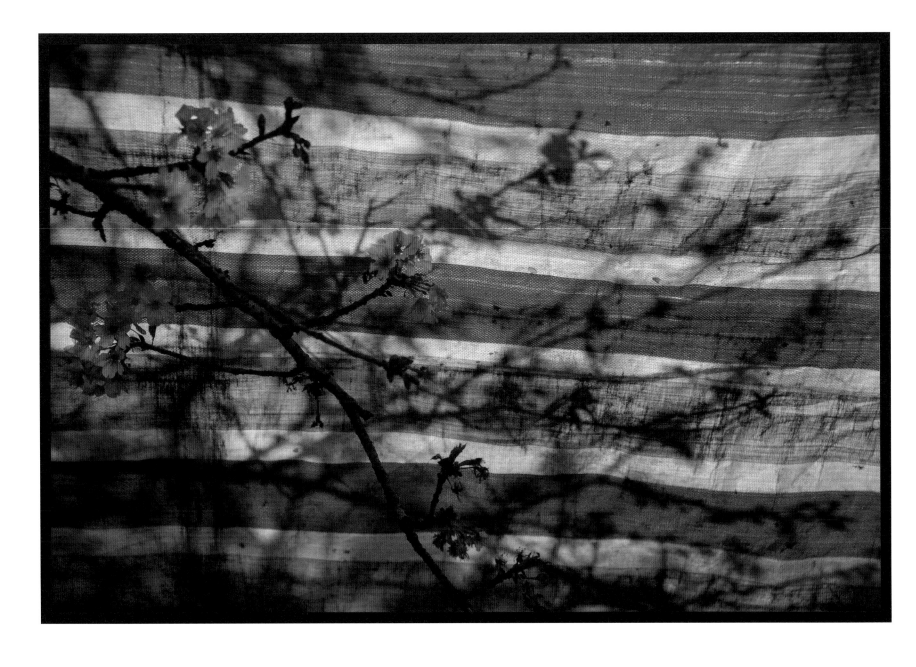

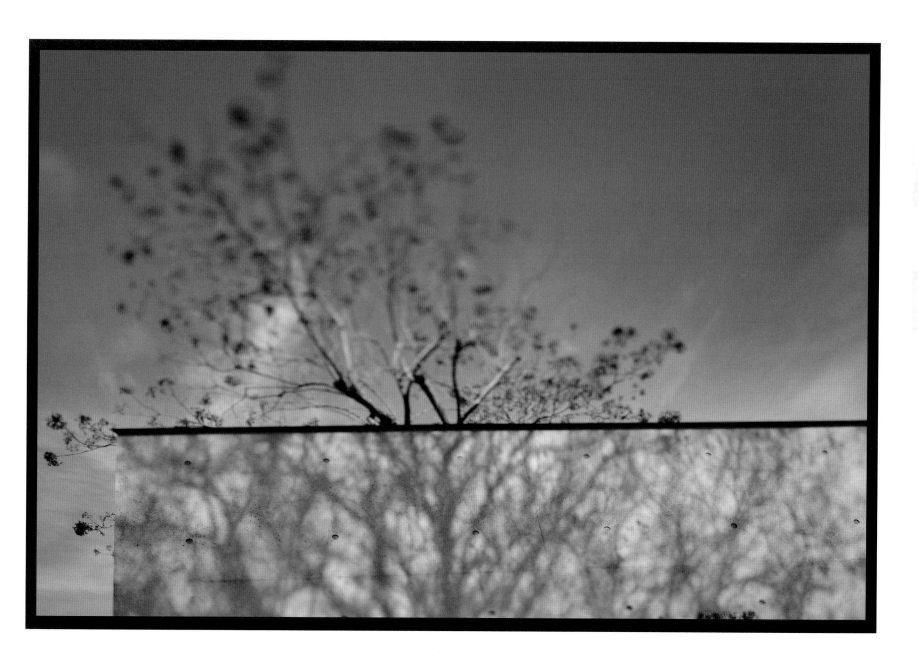

# 界 線

你在我們間劃下一條界線，
分割了。
想要跨越不是挑戰，
而是想要一個自由不被羈絆，
未來是不知，靠想像的。
現在是掌握擁有的，
過去是遠走的光　線。

我不要界，
不要線，
情願什麼都不要，
連記憶都消磁。

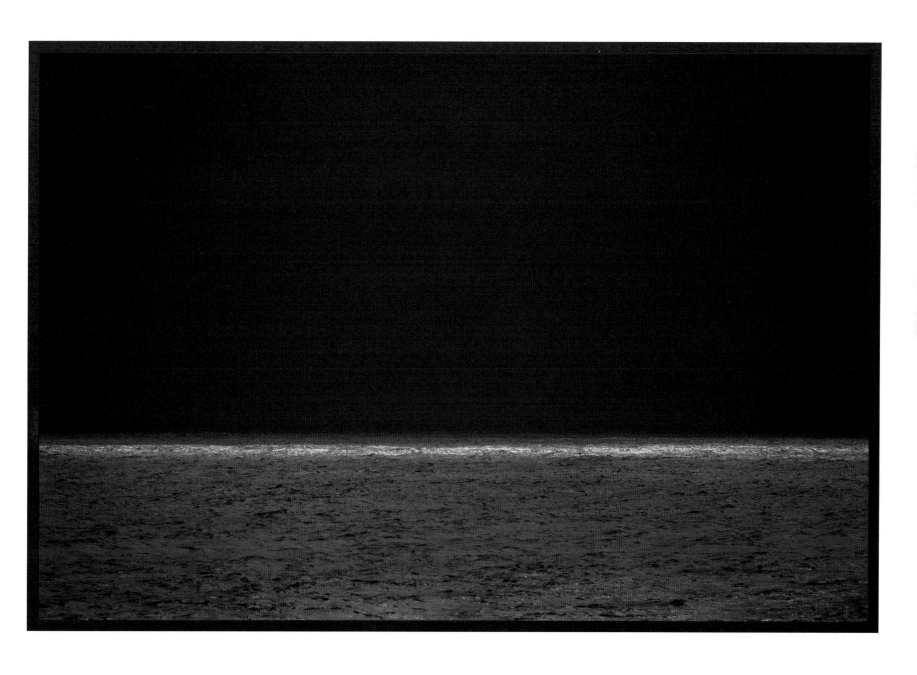

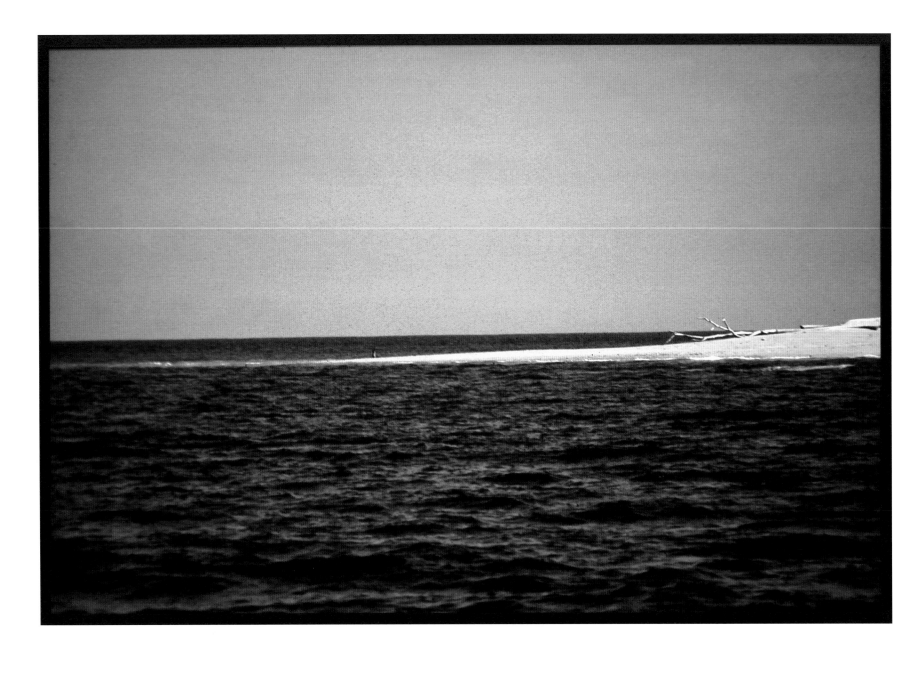

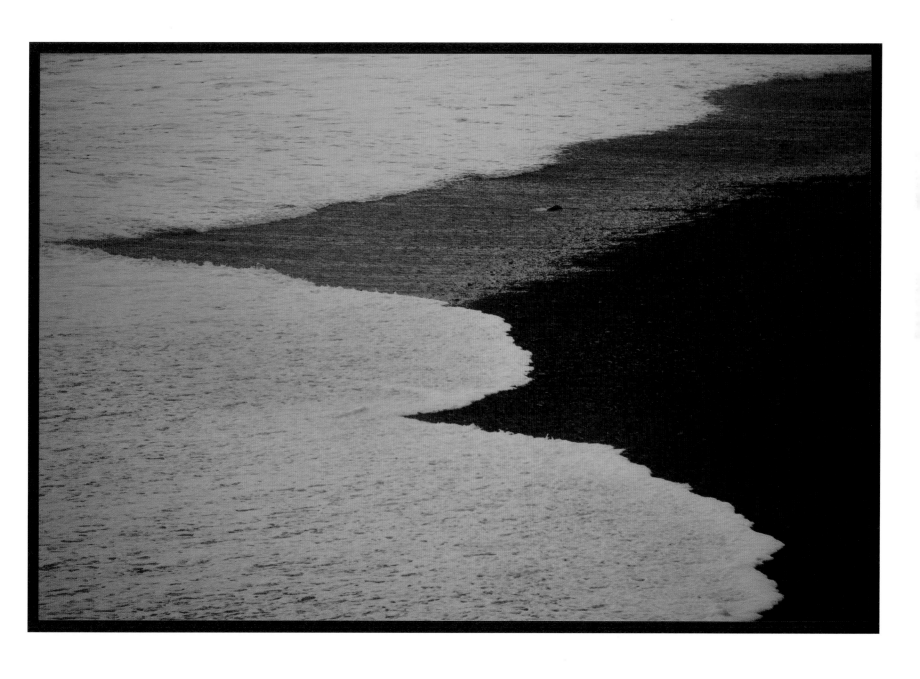

# 清風一度橫

———

清風一度橫，
歲月一輪迴，
色相只悅己，
他人不知曉。
莫回頭。

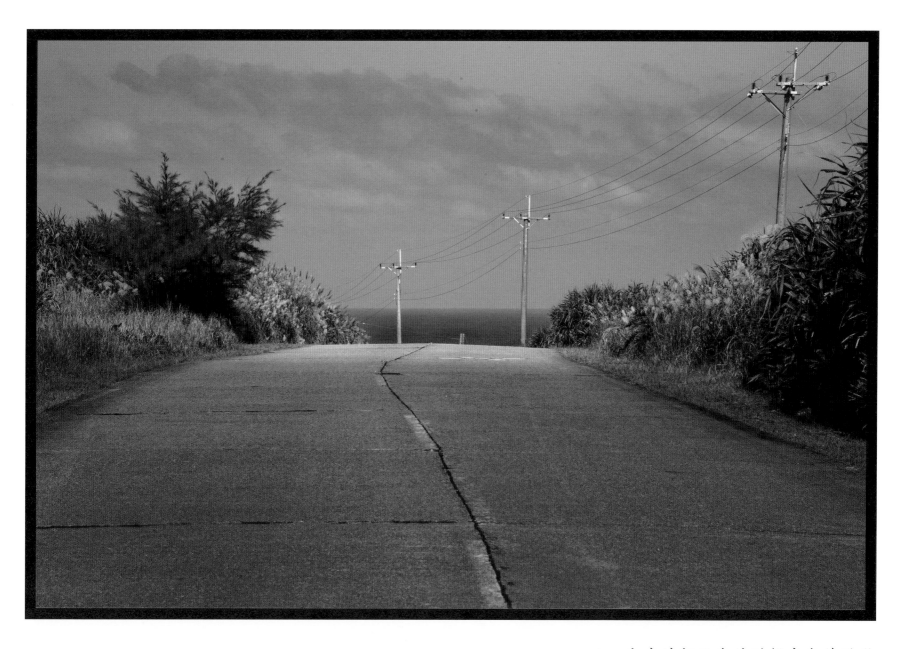

向我的師父我的引領者春德致敬

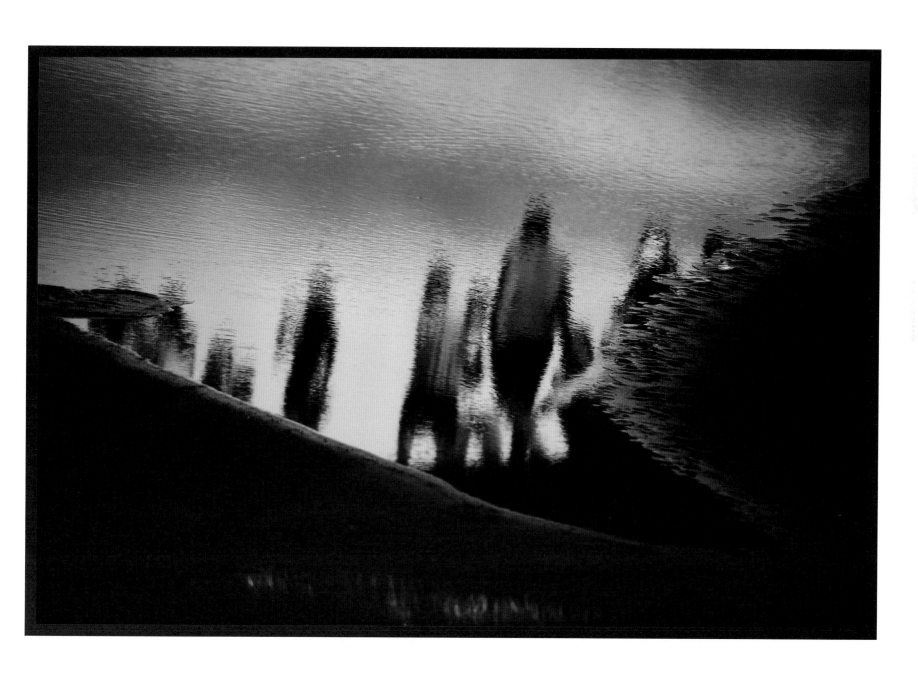

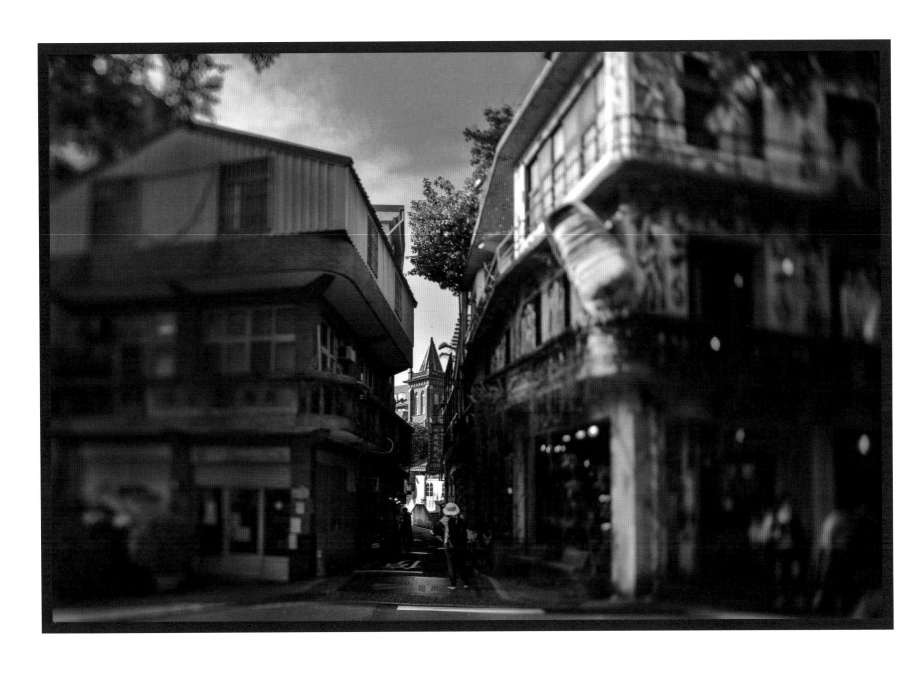

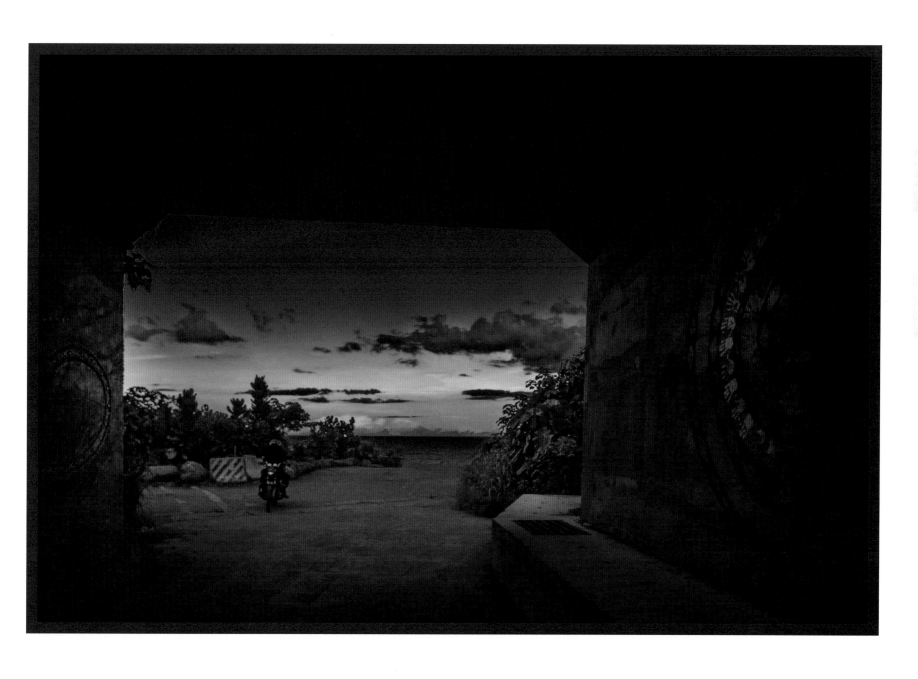

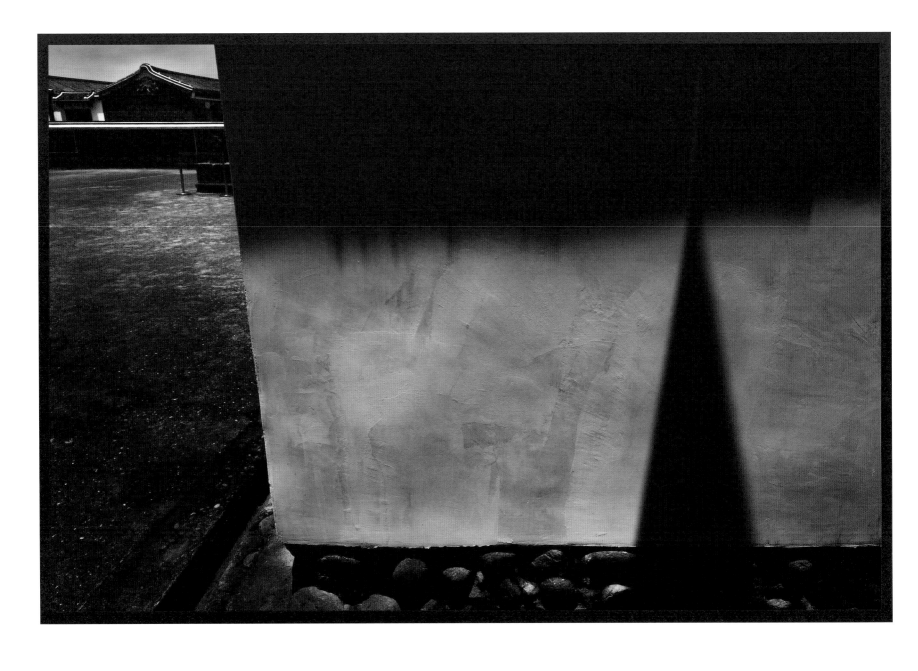

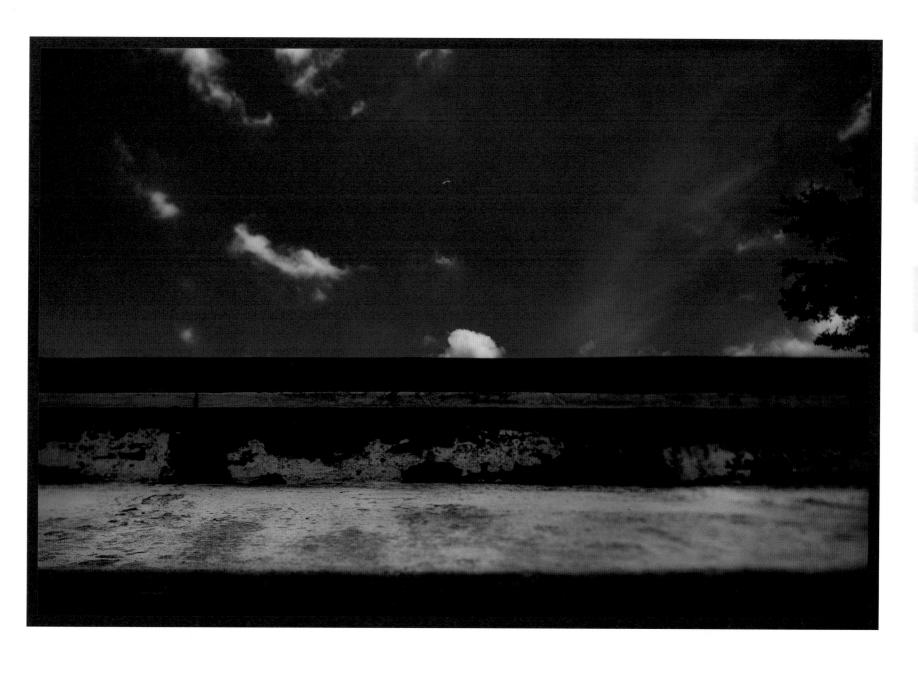

# 流木堡

我以流木堆疊成堡，
保衛原本脆弱的防護，
喜悅來的快速，
離去也很快，
只見煙塵飄繞，

不見笑顏。

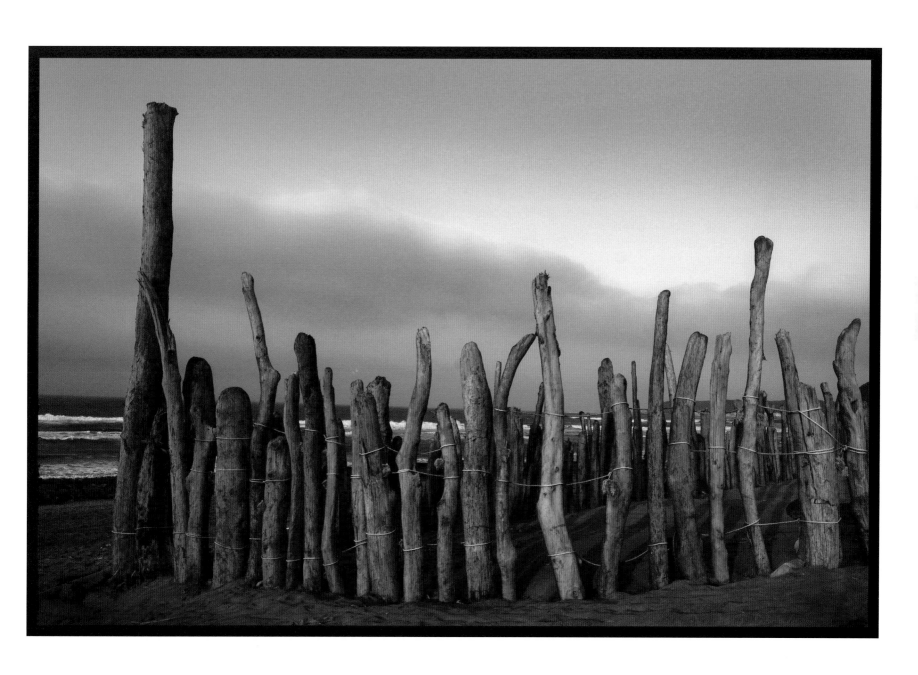

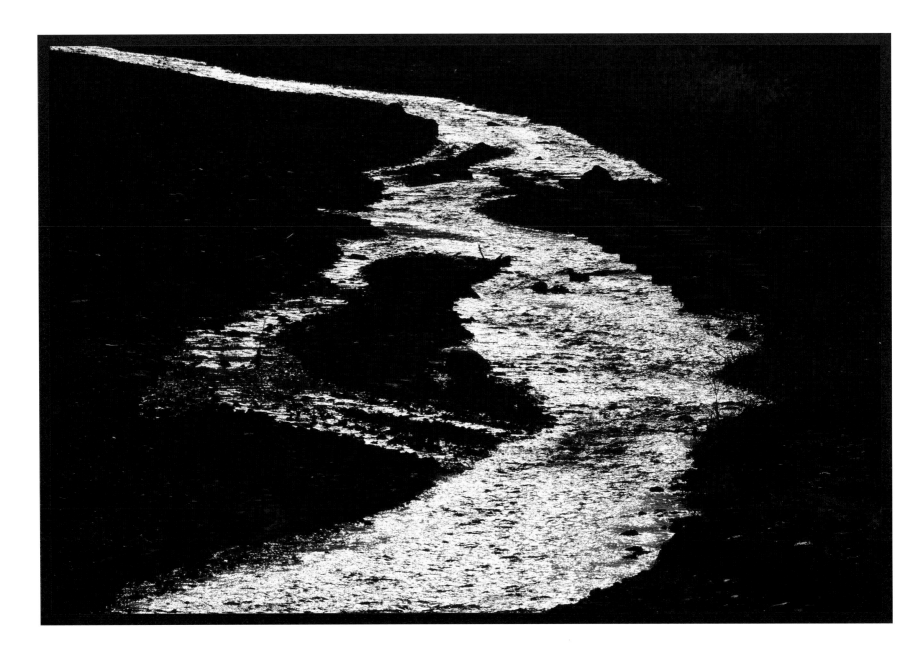

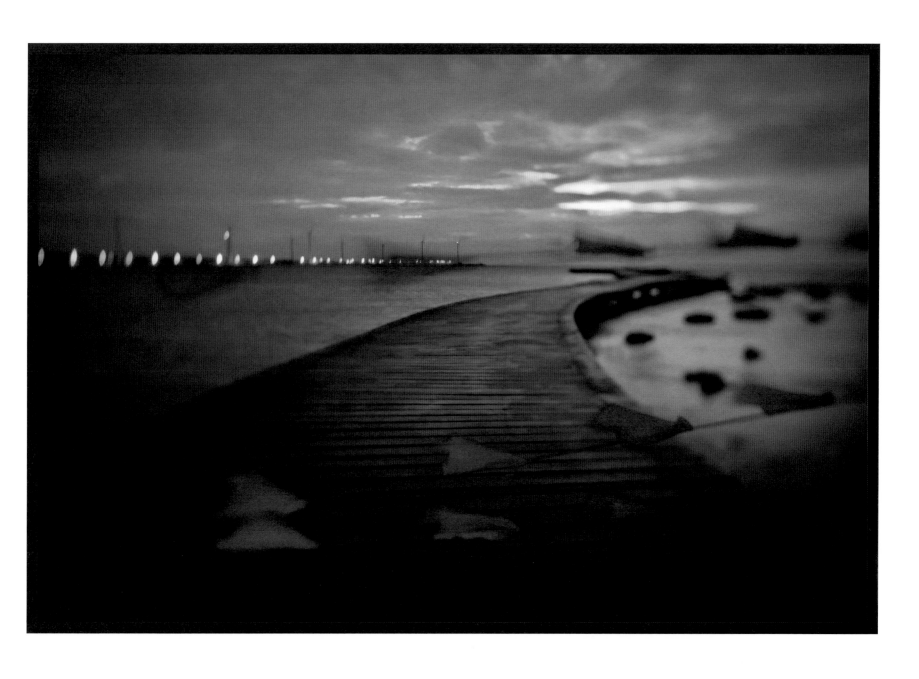

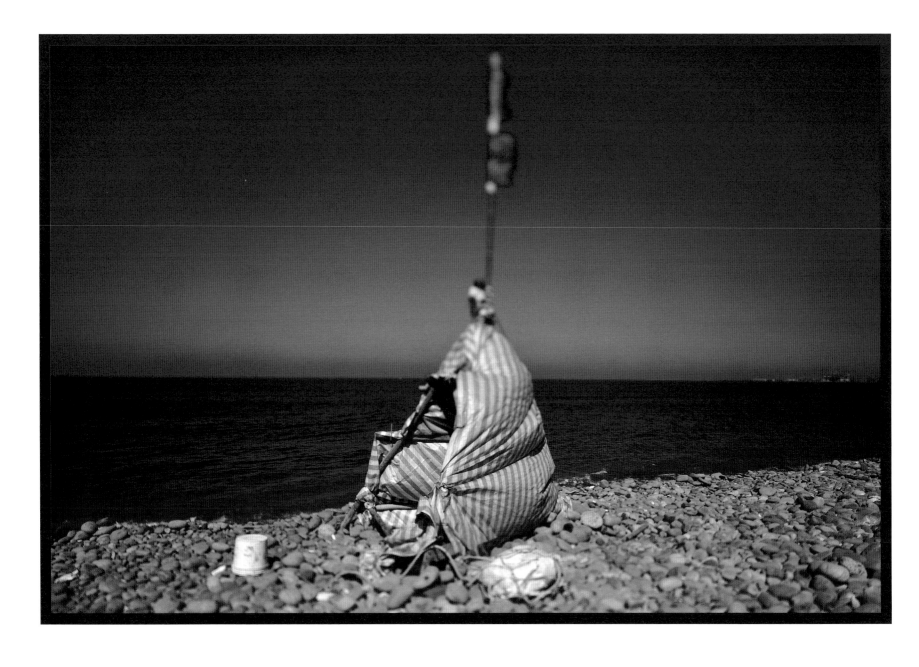

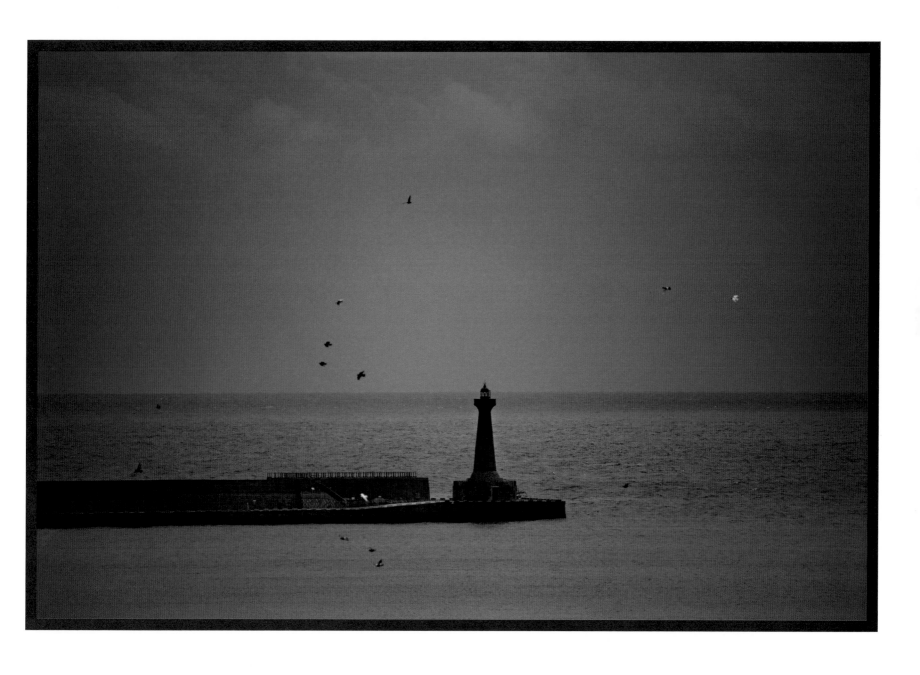

# 飄浮的石頭

風是不斷移動的空氣，
我是那不動的石，
抵擋著摧殘的風，
抗拒時光的摧老，
我，
駐足觀看那游雲，
也縱容流水輕撫，
我是石，
飄浮在空中的石。

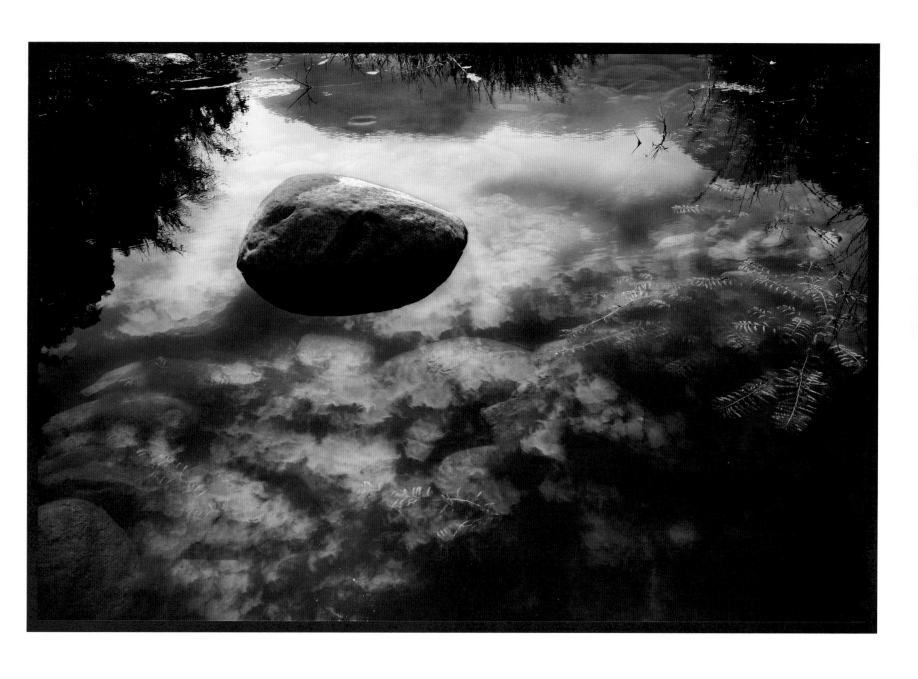

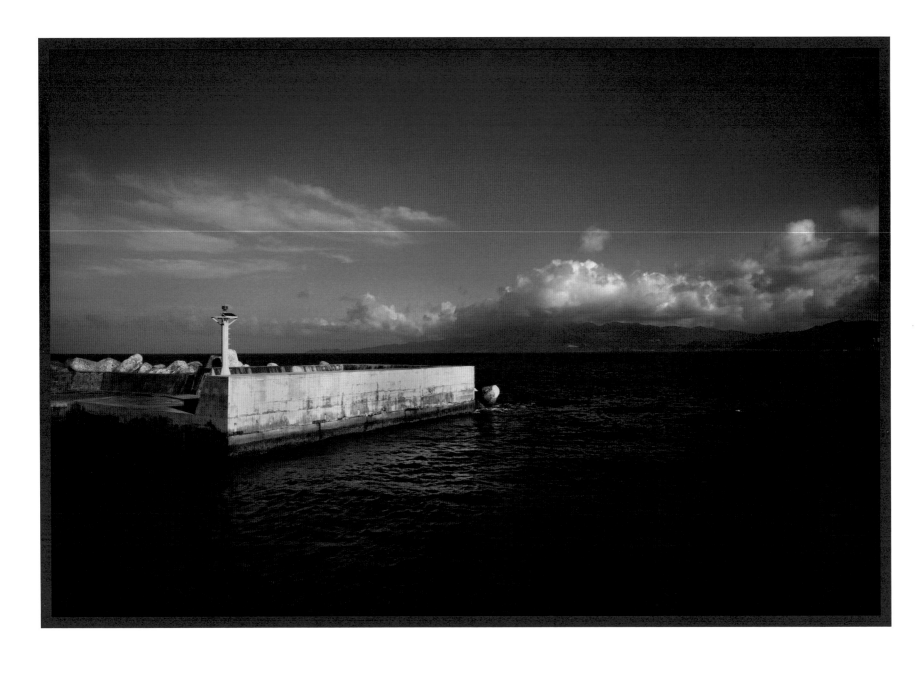

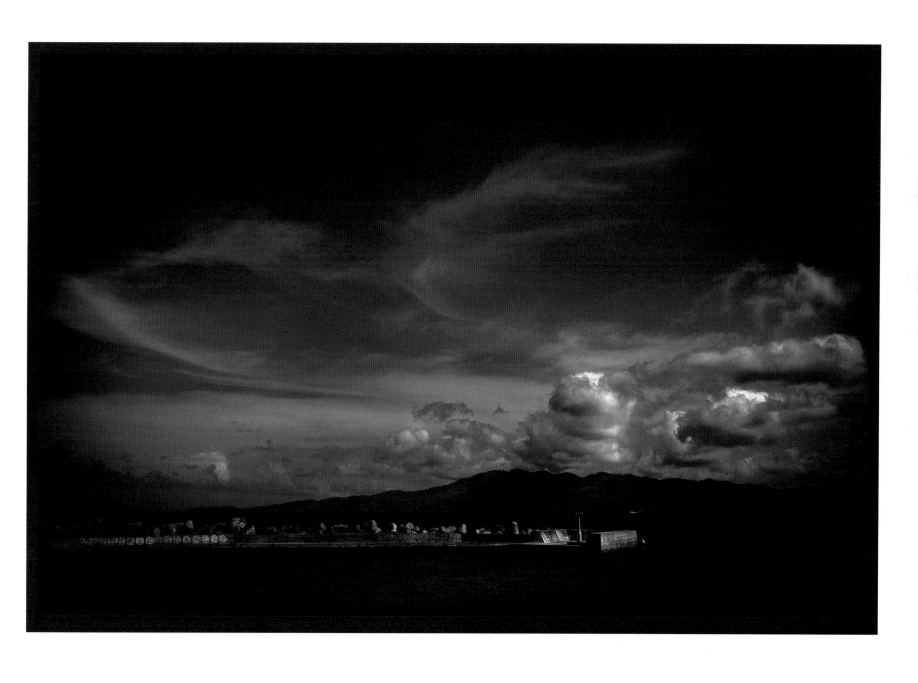

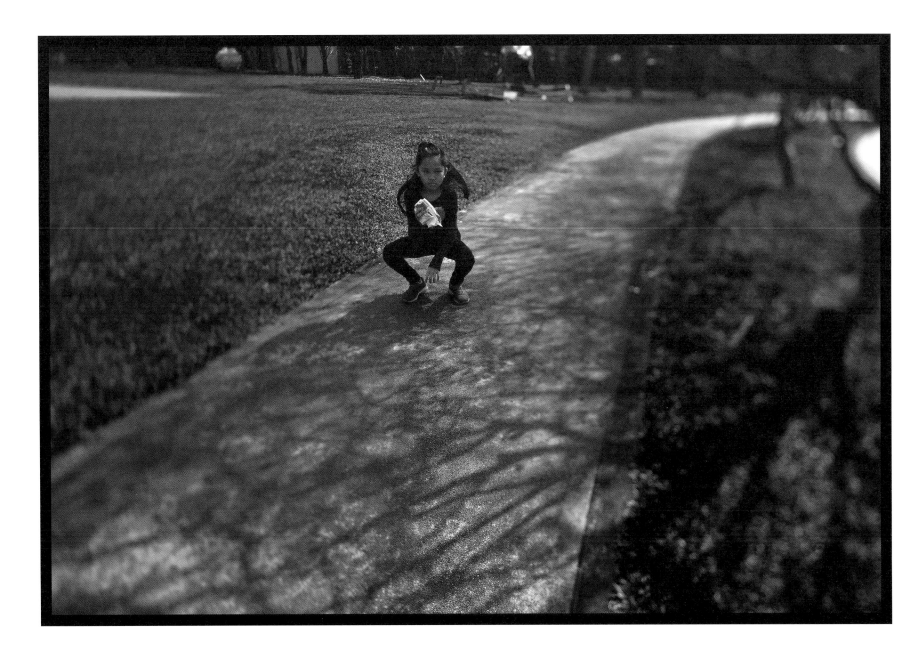

3

# 秋水依然

那一日，
豔陽炙熱，
光透翠綠入水而折。

我臨水而臥，
痴看著，
莫名的，
心思飄往千里外的江邊。

是日，煙波細雨，
孤舟漁翁簑衣，
霧色雨波中，
一網撒向陰白。

我痴望著，
你不語。
醉看這一幕多少秋月多少思念，
怎能減緩眼角汩出的淚。

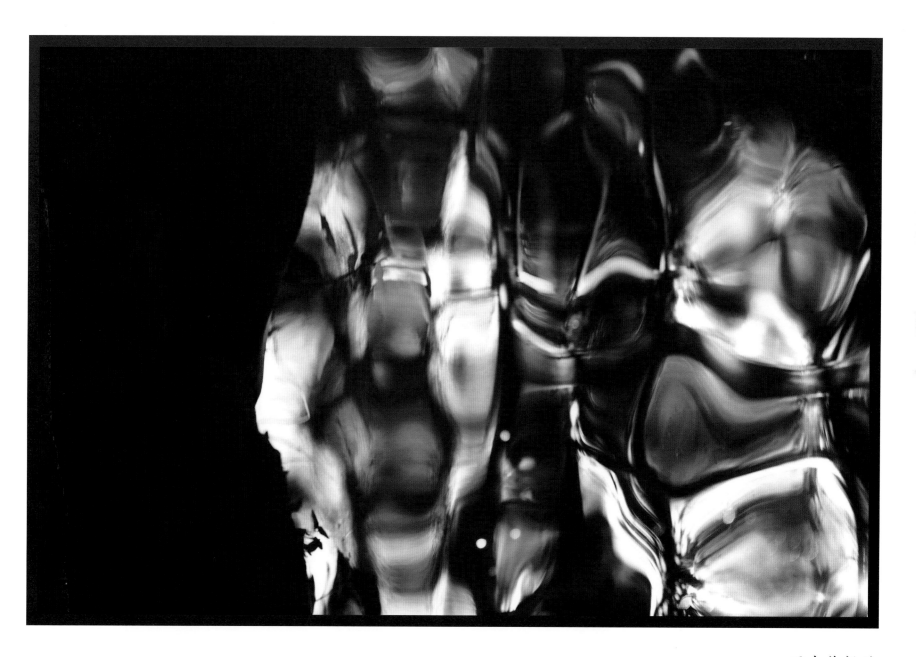

思念你楊佳

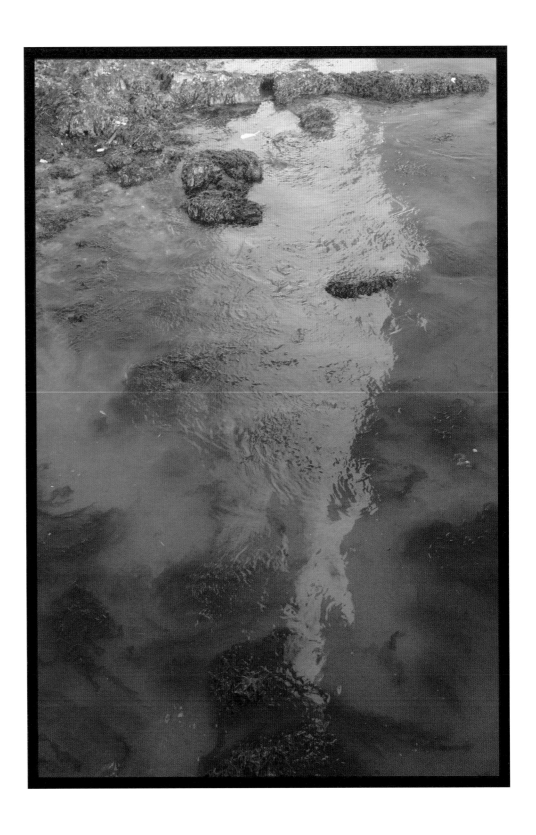

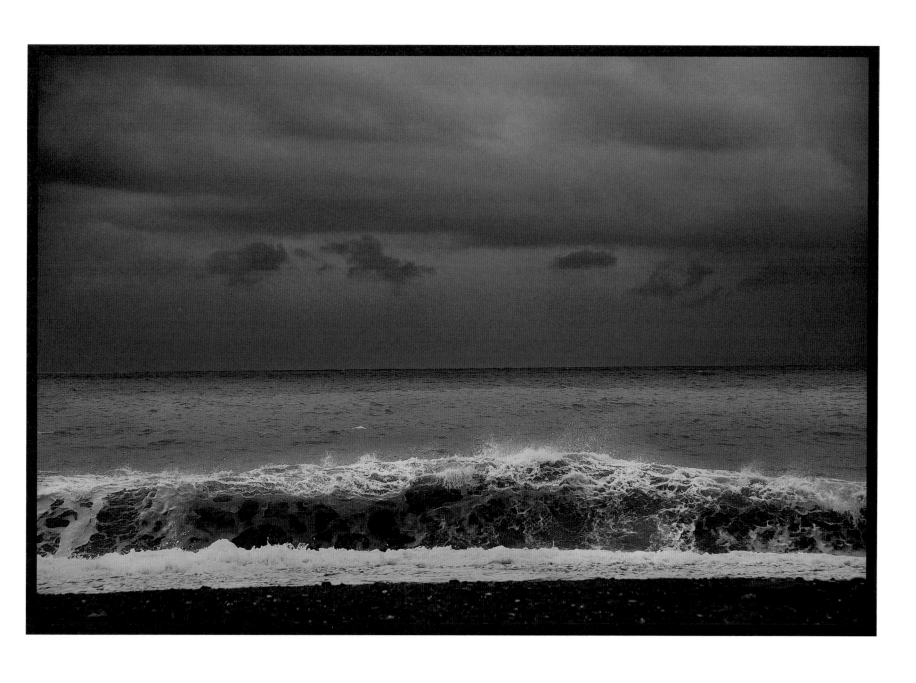

# 盈尺亮光

———

行進，
走我的路，
看我想看的。

不要跟我說話，
只要，
盈尺亮光，

我將走天下。

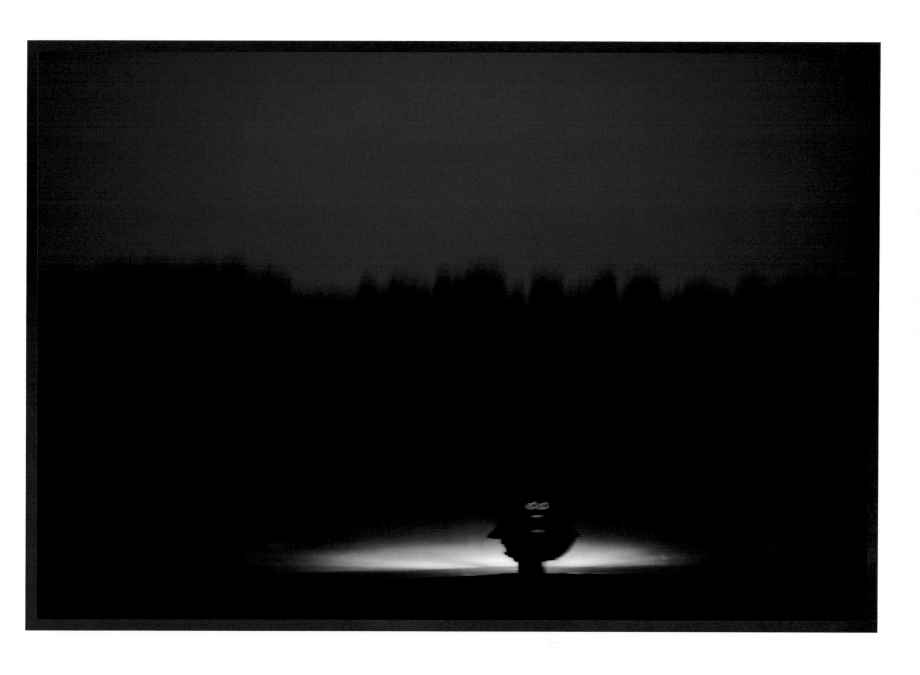

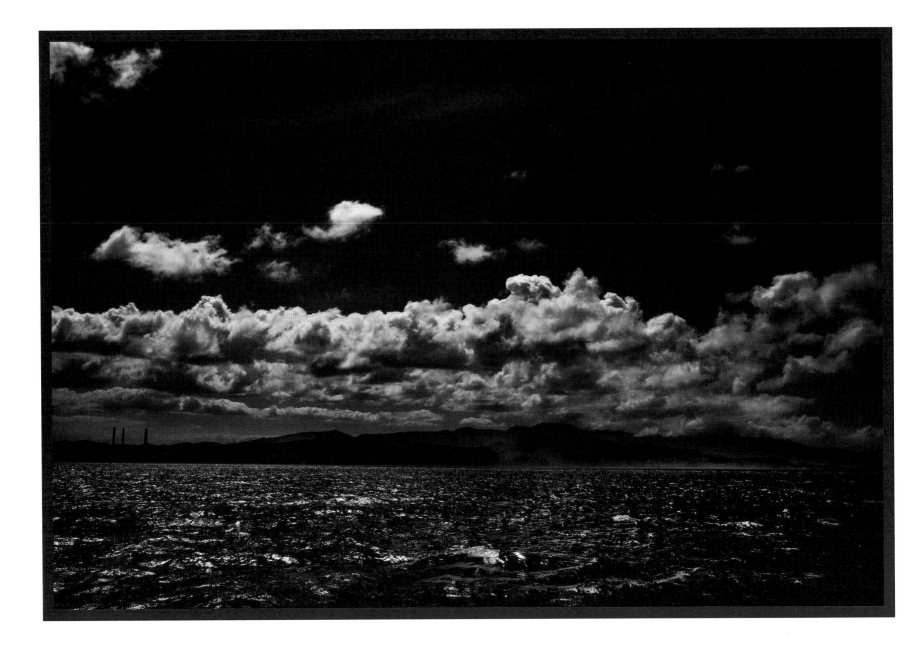

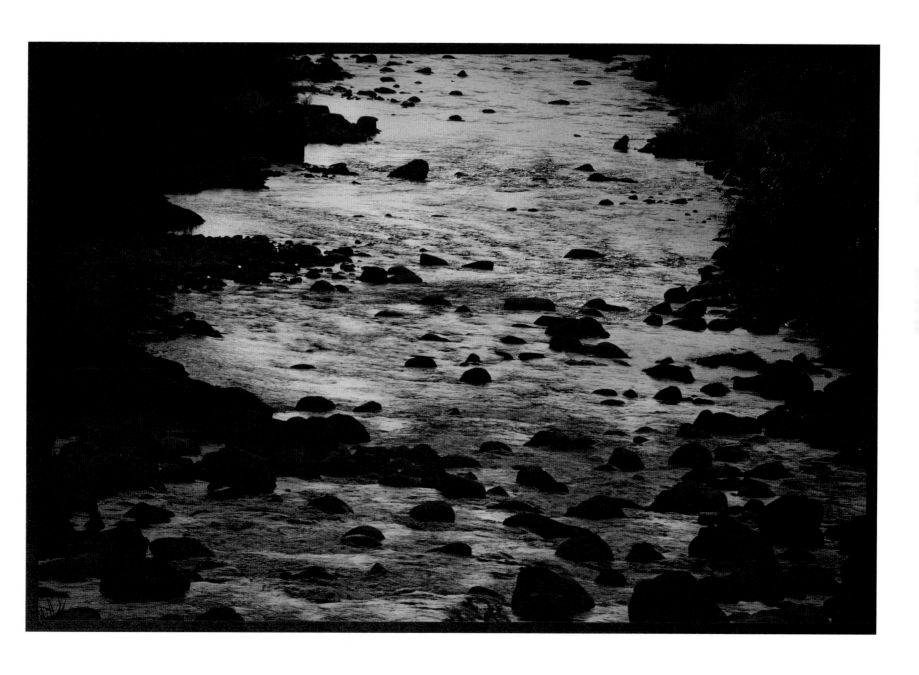

# 暮色中展顏

————

暮色中，
努力迸發出艷色，
只為了，
暗黑來臨前。
最後的展顏，

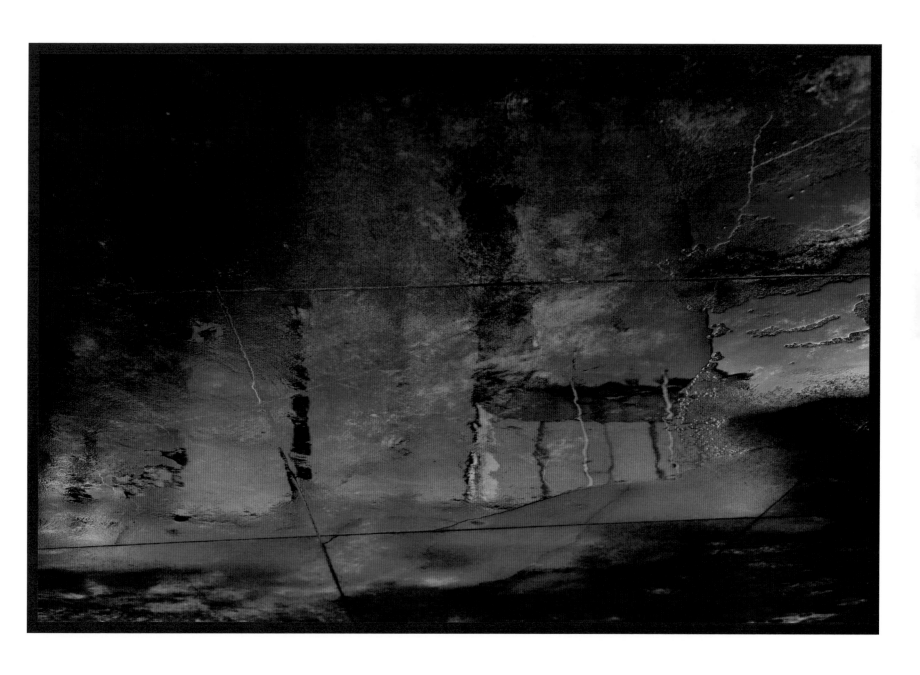

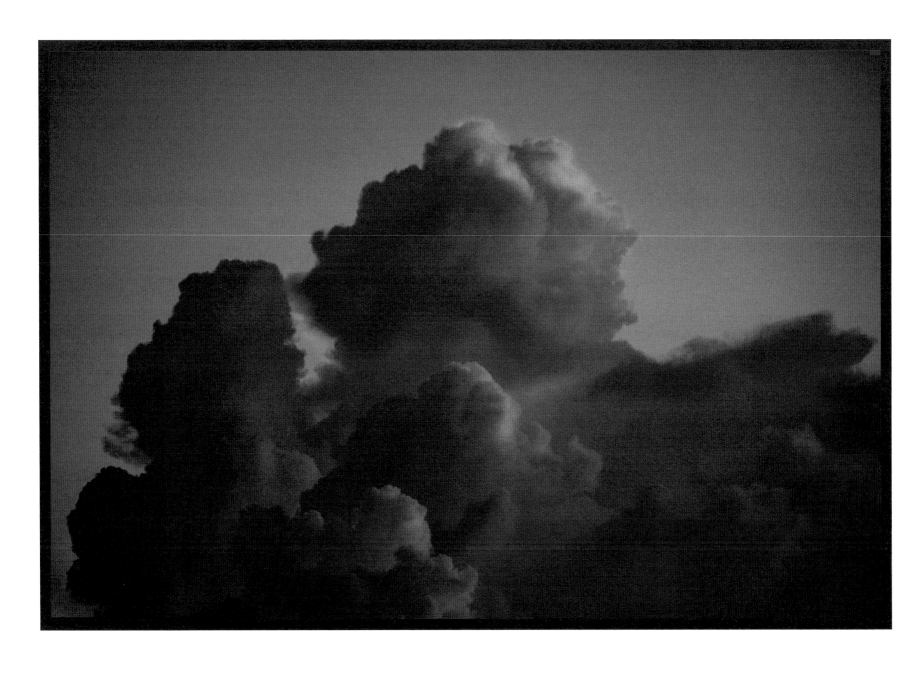

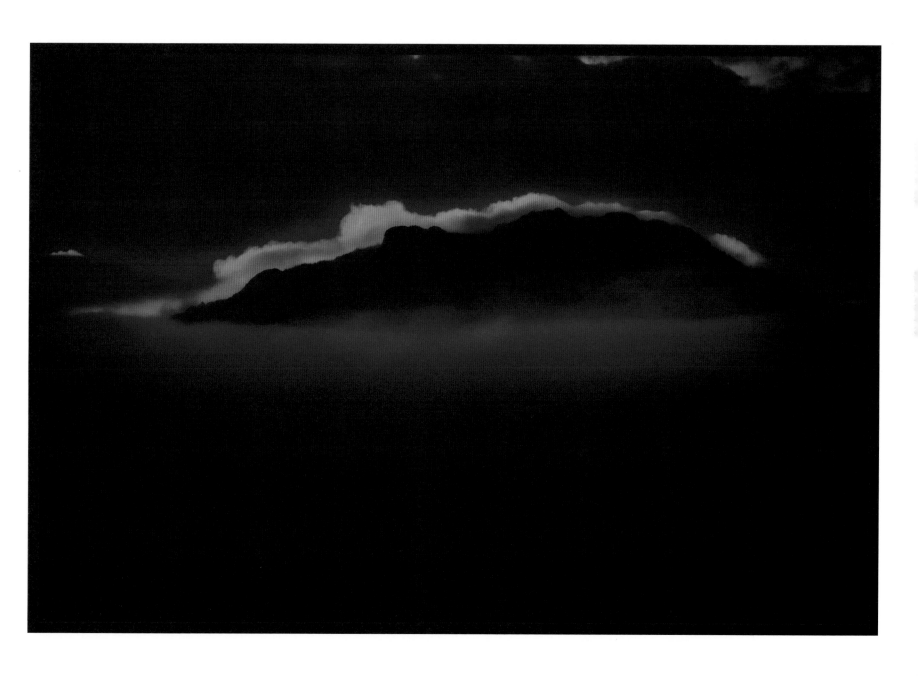

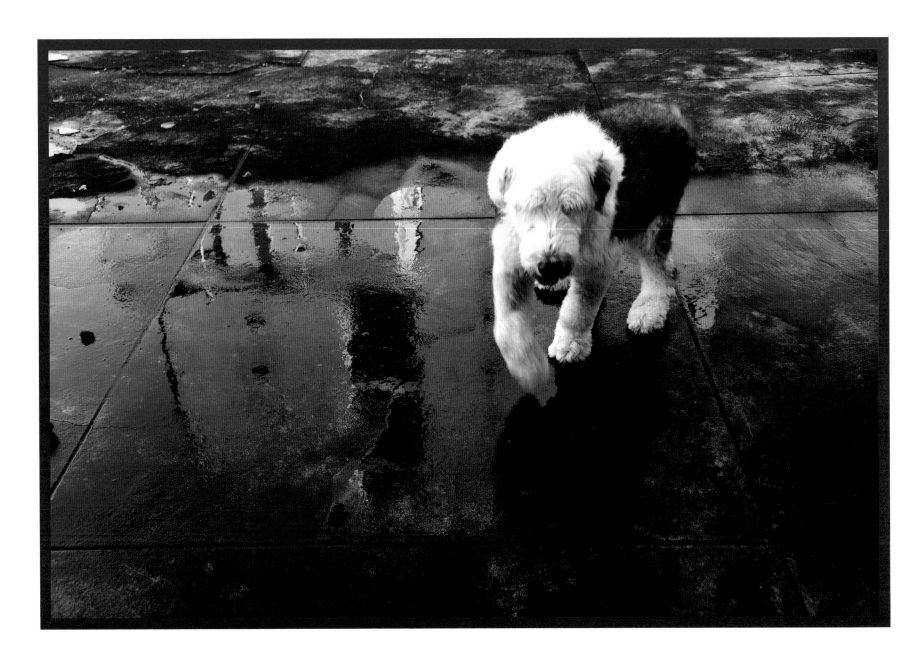

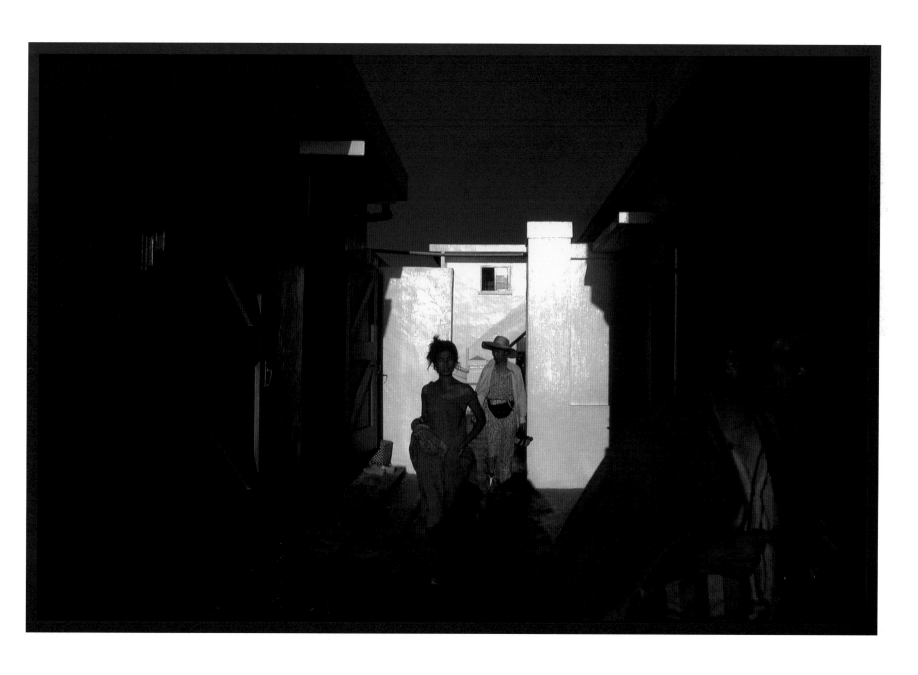

# 夏日霞紅

夏日天際抹下最後一撇霞紅。
海岸墨黑，
偶有浪白飄忽。
藉著 亮光，
吞咽下這片沁藍。

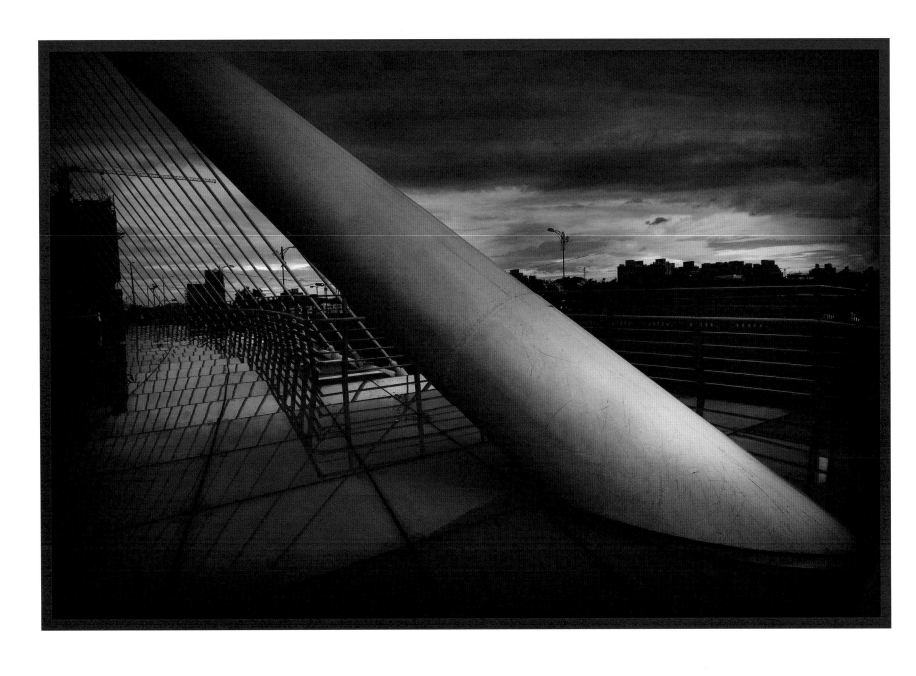

# 妝扮

以我喜歡的樣貌妝點，
讓它成爲我的喜歡。

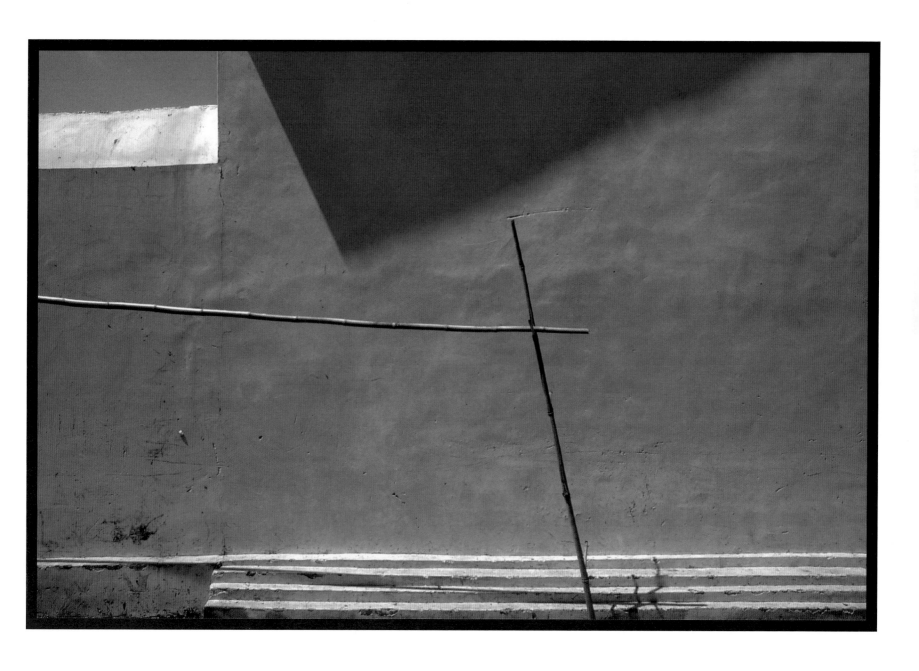

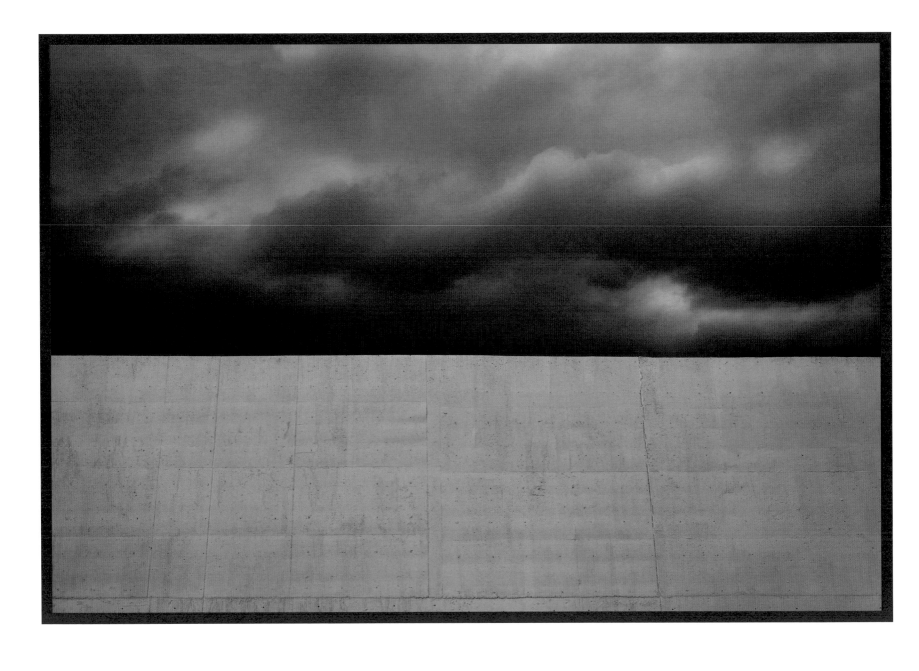

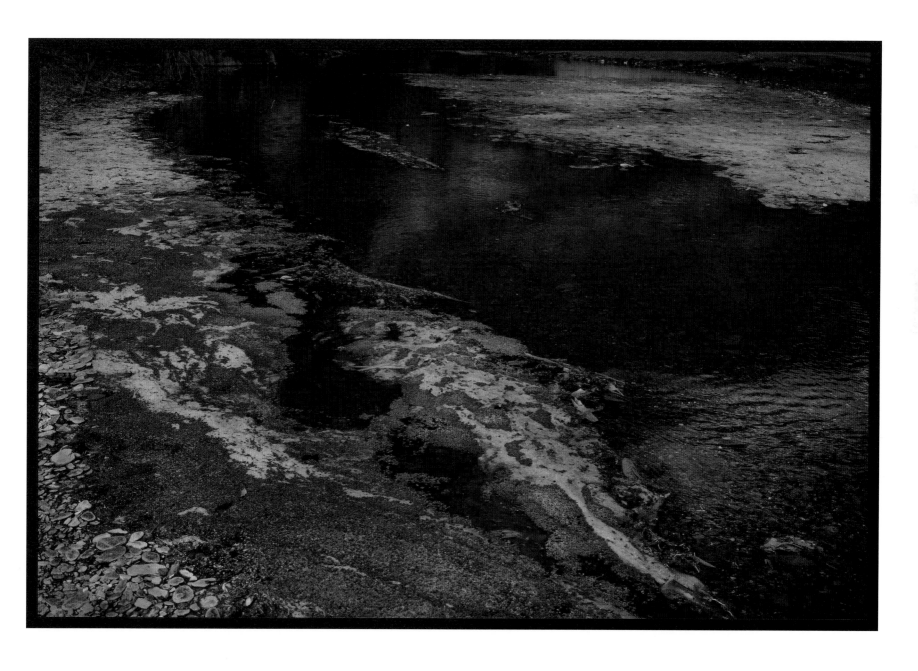

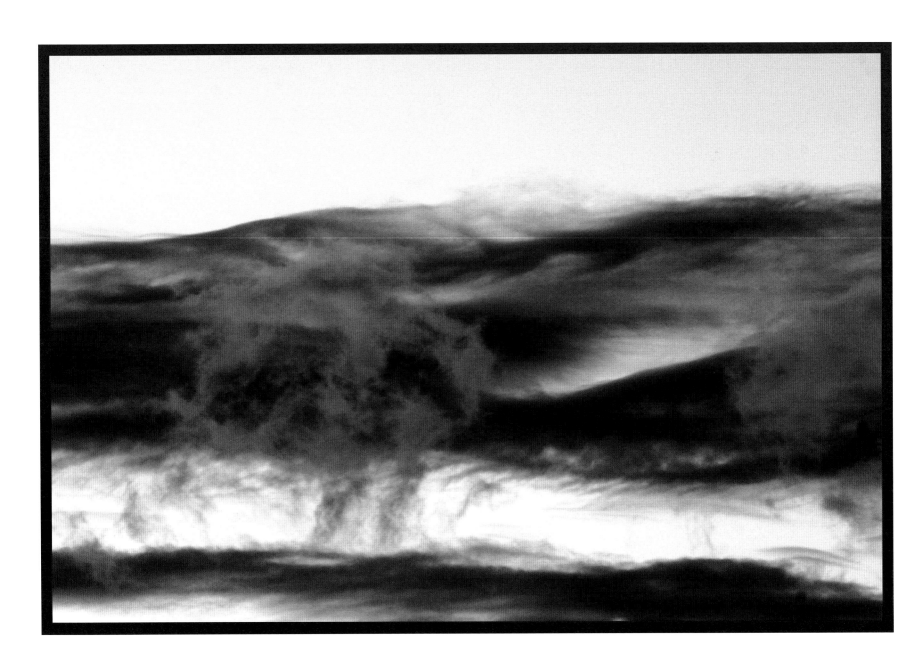

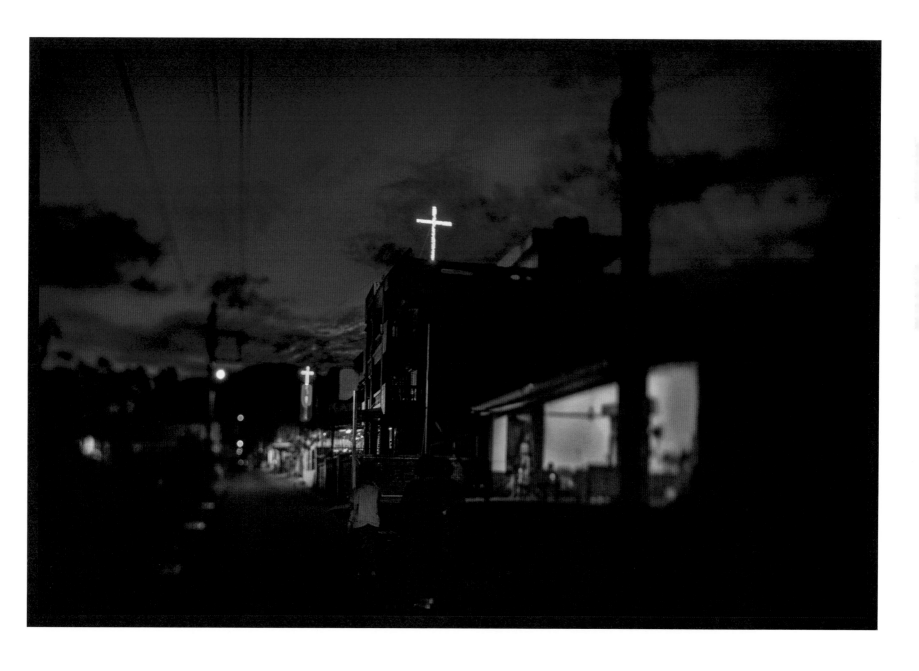

# 門裡門外間

———

當豐富奔放的浪漫情懷，
自我意識無法「安放」在現世的人事物中，
就逐漸成了各種違和感，
不適、苦惱、掙扎等情緒，
導致浪漫。
如遊魂，
經常徬徨在門裡門外間，
掙扎著釋放出去，
還是關起門掩蔽著，
不知，門裡是裡面還是外面？
還是，門外的外面是門內的裡面？

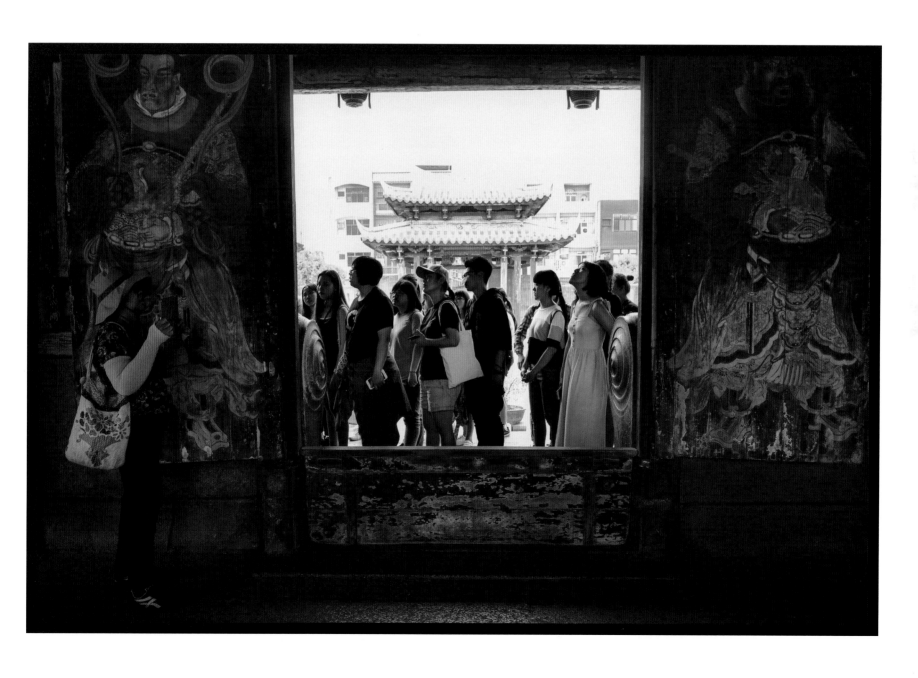

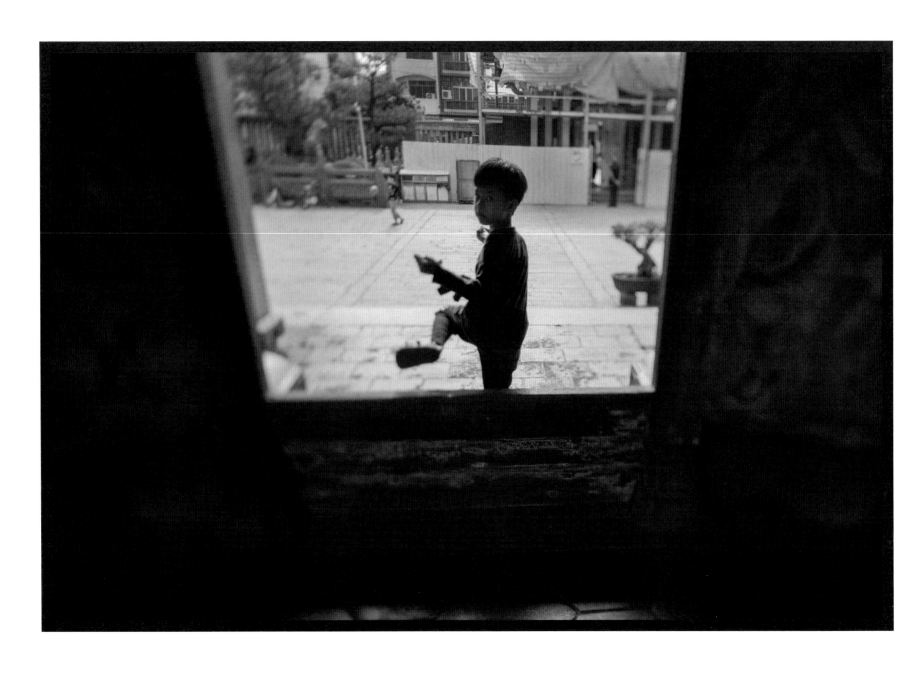

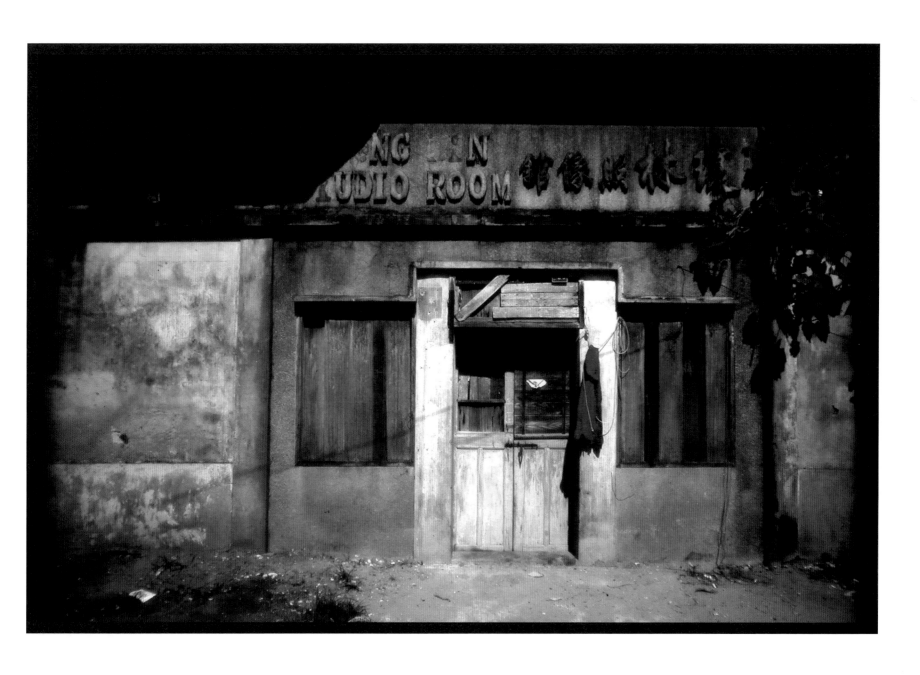

# 跳 色

————

靈魂是我唯一擁有，
尊嚴是我的捍衛。

沒有勇氣跟妳說不，
也得不到我的所要。

於是，
我在陽光色彩間，
跳躍。

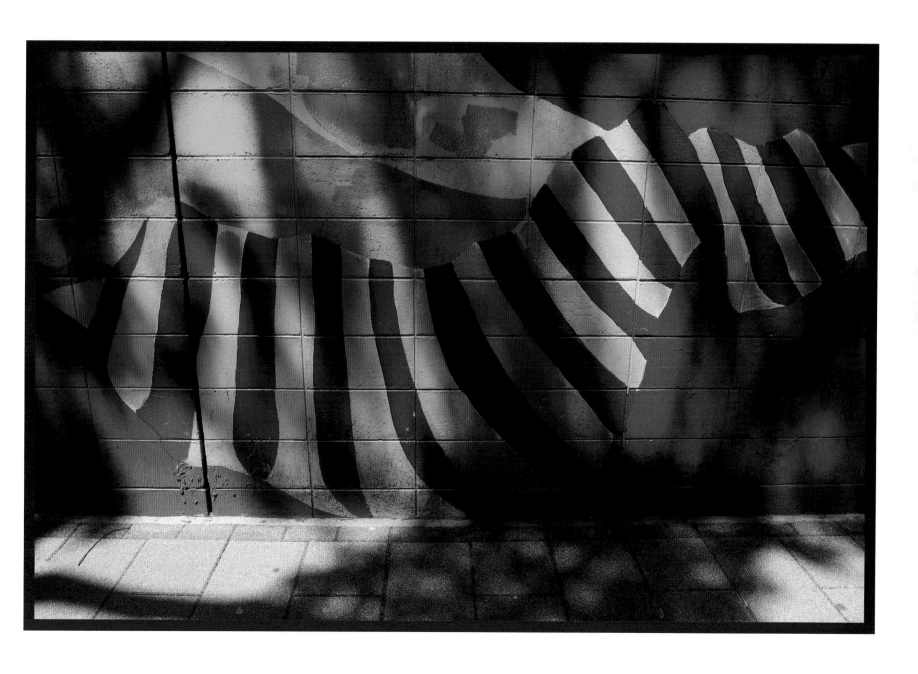

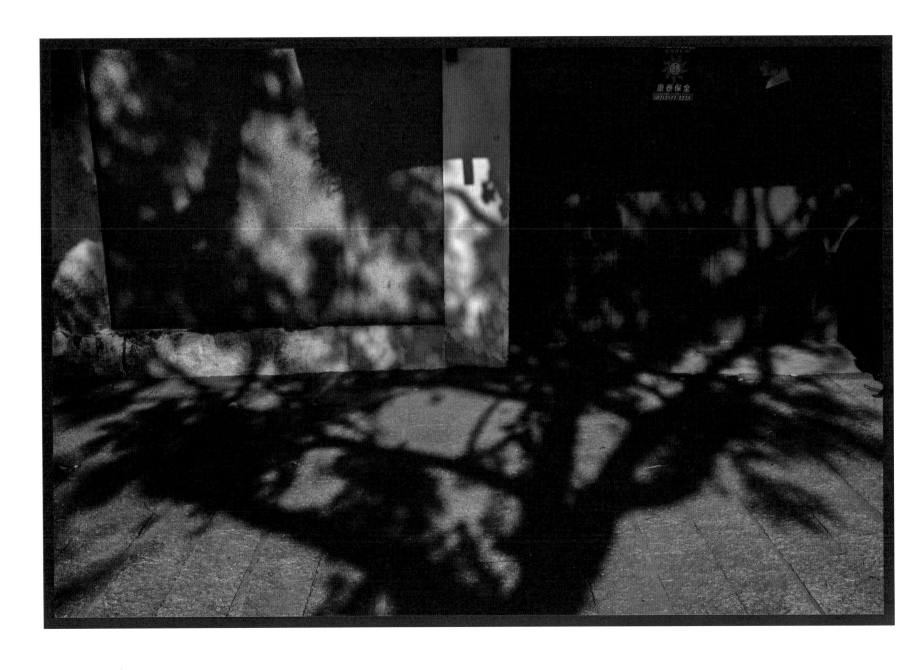

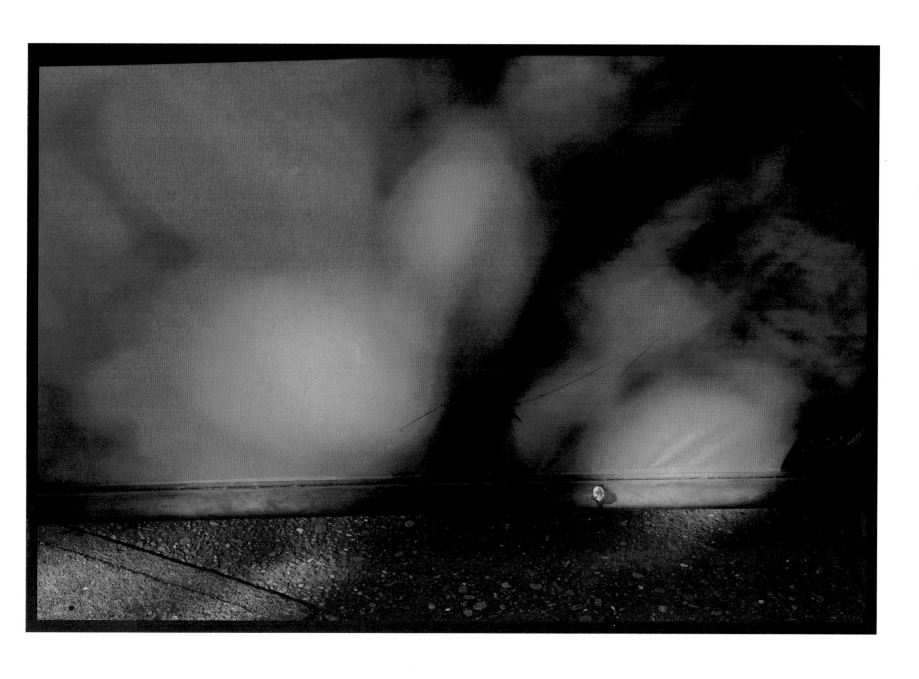

# 愛一個人

愛一個人要用什麼態度？

思念？
只是，不停的思念。

夜裡，不忍睡去，
只為想你的心不停。
你的微笑，回眸，
定格。

為你，栽下一顆相思豆。
化成你桌前的白色玫瑰。

我鏡頭裡的妖精，
嘴角淺淺的牽動，
是你的微笑？
是我讓你笑的嗎？

坐下，陪我一起看日出吧！

多麼想在你深邃的眼眸中，
我能看到，看到一個愛的眼神。

在我不安全感的心裡，
放下一個安定的秤砣。

我會偷偷地，隔空，
對你飛去一個唇印。

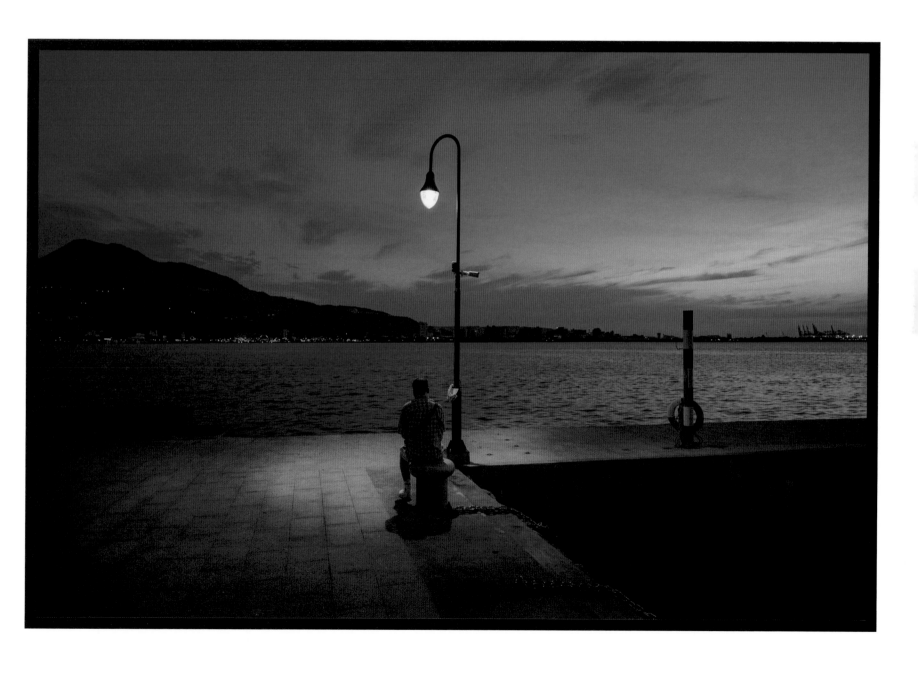

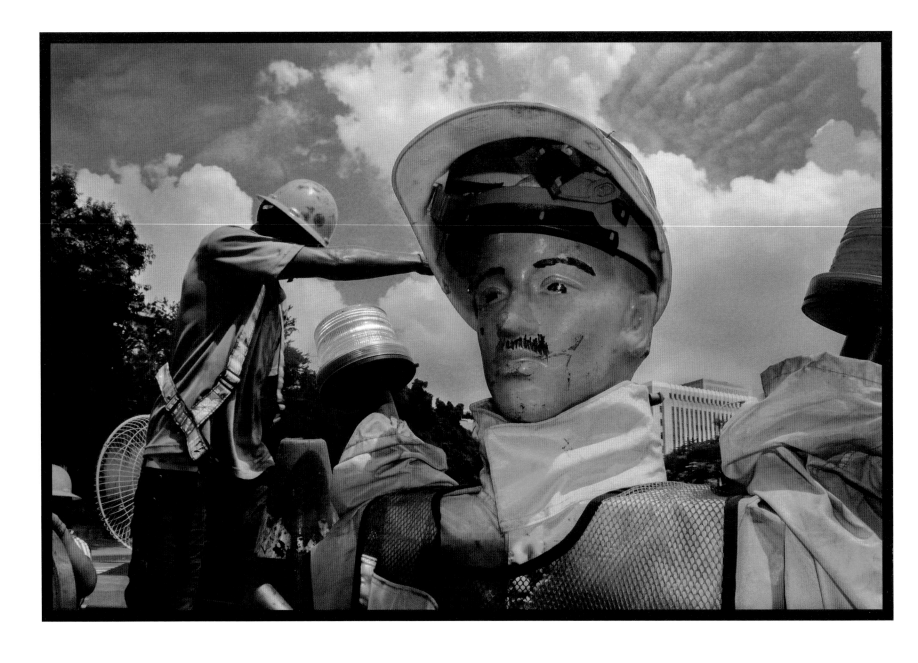

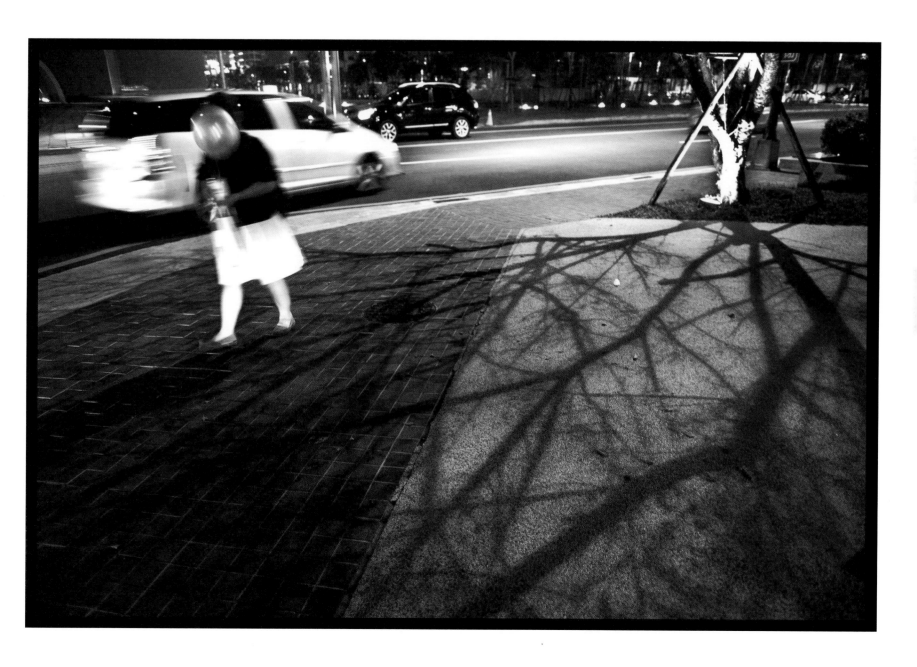

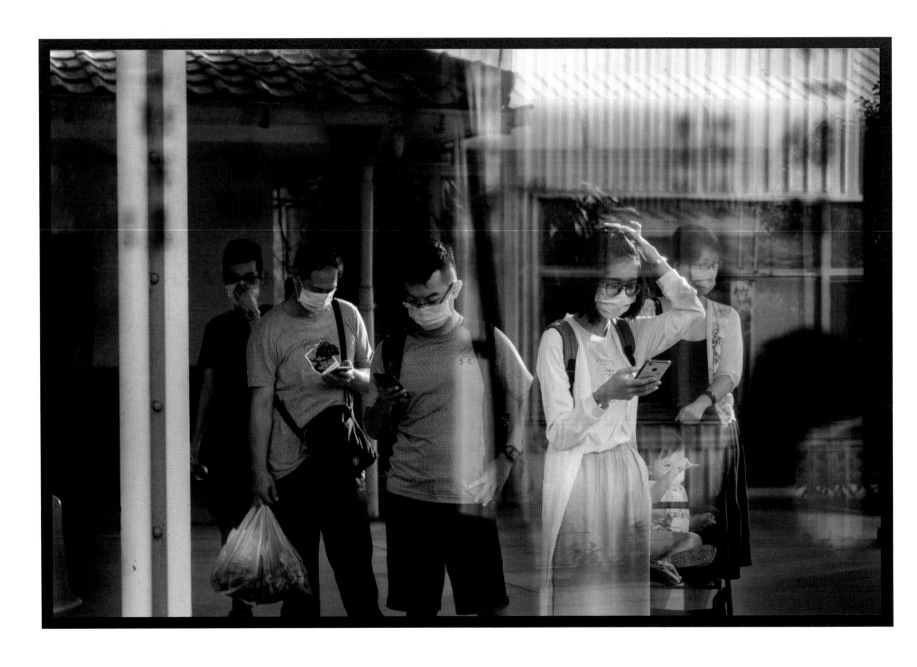

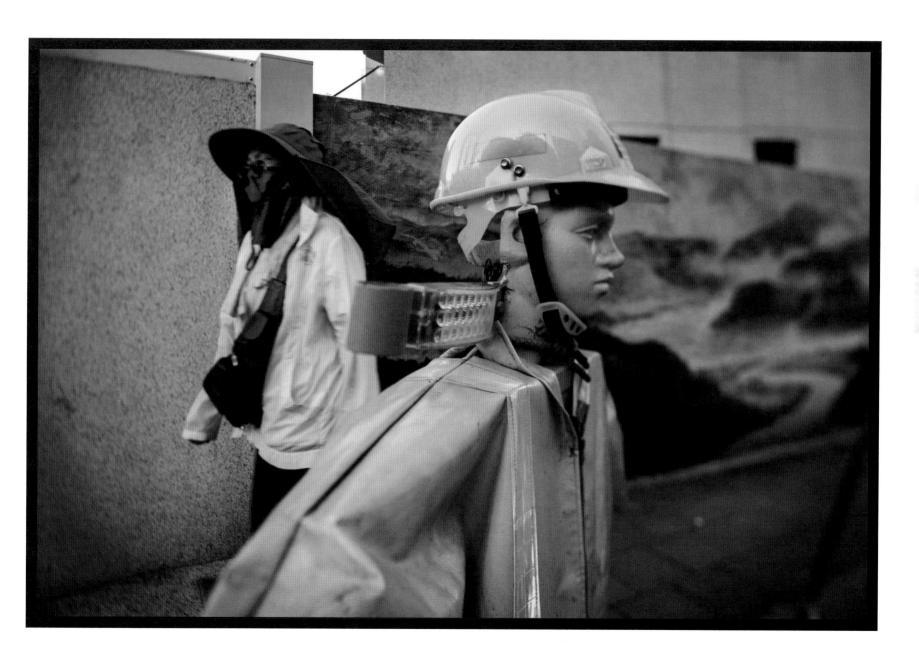

# 藍色塊

today

今夜我莫名的失眠了，
再度的沉入一個深淵。
黑暗接近黎明的氾藍，
妝點著漁火與小島，
脫焦的眼中，
只有，
滿天的藍。

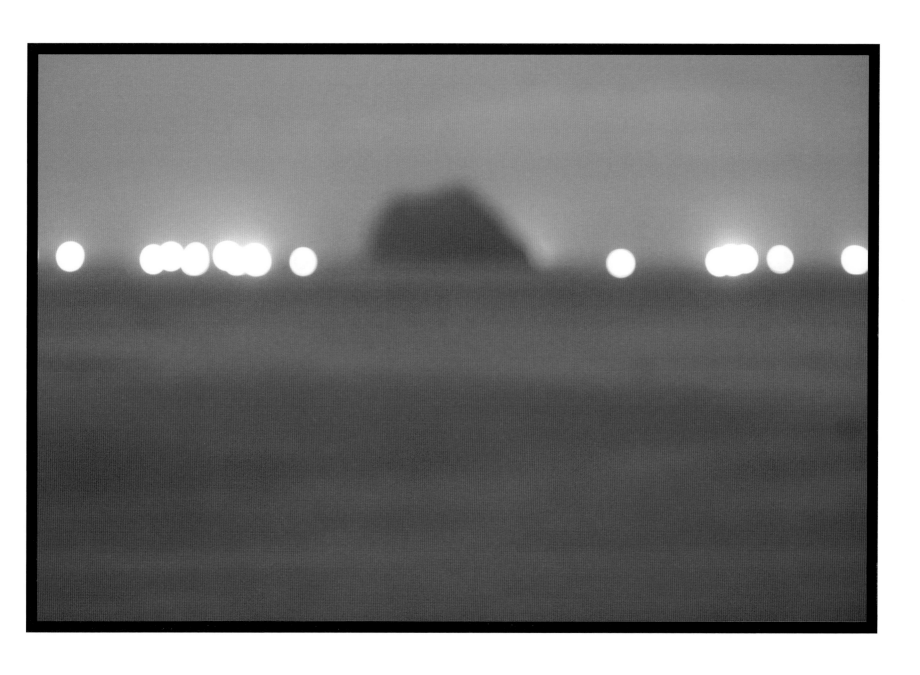

# 走在雲端

―――――

一切有為法，如夢幻泡影。
如露亦如電，應作如是觀。

語出《金剛經》。

雲一日一萬八千變，
按下快門的當下，
他是你專屬的獨有，
不可分享，
像極愛情。

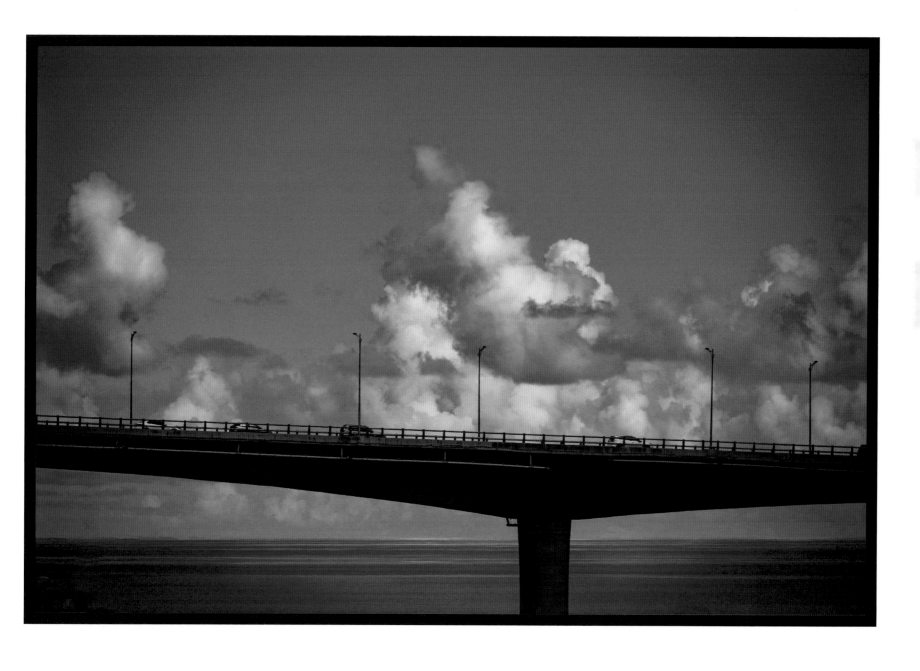

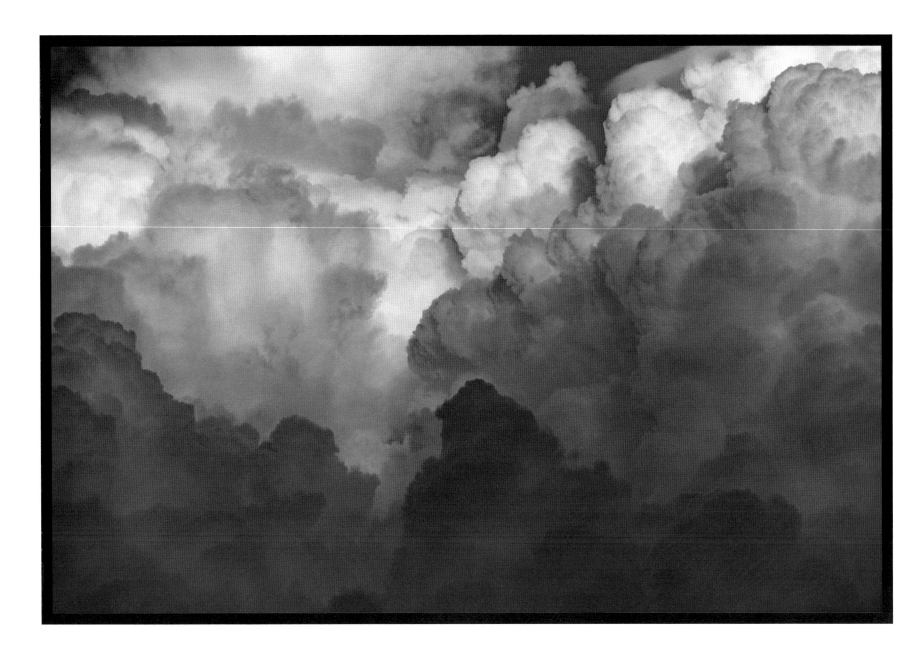

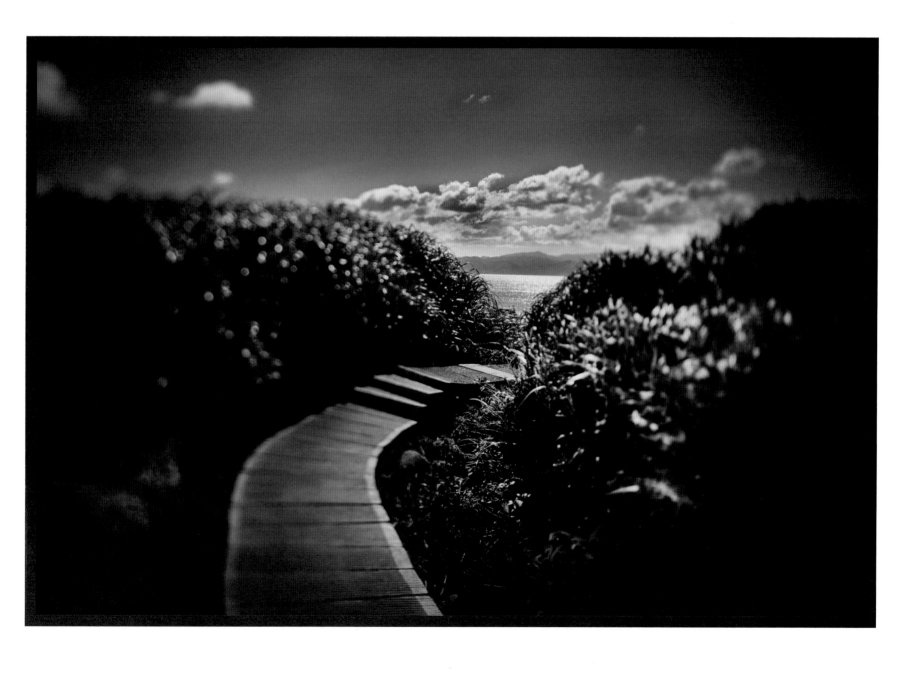

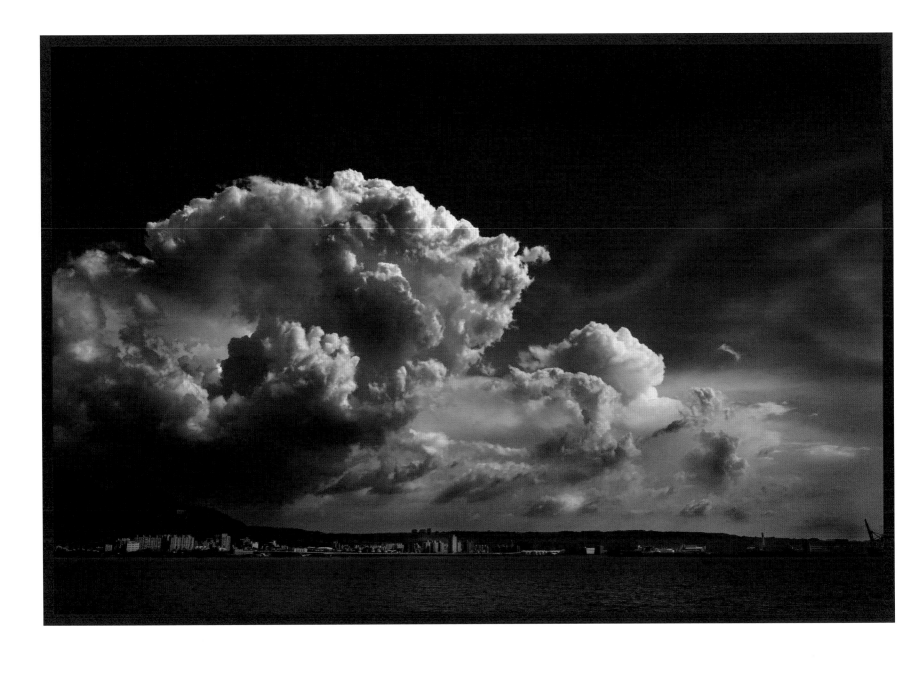

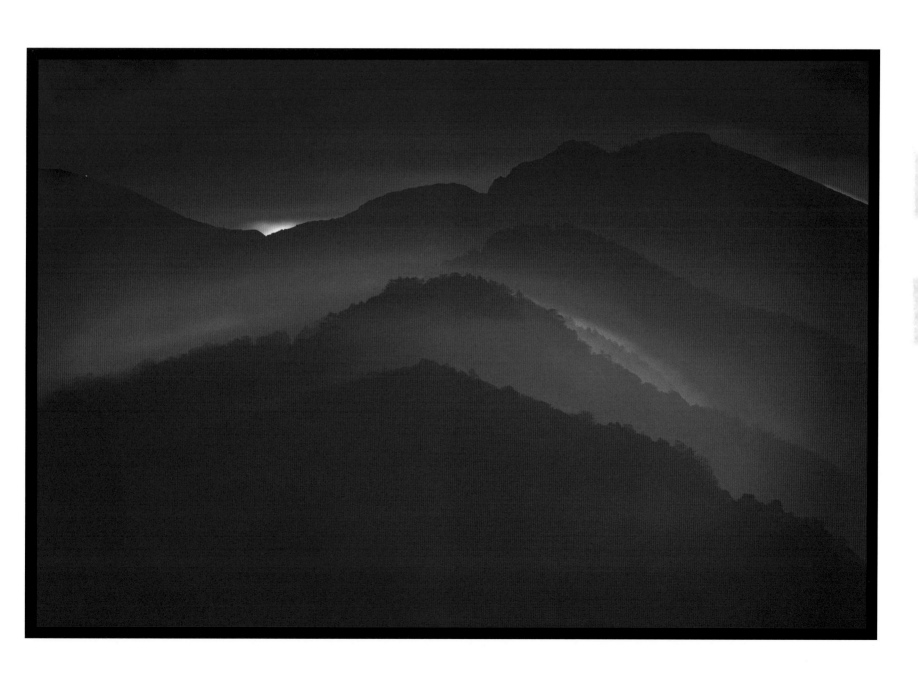

# 西沉

我望向西沉的紅日，
緊縮衣領，
拍落一身的塵土。
就地坐下，
暗黑侵襲而上，
不再跨步向前。
我累了，
就讓黑包裹我吧！

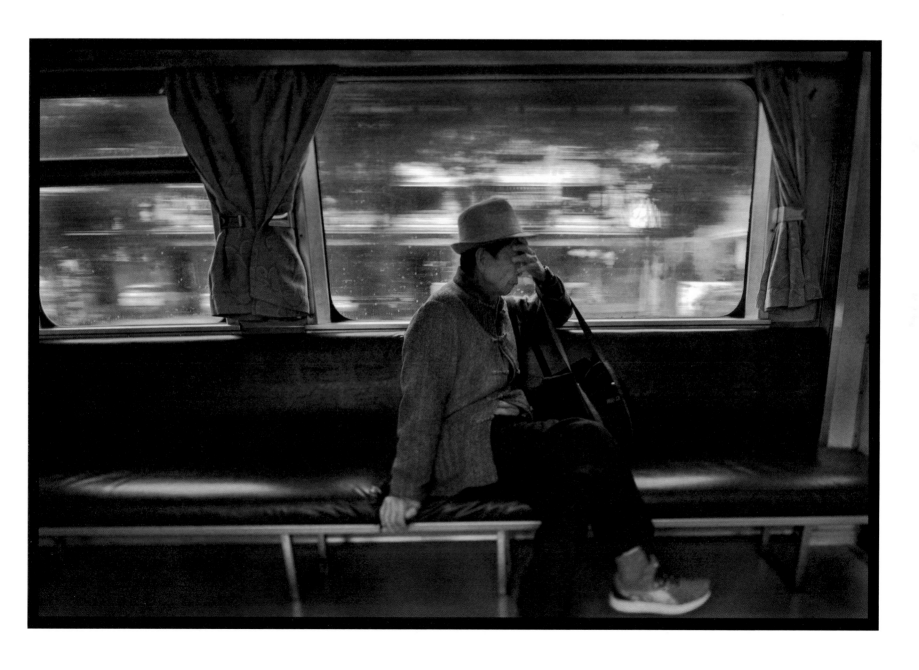

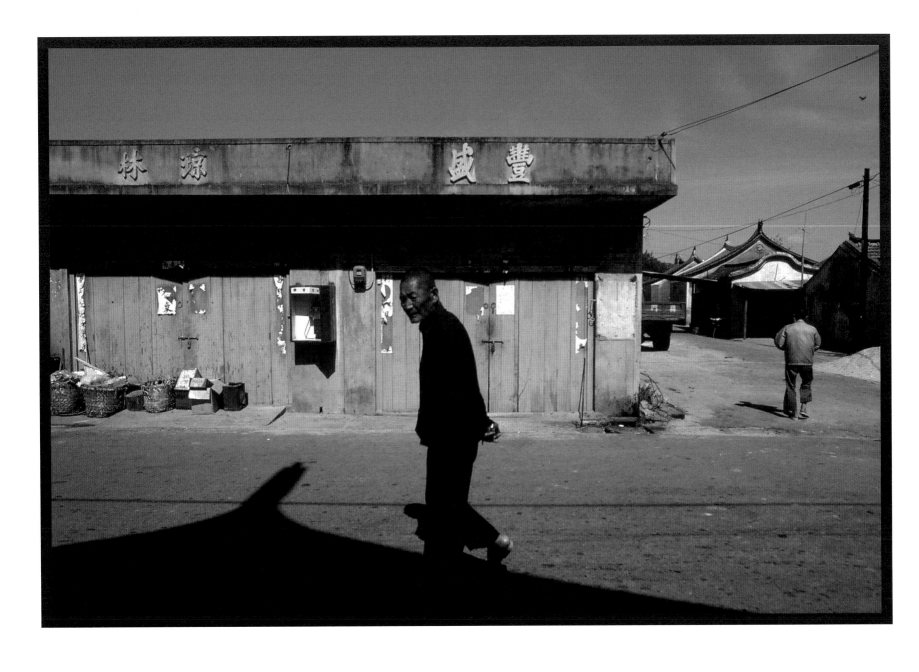

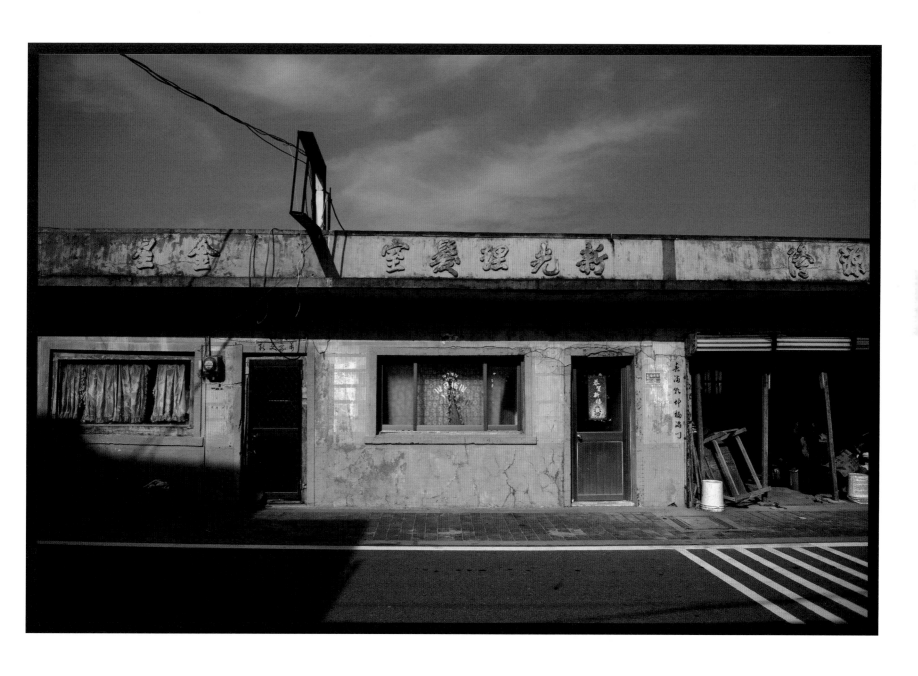

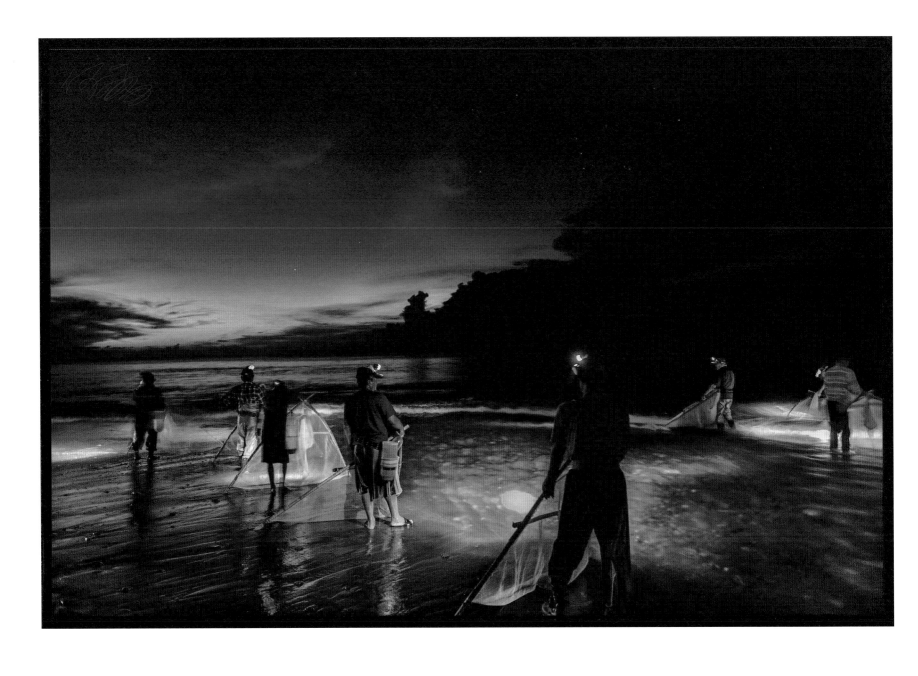

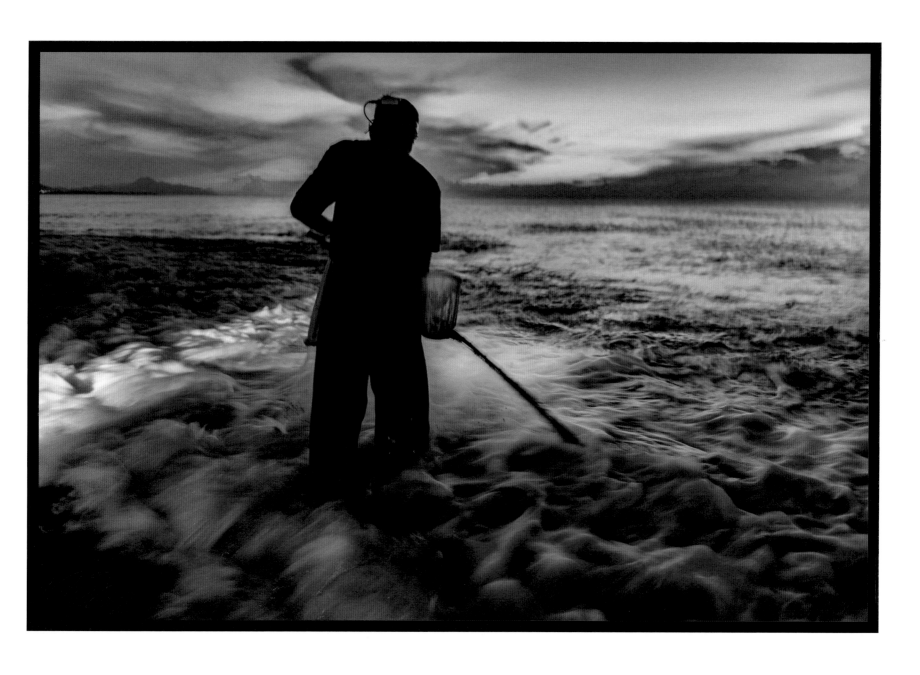

# 離去的身影

望著你離去的身影，
風，
鼓動起我的羽。
浪，
沖拍沾濕了我。
凝望著東昇的陽光，
仰望著黑夜的北斗，
護衛著，
僅存的記憶。

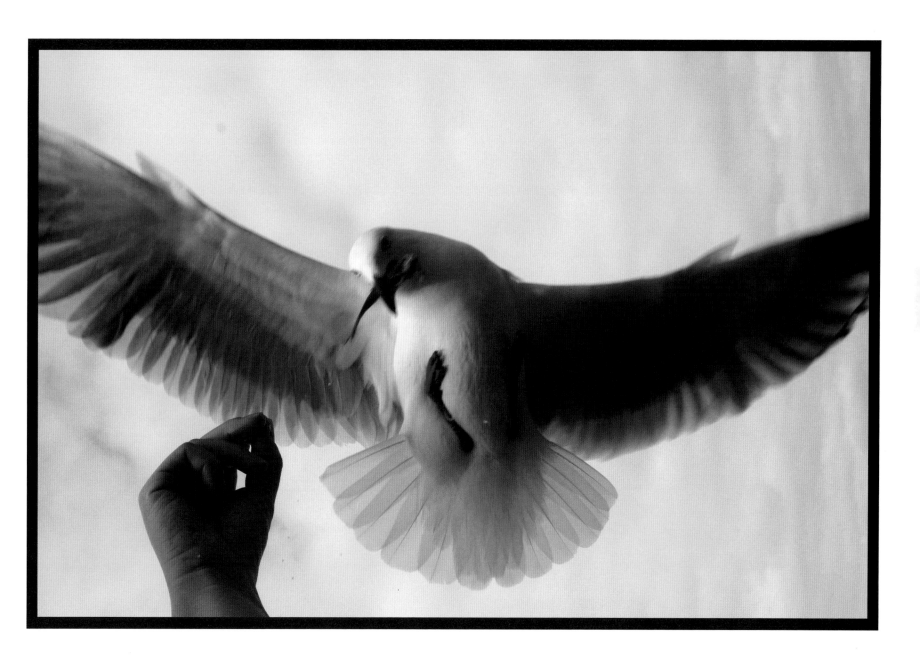

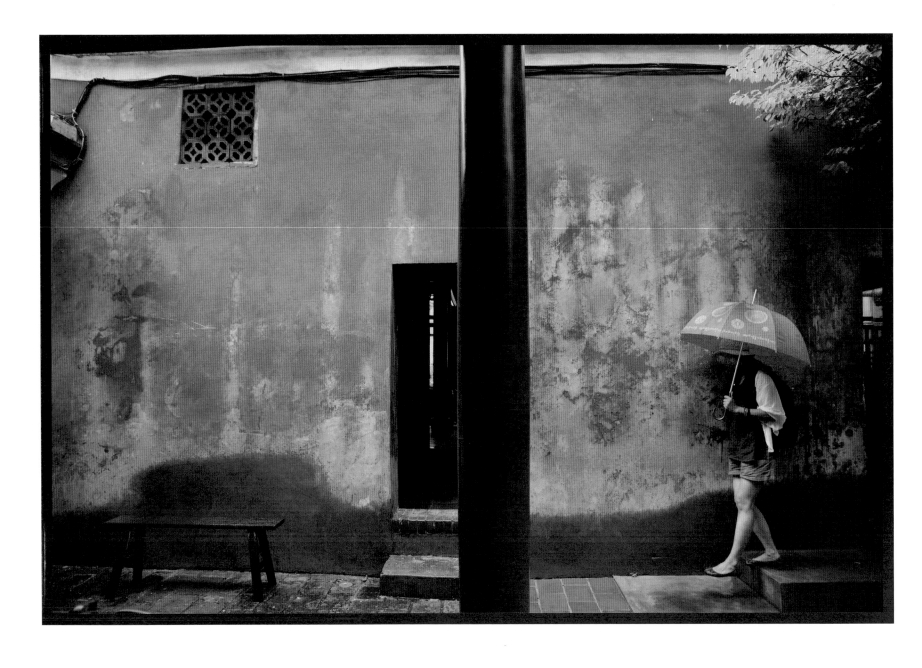

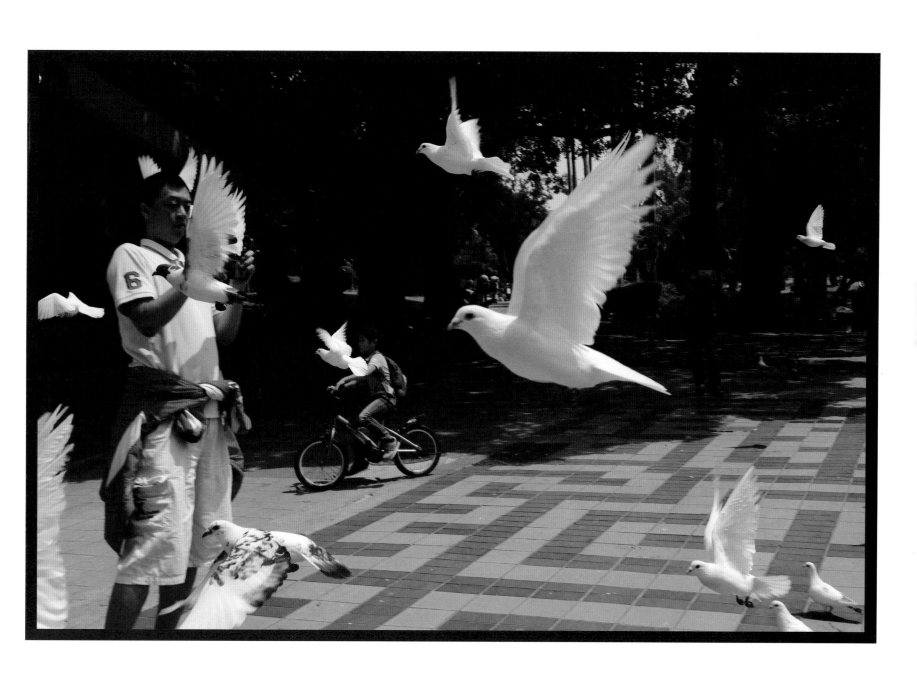

# 單身上路

感覺到風雨前的徵兆，
所以，
決定單身上路。

切斷，
一切過往的。
再找一個，
不知道能給我？
或著我可以給什麼的地方？

讓自己沈澱，
面對孤單。
面對自己。
面對問號。
也讓記憶停留在一個美好的句點上。

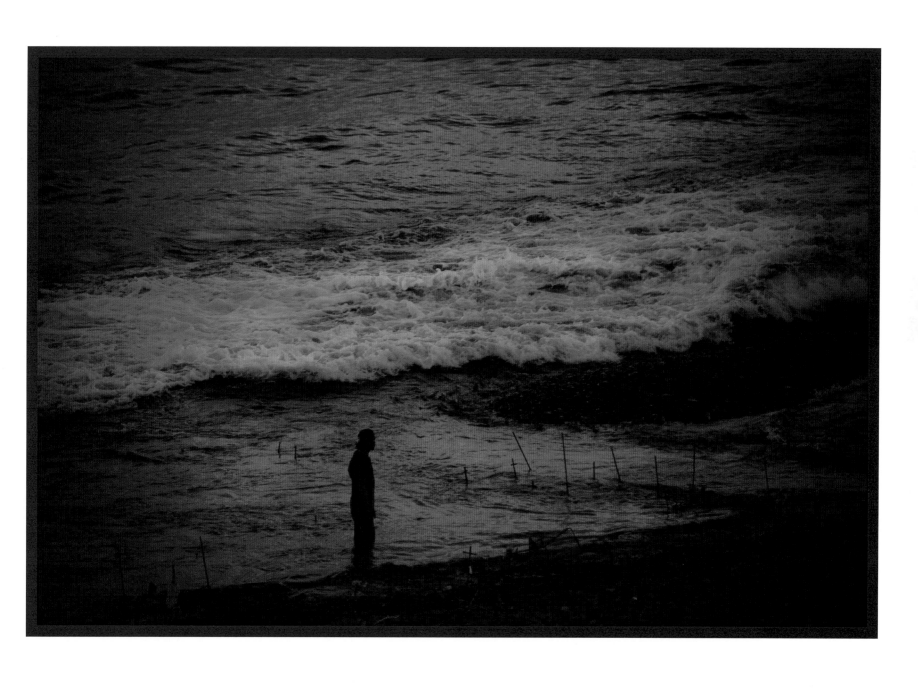

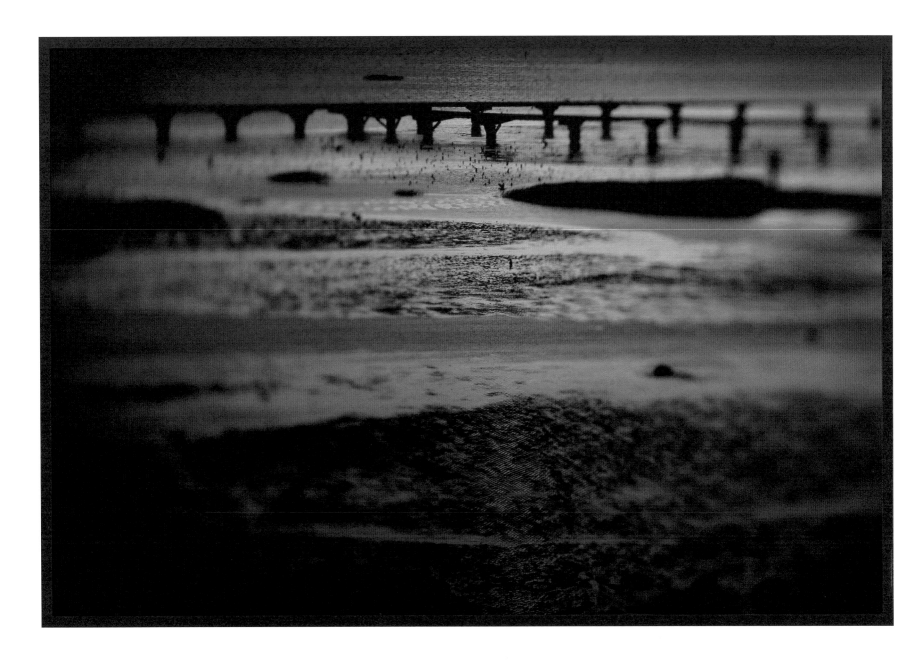

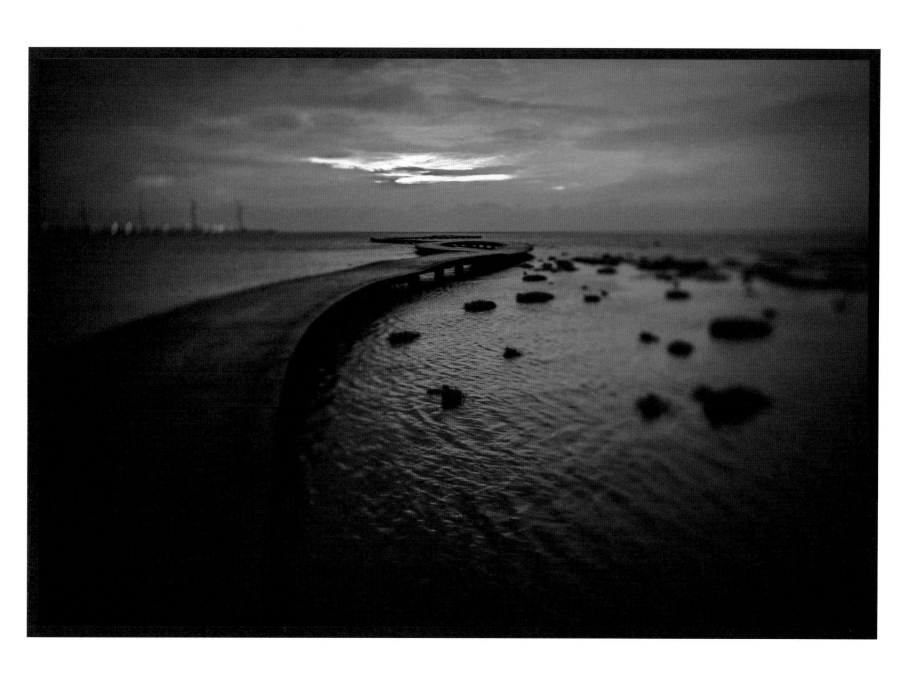

# 當我沉睡

當我沉沉入睡
請折枝爲我遮蔭，
讓我躺在綠蔭的陰影下，
看著陽光與樹影在我身上舞蹈。

當我垂垂老矣，
請合十爲我祈禱，
讓我支撐著身體。
靜觀我最後的搏鬥施展絕技，

當我……
請微笑，
爲我……

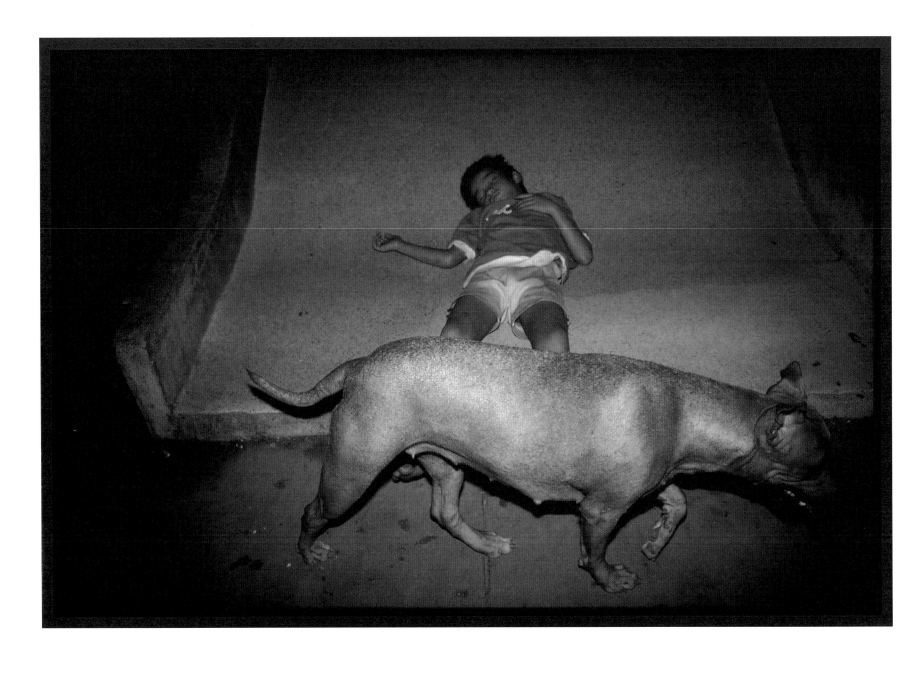

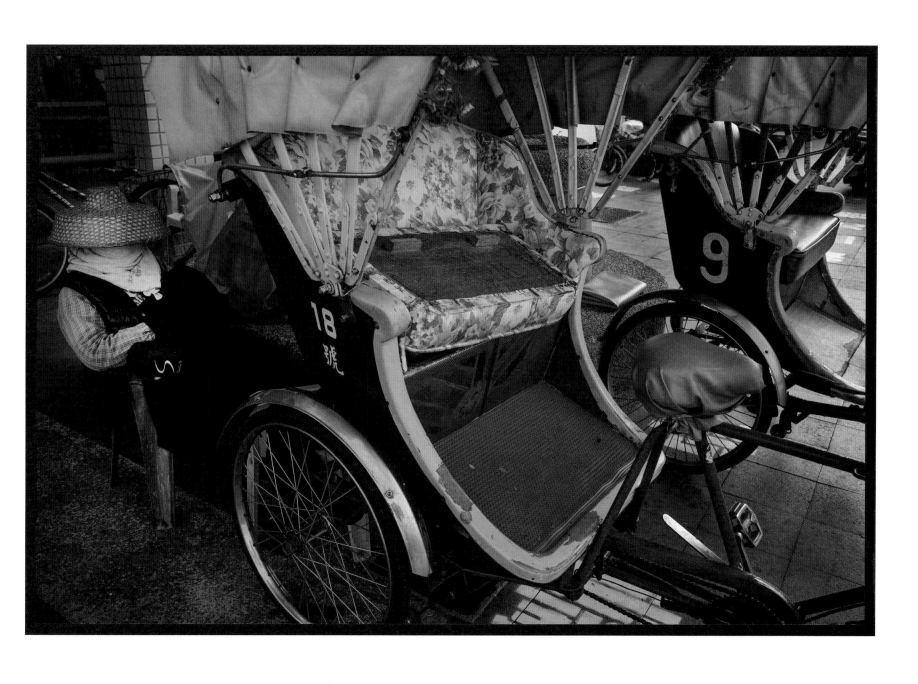

# 印記 —— 與藍的對話

———

藍湛湛的晨光中，
有你望著我的汩汩露珠如淚。
於是，
我穿上同色的衣衫，
裝扮成你喜歡的樣貌，
走向你，
只為了想看一眼，
你。

我心中的你，
應該是喜歡這樣的感受吧！

你的喜歡，
是我無法卸除的印記。

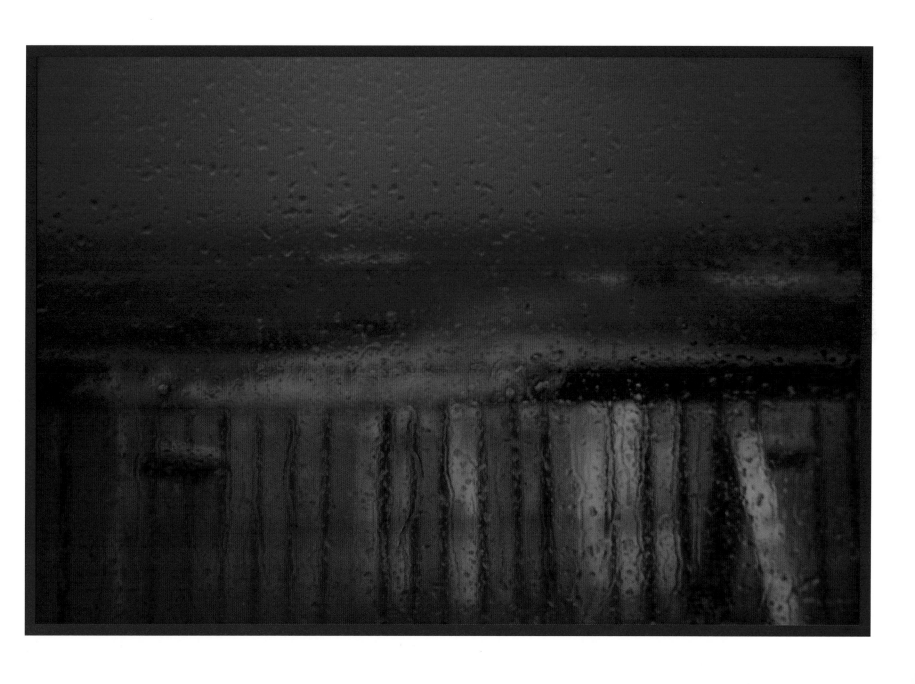

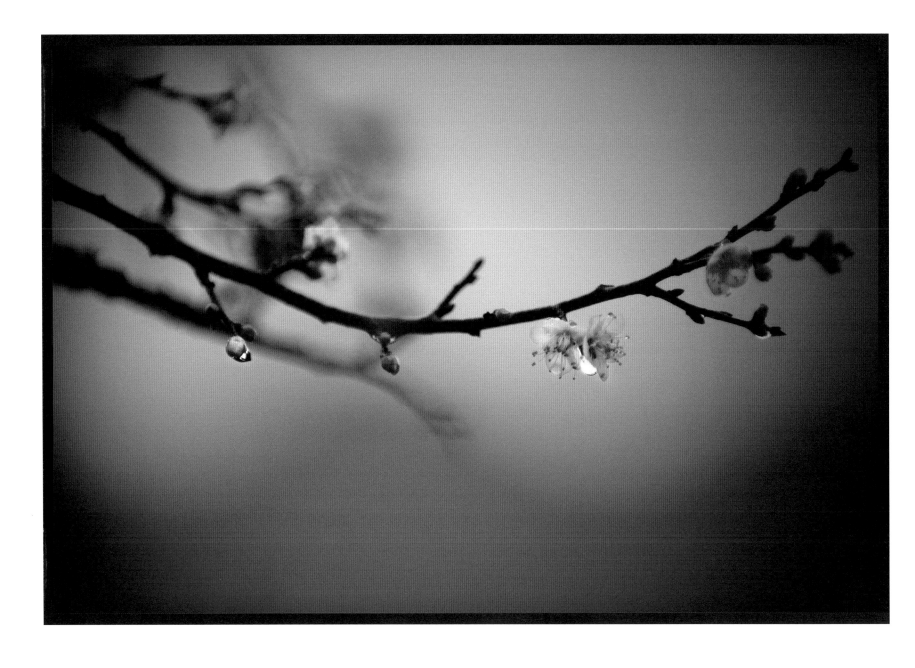

# 道<sup>不</sup><sub>盡</sub>的離

———

細雨紛飛，
煙波輕漫，
道不盡的離。
說不完的別。

簞一酒不勝力，
不飲，
酌一食卻無味，
難嚥，
坐擁觀看
是雨？
還是愁？

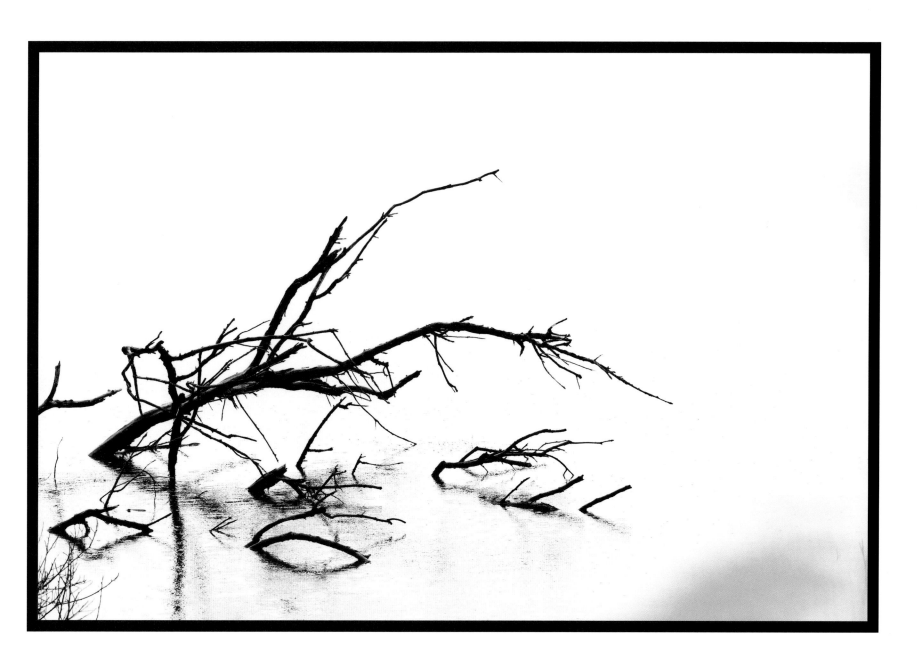

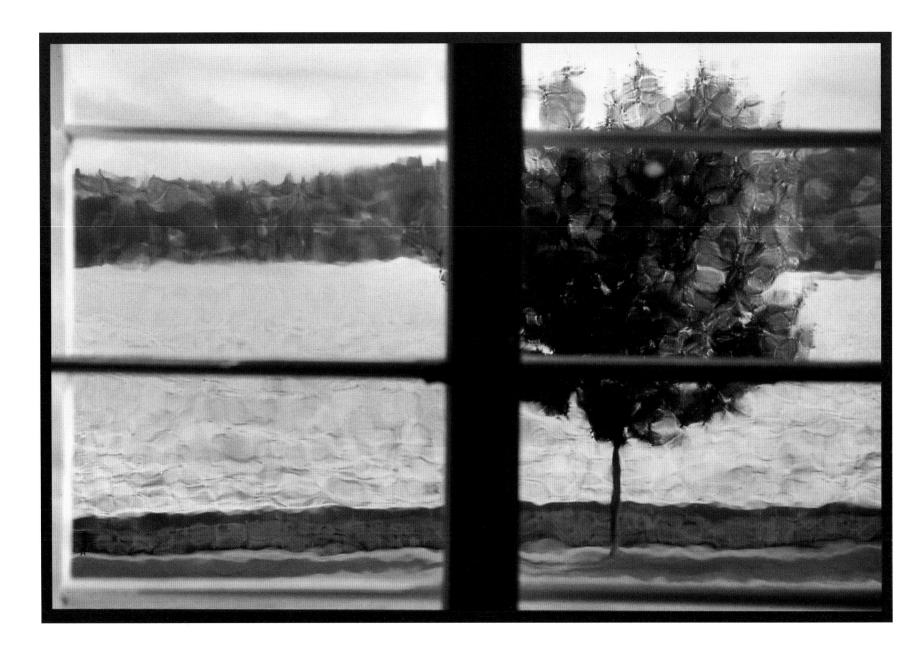

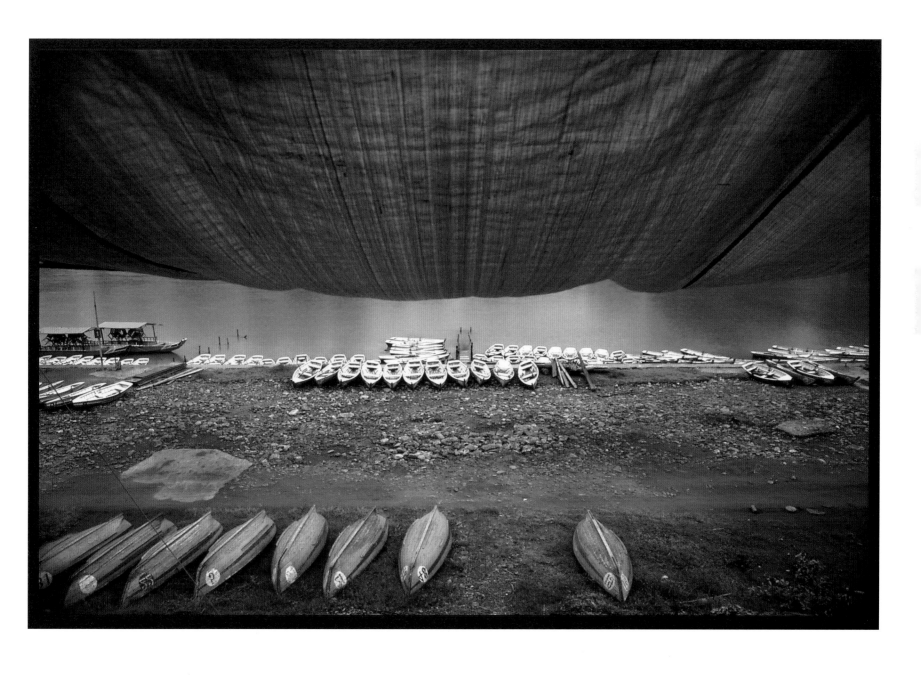

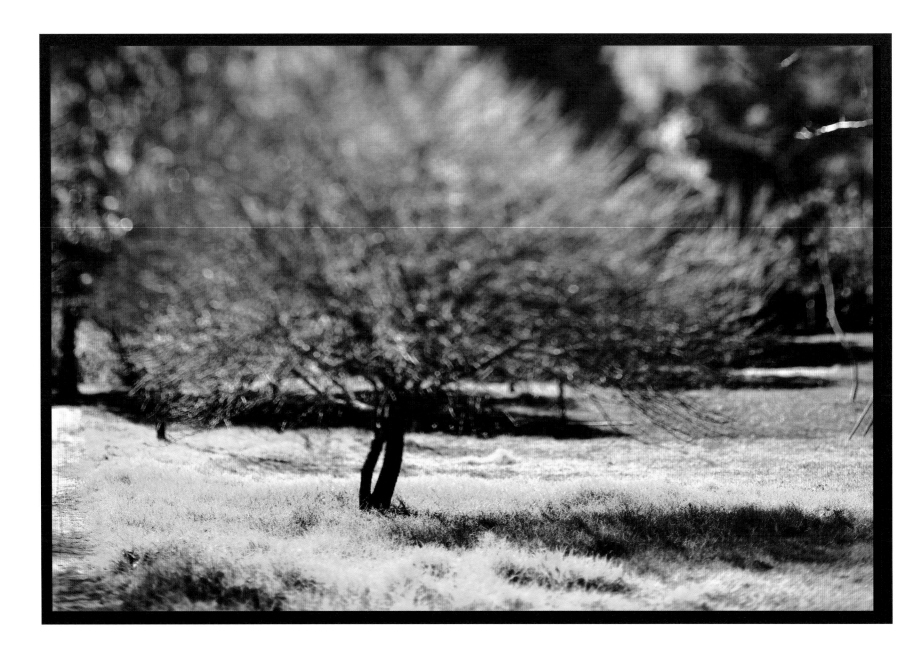

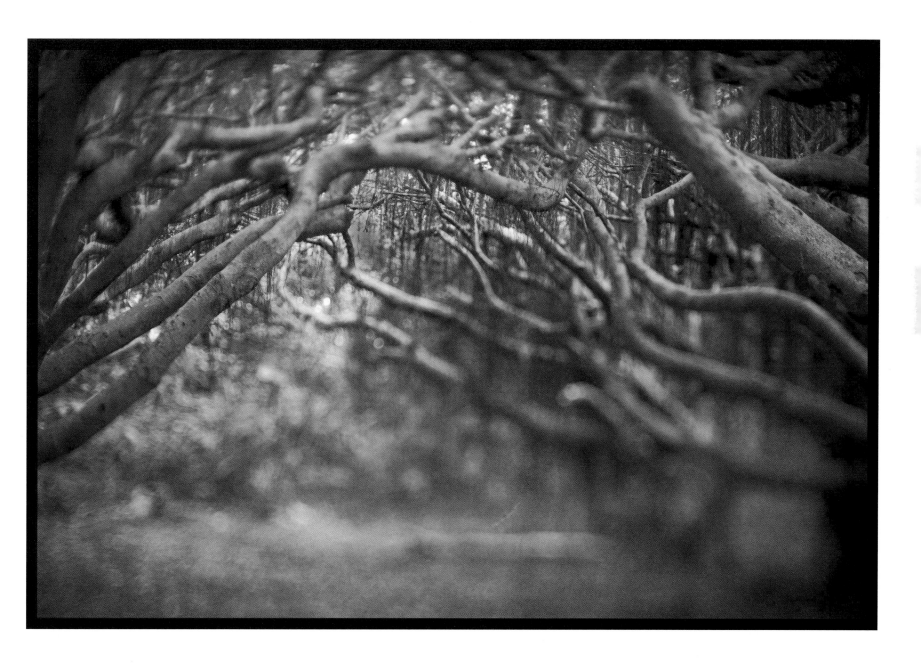

# 千年的火

———

千年的火，
萬年的熱，
受著這樣的煎熬，
未能走出世代的錯誤。

可否就這一次？
讓我遁入，
單純的一生。

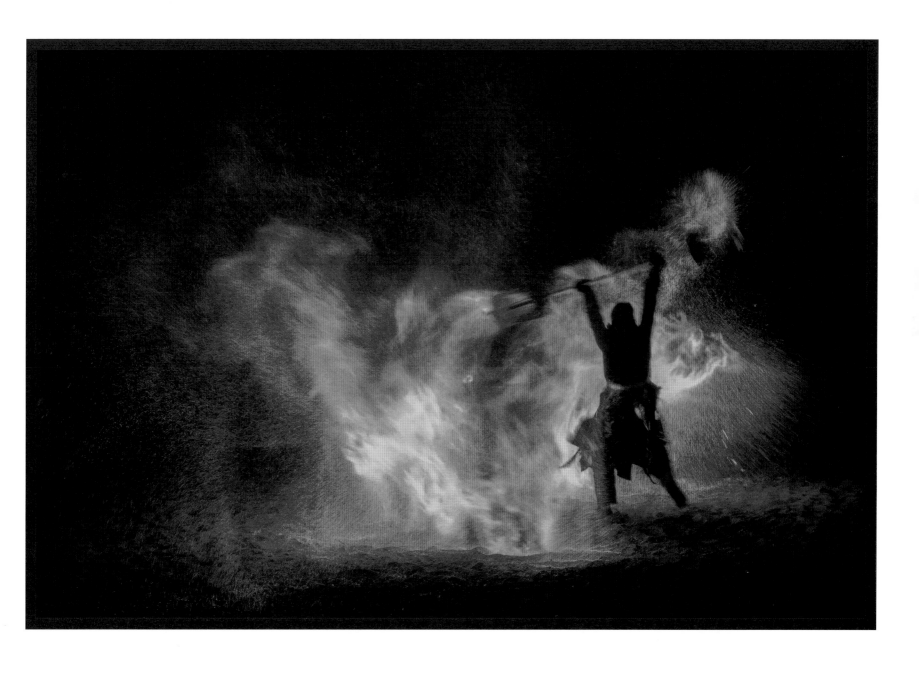

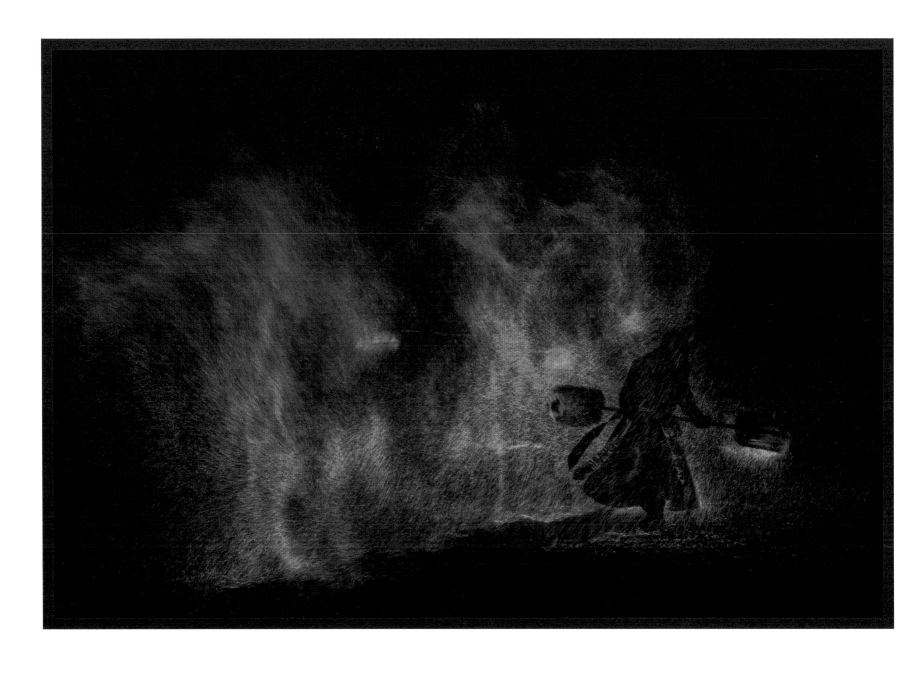

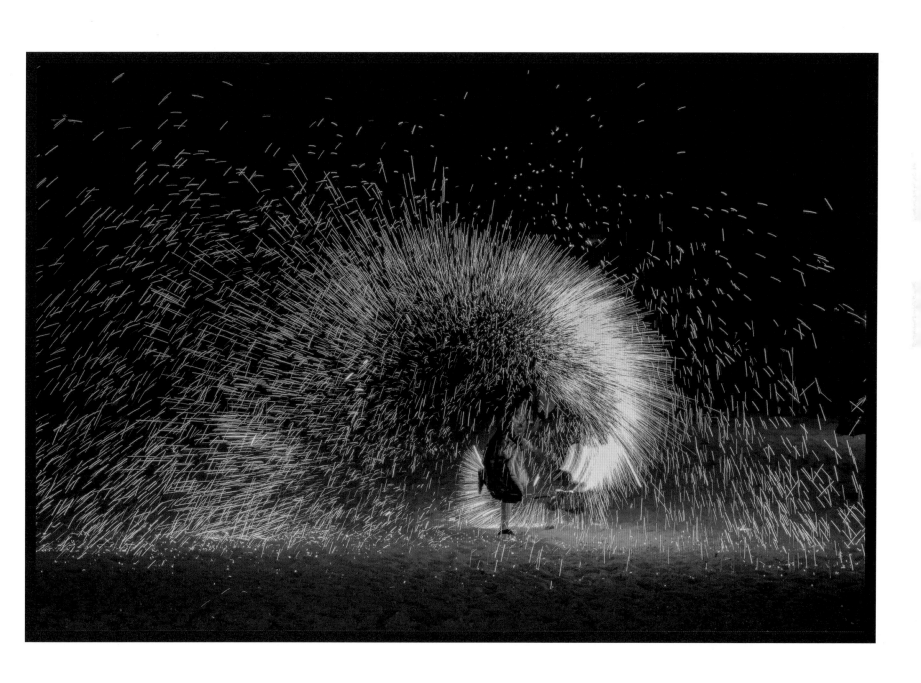

# 生命的運行

————

影響生命的是你碰觸的人事物，正向負面取決你的理解。年少時代我就愛看鍾理合的書，原鄉人對我影響最深。少爺鍾理和愛上了女工鍾台妹，卻為了姐弟戀與同姓鍾的因素，婚姻不被接受，只能帶著鍾台妹私奔去了滿洲國，生下兒子鍾鐵民後，偷渡到北平。居住北平時兒子鍾鐵民生病，無錢請醫生看病。原鄉人書中寫過這麼一段文：

「妻抱怨我不給叫大夫，⋯她是不知道世界上幸福與便利的設施，是為哪一種階層的人而備的。沒有享受這種方便的人，不也是一樣，坦然地解決了生與死麼？�⋯⋯我一數到大夫一回的出診費，那無底得慫壑，只好忍心假裝無知。無奈的只能假裝不去面對，這段讓我印象深刻，引以為戒，不要進入那種貧窮的歲月中。」

年輕的我，不懂情，不懂愛，不懂愁，但是懂的生活的貧，生活的缺。

可能是因為家境因素，對於窮很早就懂的。原鄉人裡面說了很多窮與困，很多無奈。

當然黃春明的《蘋果的滋味》也是，白先勇的《台北人》也是。黃春明說很多窮與無奈，白先勇說的卻是有錢人的心裡貧窮與對周遭的無奈。

而我臨老卻愛上蘇東坡：

「驚起卻回頭，有恨無人省。揀盡寒枝不肯棲，寂寞沙洲冷。」

一千年前的蘇東坡，半夜起床，走在長江邊的沙洲上，感嘆時不我與，謫居時「空庖煮寒菜，破竈燒濕葦」所有不幸都加於其身，黨爭兩邊都不肯靠攏的他，深受傷害一股腦地無奈啊。感覺當時蘇東坡，因爲烏台詩案被貶應該也是有憂鬱症。

眼前這位手抓著雞，佝僂著身子，雙眼關注著閹雞人手上動作的，就是曾經跟著鍾理和，大山大水跑遍中國的愛情故事女主角──鍾台妹。

曾經的愛情故事，曾經的心酸血淚，回歸到平常歲月，他就是柴米油鹽醬醋茶。曾經的潮起潮落，到如今就是過著平淡日子。

「回首向來蕭瑟處，歸去，也無風雨也無晴。」

向晚的歲月只有記憶陪伴，再美好回憶只能在腦海中有浮出時，去品味，去感受。其他就都交給了歲月淌河流逝。

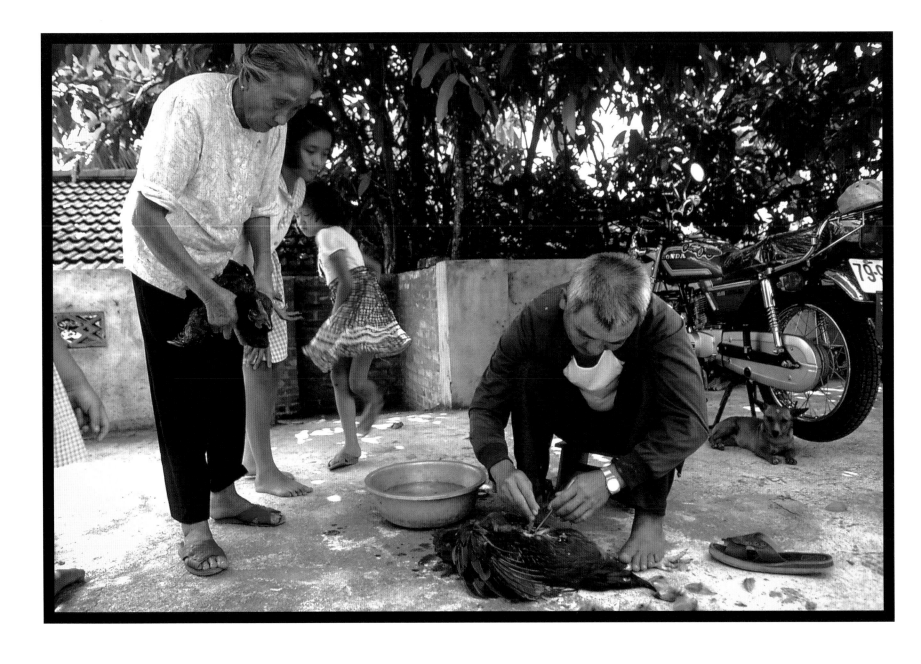

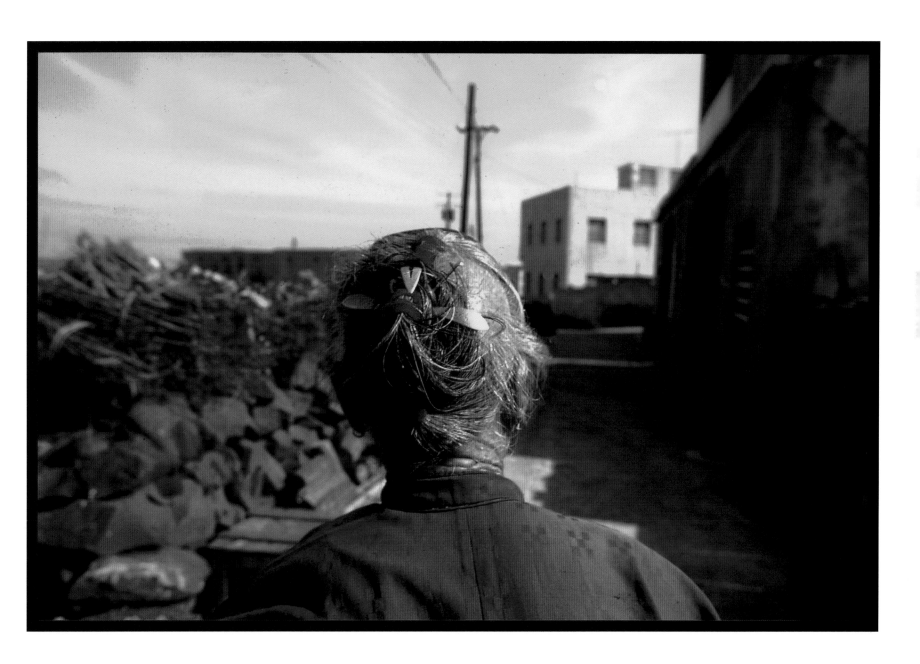

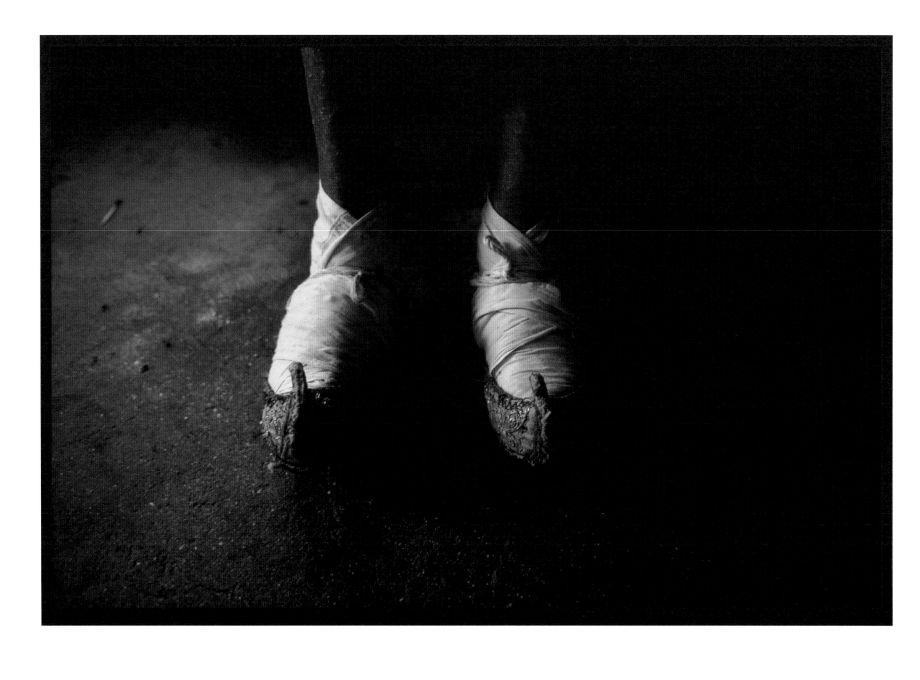

# 人像

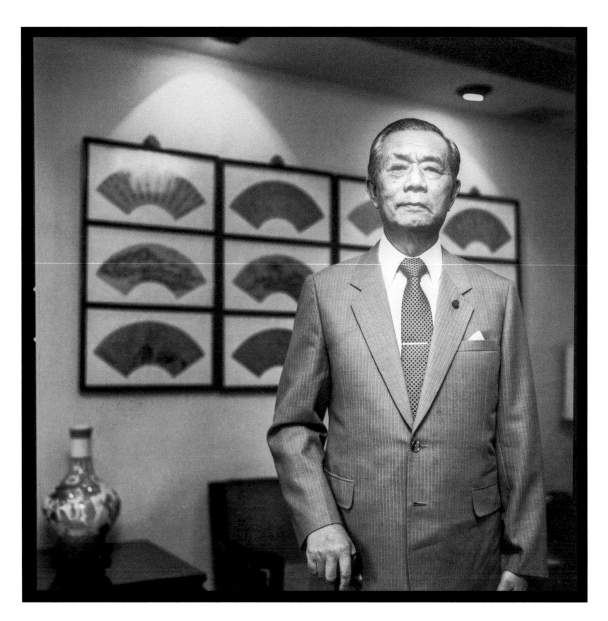

**孫運璿** | 前行政院長

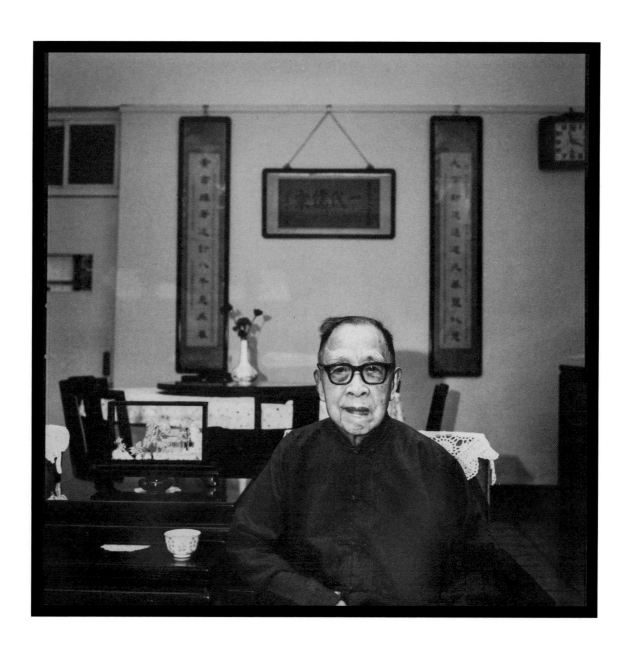

錢穆｜史學家

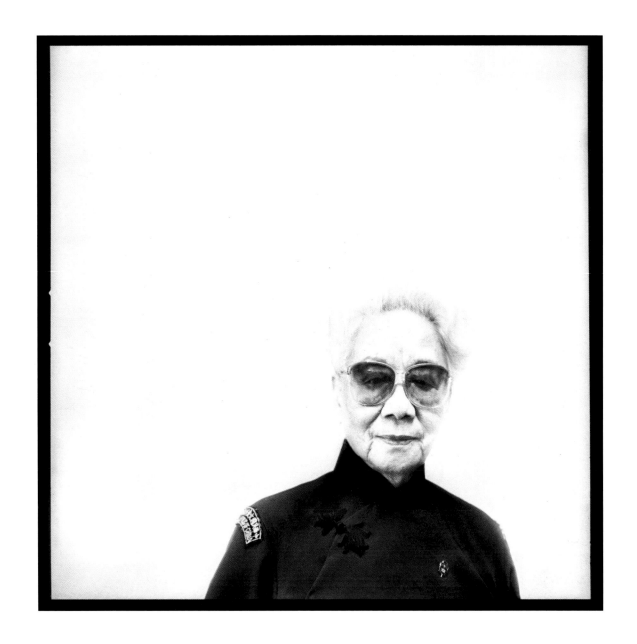

**楊惠敏** │ 送國旗給八百壯士的女童軍

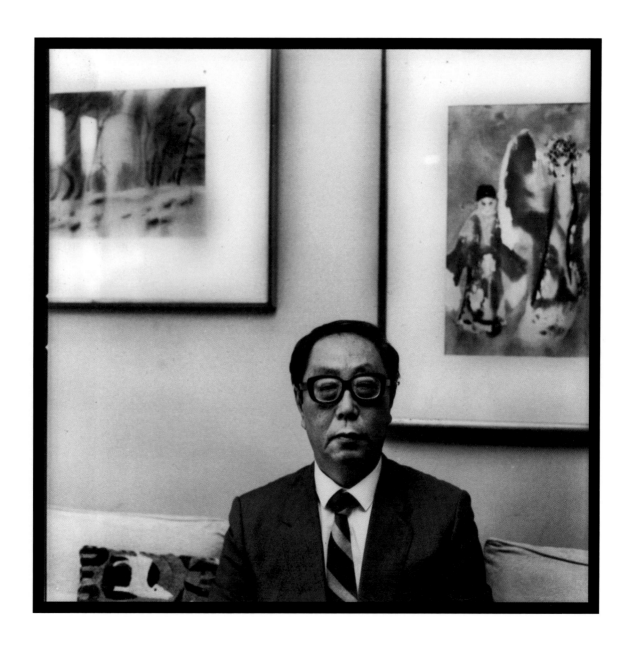

王藍

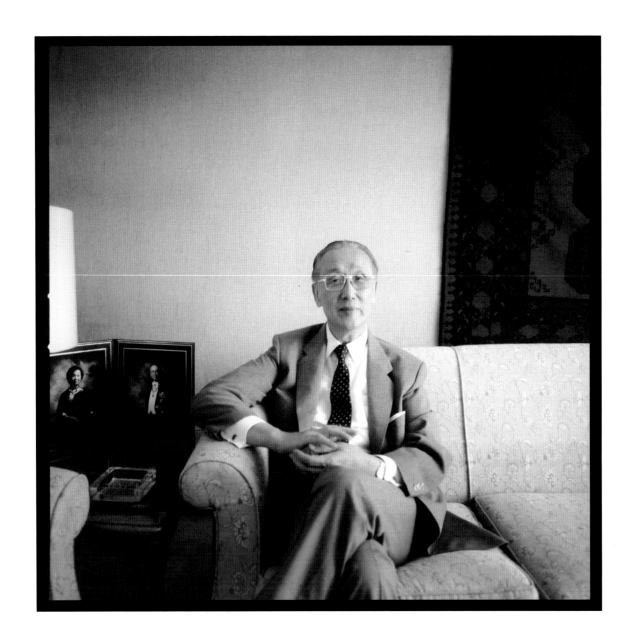

辜振甫

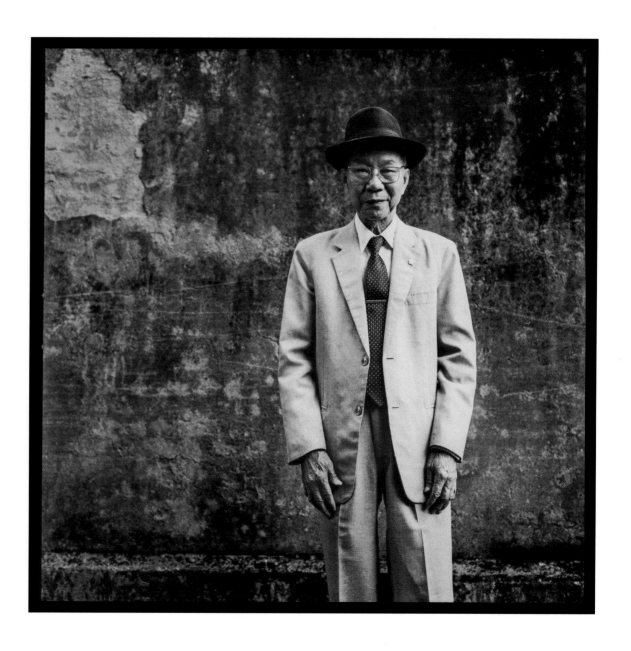

張紫雲

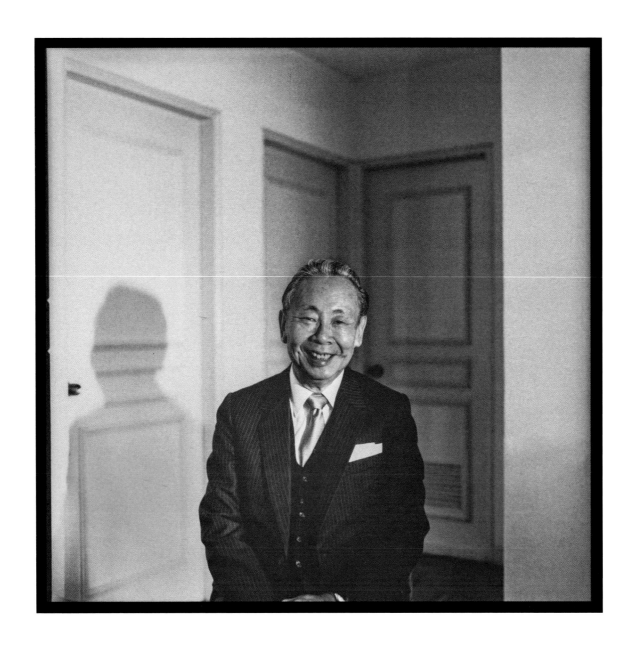

薛玉麒│外交官

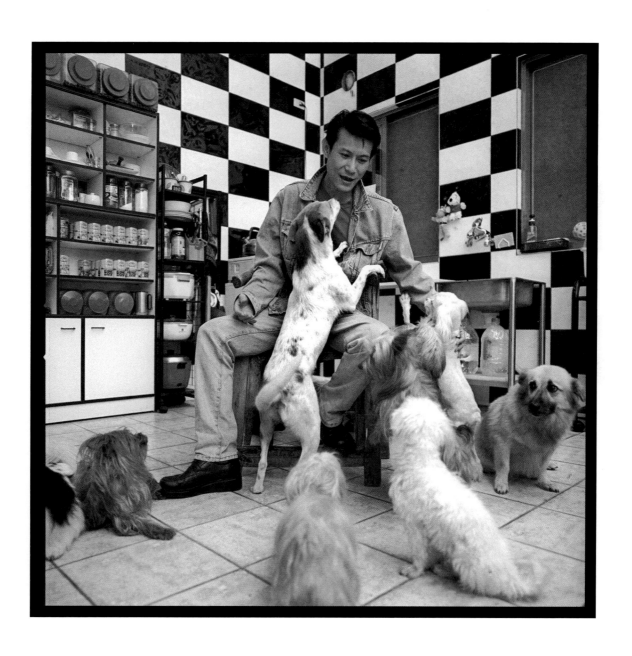

邵偉平｜流浪狗義工

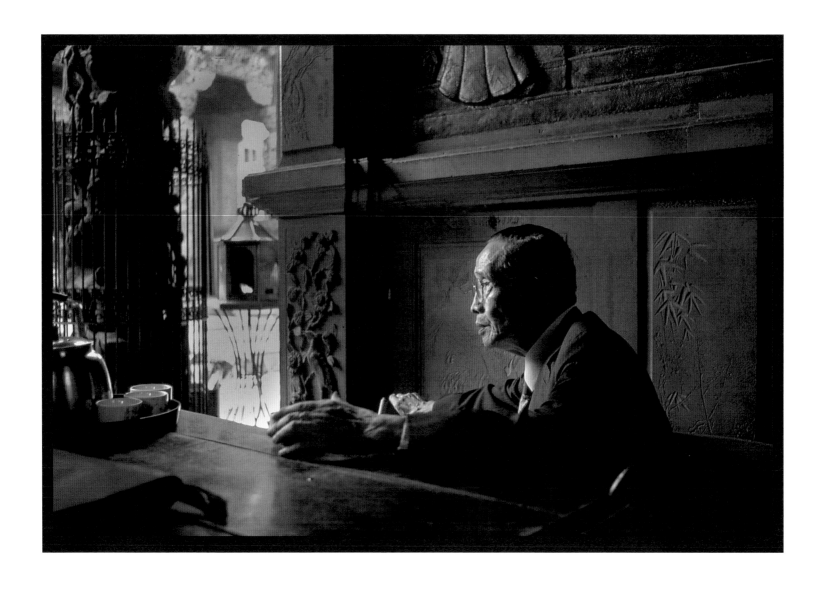

李梅樹｜畫家　攝於三峽祖師廟

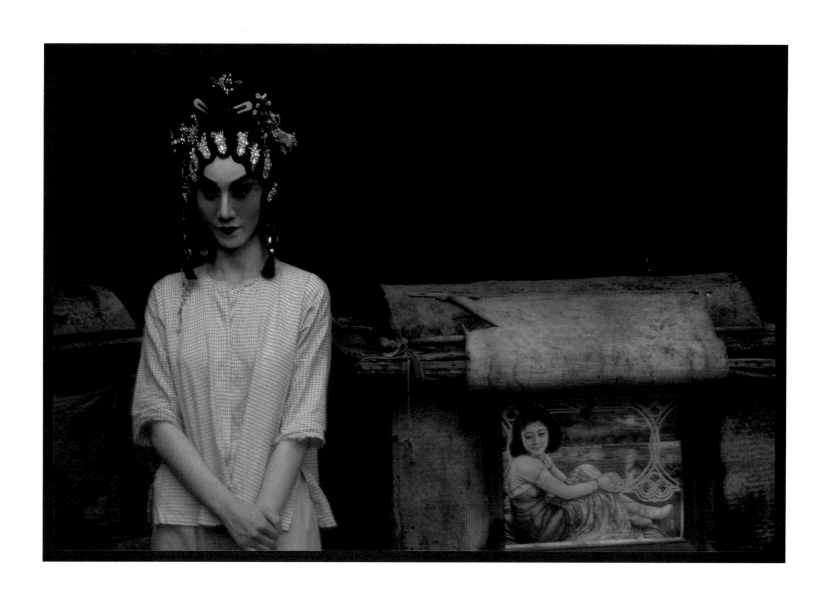

郭小莊｜京劇演員

何竹平與賴岫靈

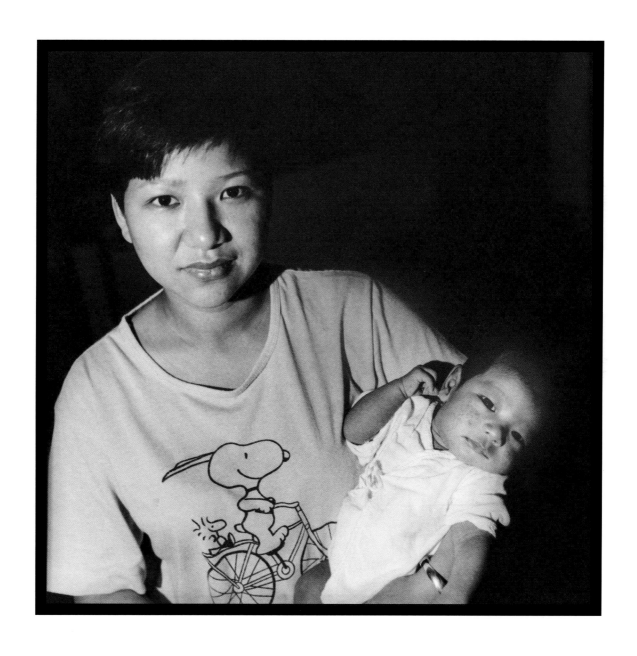

張伯存與何伯魚

# 石頭公

———

小時候，隨母親回外婆家，聽到表哥表弟喊舅舅叫阿叔，喊舅媽叫嬸嬸，總覺得奇怪，詢問後才知道，表哥表弟小時身體不好，都拜了外婆家門前，河對面的大伯公廟旁邊的石頭公當義子。

舅舅為了孩子好帶大，容易教養，不以父子相稱改為叔姪關係。所以他們叫自己的爸媽為阿叔嬸嬸。至於身體不好，拜石頭公，大神樹為義子，這倒是常聽說，或許是客家人的特有習俗。

小時候，我的身體也不好，經常生病。記憶中，好像本來也是要拜石頭公為義父，但是因教書的父親強烈反對才作罷。中年肥胖後，健康一再亮紅燈。尤其近兩年，進出醫院數次，半夜掛急診，復健沒有盡頭地進行，已經是常態，幾乎消耗盡自己的耐性，加上心情低落的時間越來越多。外加疫情嚴峻，接案銳減，收入已經只是基本工資，感覺「不順」已經是日常。

＝ ＝ ＝

清晨寒風順著河谷上吹，溫度應該只有十度。瑟瑟冷風中，搬上器材大衣等，堆放在車上，準備前往下一個客家村拍照。

好久沒有回來母親長大的村莊附近，望著車前盛開的山茶花。每次到客家村落，自會浮現小時候在芎林外婆家的記憶。把自己從記憶拉回，插入車鑰匙，轉動了幾次，車子寂靜的，該有的振動與引擎聲，完全沒有出現。該死的東西，才換了十天的電瓶居然一絲電力也沒有輸出，拿出紅黑兩色的電線，站在路邊對著往來的車子鞠躬作揖。

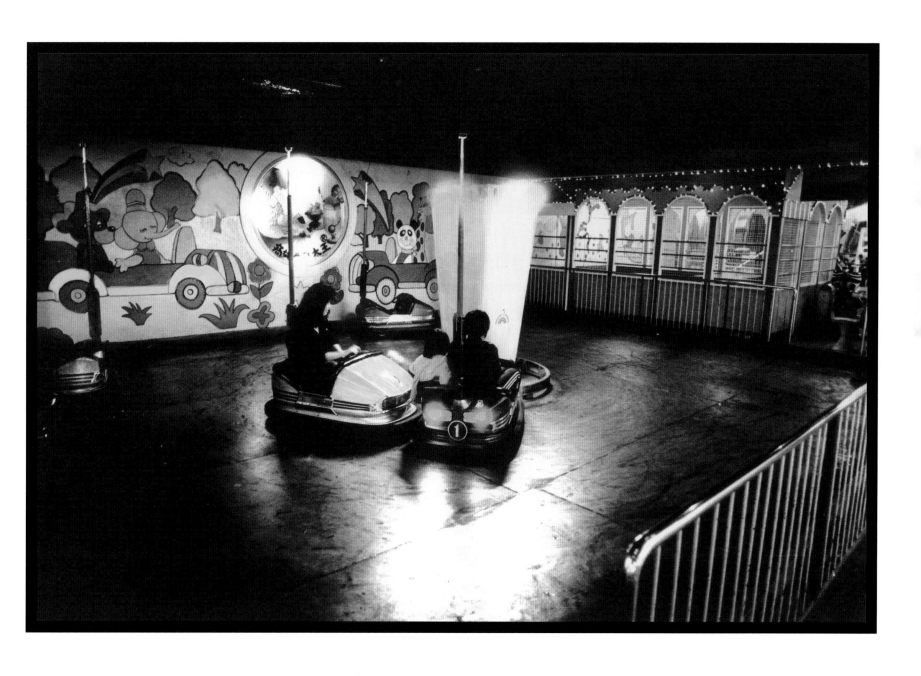

一台白色的 Toyota RAV4 2.5 Hybrid 停下來（當時完全不知道這車型號，這是事後 google 才知道），說明原委，車上中年夫妻非常熱心，滿口答應願意打開引擎蓋，將電瓶讓我『靠』電發動。引擎蓋一打開，這下我才知道，當初人類第一次為醫學需求打開死亡人類胸腔的感覺。完全不認識內容物，當務之急當然就是找到電瓶。但是，我遍尋不著，在應該存放電瓶的左右前端，都是一堆我不認識的零件在運作著。

我：「ㄟ你車子的電瓶呢？」

他：「我也不知道，我買來這也是第一次打開看」

黑人問號的我：「？？？」

手在引擎室內順時針一轉，沒有。逆時針再轉，還是沒有。

他：「我這一台是油電混合，我也不知道電瓶在那？」

我：「油電混合車電瓶應該在車子底盤底下」哈哈哈，三個人一起笑了。

蓋上引擎蓋，雖然沒能救援，還是合十感謝再三。送上路，禮貌地看車屁股一會。

再招手……對向車道停下來一部還是 Toyuta 白色休旅車。車窗搖下來，熟悉的黃色僧衣，一位和善的師父，說明原委後，舉起蓮花指，說了一聲吉祥。換師父黑人問號，好，蓮花指不是通用的問候方式。

擋車，指揮車子靠近，打開引擎蓋，看到久違的電池在另一邊，電線不夠長。再請師父往前開，倒轉車頭，車頭對車頭拉線。轉動鑰匙，引擎發動，拔下線，雙手合十，不自覺的對師父說了一聲「感恩」。

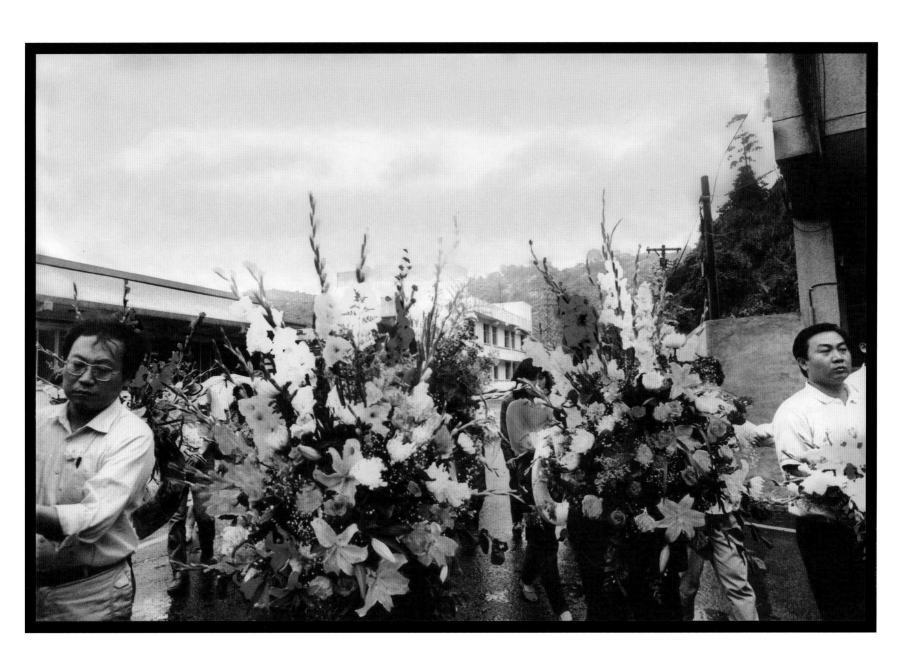

來到南浦村，他就在目前大熱門觀光景點的北浦村隔壁。兩村隔著一條峨眉溪相望。南浦淳樸，沒有慈天宮前擠人搶吃客家菜的遊客。沒有搶看《茶金》中姜阿新的大房二房三房豪宅的追劇人，街上也沒有拿著號稱阿婆做的福菜，蘿蔔乾的菜販。整個村落只有寂靜的油菜花，黃澄澄的在陽光下發光，橘子樹上結滿了過年要上市的桶柑，眾綠中，點綴著繁星點點金黃色成熟的橘子，幾位果農正拿著剪子摘取著。

村內的南昌宮，拜的是客家村必有的三山國王。廟後方供奉著石爺公，一般石頭公就是一顆雄壯威武的大石頭，圍著一片紅布，紅布上寫著石頭公就這樣，供著村民膜拜許願當義父。但是南浦的石頭公，數著數著居然有十個大石頭組成的石頭陣，十顆石頭平頭排列著並沒有疊高堆疊，就是相互排列依偎，好像排班衛兵，平頭相靠，彼此緊靠取暖著。莫非一顆不夠威，要集眾石之力。以十顆石頭的「十頭公」供人膜拜。

看著我停在廟旁引擎發動不敢熄火的老車，真想幫他跟石頭公拜一下，看會不會保佑老車少壞少被撞，頭硬身強的。當然，如果當年家父讓我拜了外婆家河對面的大伯公廟旁邊的石頭公當義父，現今的我也許身體可以少一點病痛，筋骨健壯免復健了。

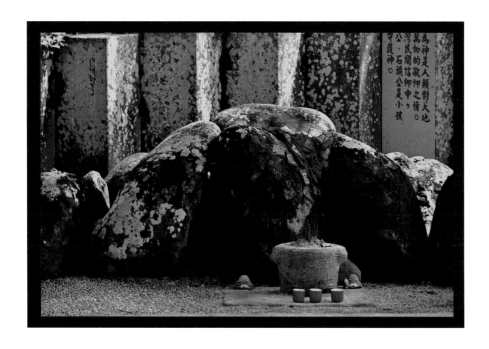

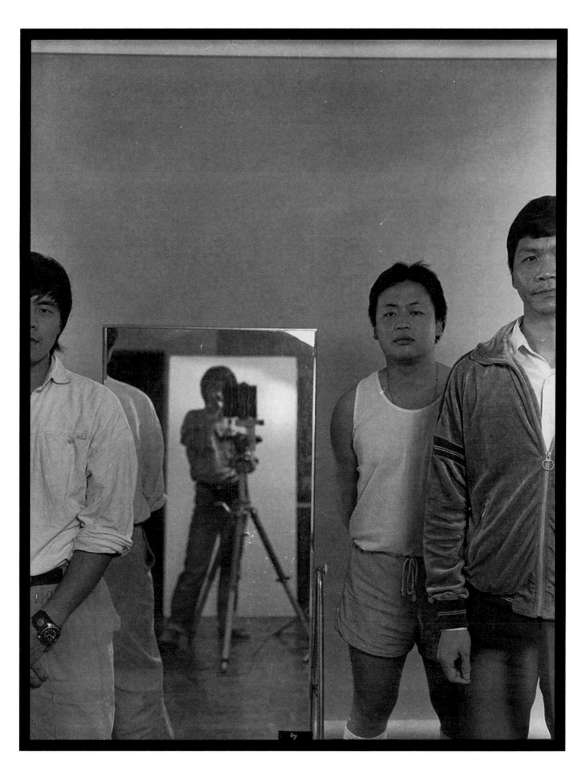

生命中最美好的歲月
是十九歲父親過世之
前，攝影歲月最美好
的時光是跟當春德助
理的四年
左起：劉振祥、謝春
德、何日昌、楊佳。
（謝春德攝）

Origin 033

# 心象有光

作者　　　何日昌
主編　　　林正文
行銷企劃　陳玟利
美術設計　江麗姿

董事長　　趙政岷
出版者　　時報文化出版企業股份有限公司
　　　　　108019 台北市和平西路三段二四〇號七樓
　　　　　發行專線 （〇二）二三〇六六八四二
　　　　　讀者服務專線 〇八〇〇二三一七〇五
　　　　　　　　　　　（〇二）二三〇四七一〇三
　　　　　讀者服務傳真（〇二）二三〇四六八五八
　　　　　郵撥 一九三四四七二四時報文化出版公司
　　　　　信箱 一〇八九九　台北華江橋郵局第九九信箱

時報悅讀網　www.readingtimes.com.tw
法律顧問　　理律法律事務所陳長文律師、李念祖律師
印刷　　　　和楹印刷有限公司
一版一刷　　二〇二三年三月三日
定價　　　　新台幣八〇〇元
　　　　　　缺頁或破損的書，請寄回更換

心象有光 / 何日昌著 . -- 一版 . -- 臺北市：
時報文化出版企業股份有限公司 , 2023.03
面；　公分

ISBN 978-626-353-538-1( 平裝 )
1.CST: 攝影集

958.33　　　　　　　　　　112001726